合格率9割超！

二宮恵理子の

色彩検定®

3級

テキスト&問題集

一般社団法人
国際カラープロフェッショナル協会 代表理事
著 二宮恵理子

本書には、「赤色チェックシート」がついています。　KADOKAWA

INTRODUCTION

はじめに

　はじめまして！　色彩検定®3級 講師の二宮恵理子です。

　私たちの暮らしの中には、さまざまな「色」があふれています。青い空、白い雲、緑の草木といった自然の色、赤いリンゴ、黄色いバナナといった食べ物の色、街灯の色やカラフルなネオンの色など、数え出すと切りがありませんが、もしこれらの色がすべてモノクロだったら……。「美しい」「おいしそう」「楽しい」「癒される」などの感情が生まれにくくなると思いませんか？

　私たちはそれくらいに、色の影響を受けて生活しているのです。

　また、世の中にある多くのものは、2種類以上の色の組み合わせによって構成されています。こうした色の組み合わせを「配色」と呼びます。日々、目にする配色に対して心惹かれるものもあれば、そうでないものもあると思います。

　では、どうすれば心惹かれる配色をつくり出すことができるのでしょうか。

　じつは色には、いろいろな法則があります。そうした法則を知ることで、誰でも色のセンスを身につけていくことができます。

　それを学ぶいいきっかけになるのが、色彩検定®です。

　本書では、色彩検定®3級合格のための勉強を通じて、色の基礎から、さまざまな色の法則、色の使い方などについて学んでいきます。

　本書の執筆にあたって私が意識したのが、

① 楽しく学びながら、色彩検定®3級に合格する力を確実につける

② 検定対策にとどまらず、色のセンスまで磨けるようにする

　の2つのポイントです。そのため本書は、色の初心者の方でも飽きずに楽しみながら学べるように会話形式をとっています。先生と生徒の会話を読み進めながら、「色は楽しい！」「色は面白い！」といったワクワク体験をぜひ楽しんでください。

　「色彩学」は「色彩楽」。

　私と一緒に、色を楽しみながら学び、色彩検定®3級合格を目指しましょう。

色彩検定®3級 講師

二宮 恵理子

合格率9割超の二宮講師が最短合格をナビゲート！

本書は、色彩検定®3級の講義で合格率9割超を誇る二宮恵理子講師が執筆しています。これまで数多くの受講者を合格に導き、「わかりやすい」「覚えやすい」と好評を得てきた合格メソッドを1冊に凝縮。合格レベルの知識が、初学者でも、独学者でも、楽しく着実に身につきます！

色彩検定®3級 講師
二宮 恵理子

 本書の **4** 大ポイント！

1 人気プロ講師が必修ポイントを公開

大学18校、専門学校10校などで講義し、多数の合格者を輩出してきた、色の人気プロ講師として活躍中の二宮恵理子講師が、合格の必修ポイントをわかりやすく解説しています。

2 必修テーマが見開き完結でわかりやすい

必修テーマが見開き完結でまとまり、わかりやすい解説となっています。また、全ページをオールカラーで掲載し、重要語句などを付属の赤シートで隠しながら覚えられます。

3 講義感覚で学べる会話形式の解説

生徒の疑問に答える先生と生徒の「会話形式」で解説しているため「知りたいこと」が学べます。図やイラストも豊富に掲載しており、直感的に理解でき、暗記もスムーズに進みます。

4 豊富な問題でアウトプットも◎

各章の終わりに「一問一答」と「練習問題」、巻末に2回分の「予想模擬試験」を用意。テキストを読んでインプットし、問題にトライしてアウトプットすることで、確実に知識が定着します。

本書の使い方

テキスト・一問一答・練習問題・予想模擬試験で色彩検定®3級をラクラク突破!

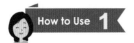 **How to Use 1**

テキスト

「豊富な図解」+「先生と生徒の会話形式」で必修テーマをわかりやすく解説! 合格に向けて一直線!

❶ 本文
先生と生徒の会話形式で進むため、まるで講義を受けているような感覚で学べる

❷ 重要度
各セクション(§)の重要度を3段階で掲載。直前期に★3つのセクションを優先的に読み返すなどして活用しよう!

❸ 重要語句
付属の赤シートで隠しながら覚えよう

❹ 図・表
重要な内容が図や表でまとまっていてわかりやすい!イラストも豊富!!

❺ ワンポイント
各セクションで扱ったテーマの補足情報などを掲載。要チェック!

4

How to Use 2 一問一答

各章の内容を一問一答の穴埋め問題で掲載。付属の赤シートで答えの部分を隠しながら解き進めよう。各問題には、重要度の高い順に「★＞無印」を記載しているので、試験直前期の復習にも役立つ！

How to Use 3 練習問題

各セクションに即したオリジナル問題を掲載。テキストを読んだら、チャレンジしてみよう！　間違えた問題、しっかりとわからなかった問題には、チェックを入れておき、テキストを読み返してから解き直そう。

How to Use 4 予想模擬試験

テキストや一問一答で一通り学習したら時間を計って予想模擬試験（2回）にチャレンジ！　問題は、頻出かつ重要なものをオリジナルで掲載。解説は、付属の赤シートで重要語句が消せるので、読み進めるだけでも知識が定着！

楽しく学びながら
必須の知識を身につけましょう！

5

学習期間は最低1ヵ月。毎日30分〜1時間の学習で合格のために必要な知識を身につける!

遅くとも試験1ヵ月前に学習スタート

　色彩検定®の3級合格率は毎回70%以上です。これだけ見ると「簡単に合格できそう!!」と思われがちですが、実際には専門的な用語も多く、最近は色を見比べる実践的な問題も増えてきています。気を引き締めて、合格に向けて一緒に頑張りましょう。

　ここでは合格に向けてのスケジュールの立て方や、日々の学習の進め方などを具体的に見ていきます。まず、学習スケジュールです。遅くとも1ヵ月前にはスタートさせましょう。そして、その1ヵ月間は、毎日30分〜1時間は学習時間を確保するようにしてください。この勉強時間を前提にした学習スケジュールは、下の図のようになります。

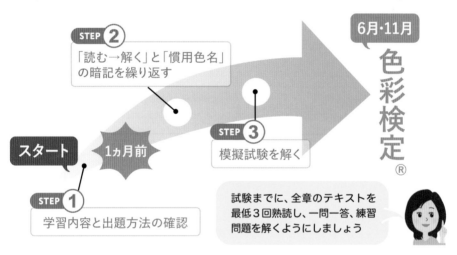

本書を活用した勉強法

STEP 1 学習内容と出題方法の確認

　本書での学習のスタートは、まずざっとテキスト部分に眼を通すところからです。この段階では、どんなことを学習するのかを確認するだけでOKです。

次に予想模擬試験Aに目を通します。問題を解く必要はありません。どんな形で出題されるのかをチェックするためのものです。

<hr />

STEP ② 「読む→解く」と「慣用色名」の暗記を繰り返す

　ここからは、読むだけでなく「解く」ことも加えていきます。すべての章についての基本的な学習の流れは、テキスト ➡ 一問一答 ➡ テキストの再確認 ➡ 練習問題です。

　以下、各章での学習の進め方について見ていきましょう。

> 【第1章】
> - 試験では、過去に慣用色名を問われる問題が出題されているため、確実に覚える必要があります。第1章は、第2章以降の学習と並行して、テキスト➡一問一答➡練習問題を繰り返してください。
>
> 【第2章～第5章】　基本編
> - テキストでは、各章とも、内容を全部理解することよりも、新しい用語を覚えることに注力します。
> - 第2章のテキストを読み終えた後、巻末の「色を比べるトレーニング①②」（192ページ～）を参考に、色相環とトーン分類図をつくる（並べる）練習を取り入れてください。色を見る練習になります。
> - 各章とも一問一答では、理解できている用語と、そうでない用語を確認します。後者については、テキストに戻って確認します。
>
> 【第6章～第7章】　実践編
> - 今まで学習した内容をベースにした実践編が第6章と第7章です。一問一答も練習問題も、アウトプット用に使用しましょう。

STEP ③ 予想模擬試験を解く

　予想模擬試験Aを、全問正解になるまで繰り返し解きます。一方、予想模擬試験Bは、試験の3日前までには解き、わからなかった部分は必ず試験前までに調べて、知識を確実なものにします。

<hr />

　以上が本書を活用した学習の進め方です。試験前日は早めに就寝し、試験当日は、トイレなども混み合いますから、時間に余裕を持って行動しましょう。

合格率70%の、もっともポピュラーな「色」に関する公的資格。色彩の基礎知識を学ぶには打ってつけ!

色彩検定®とは?

色彩検定®は、1990年(第1回)のスタート以来、累計での受検者数が150万人以上の、文部科学省後援の公的資格です。内閣府認定の公益社団法人 色彩検定協会が主催し、1〜3級とUC級(色のユニバーサルデザイン級)があり、どの級からでも受検できます。本書で扱う3級は、はじめて色を学ぶ方向けのもので、ファッションやインテリアなど色を扱う仕事をされている方だけでなく、IT系やメーカーなど幅広い職種や年代の方が受検されています。

試験時間と試験形式

3級は、試験時間が60分のマークシート方式です。合格ラインは満点の70%前後ですが、問題の難易度により多少変動します。

	1級	2級	3級	UC級
試験時間	1次:80分 2次:90分	70分	60分	
試験方式	1次:マークシート方式 2次:記述式(一部実技)	マークシート方式 ※2級とUC級は一部記述式あり		

受検スケジュールと検定料

試験は年2回、6月と11月に実施されます(1級は11月のみ)。検定料は下の表の通りです。受検手続きについては色彩検定協会のホームページで確認しましょう。

	1級	2級	3級	UC級
夏期(6月)	−	○	○	○
冬期(11月)	○ (2次は12月)	○	○	○
検定料(税込)	15,000円 (1次免除者も同じ)	10,000円	7,000円	6,000円

(2023年2月1日現在)

試験内容

3級の試験内容は下の表の通りです。主に色彩の基礎について出題されます。どのテーマからも平均的に出題されています。

	程度と内容
1級	2級と3級の内容、色彩と文化、色彩調和論、光と色、色の表示、測色、色彩心理、色彩とビジネス、ファッション、景観色彩　…など
2級	3級の内容、色のユニバーサルデザイン (UD)、光と色、色の表示、色彩心理、配色イメージと技法、ビジュアル、ファッション、インテリア、景観色彩　…など
3級	光と色、色の分類と三属性、色彩心理、色彩調和、配色イメージ、ファッション、インテリア　…など →色彩に関する基本的な事柄を理解している
UC級	色のユニバーサルデザイン (UD)、色が見えるしくみ、色の表し方、色覚のタイプによる色の見え方、高齢者の見え方、色のUDの進め方　…など →配色における注意点や改善方法を理解している

受検会場について

受検票に会場名と地図が明記されています。ちなみに、特定の会場を指定することはできません。数名で同時に手続きした場合も同じ会場になるとは限りません。受検手続時に選択した「受検地コード」に基づき振り分けられます。受検票が届いたら、受検会場への具体的な行き方を確認しておきましょう。

3級受検者実績と合格率

合格率は、例年75％前後を推移しています。本書でしっかりと学んで、合格をつかみましょう！

	2019年	2020年	2021年	2022年
志願者数	27,051人	22,498人	33,278人	31,452人
合格率	74.4%	76.3%	76.8%	76.9%

CONTENTS

第1章 色の名前（慣用色名）

第2章 色の表し方（色の三属性とPCCS表色系）

第3章 色と光の関係（光源・物体・視覚）

予想模擬試験

参考文献／『色彩検定®公式テキスト３級編』（内閣府認定 公益社団法人 色彩検定協会）
　　　　　　『色彩スライド集』（一般財団法人日本色彩研究所）
資料提供／日本色研事業株式会社

本文デザイン・DTP・図版／ARENSKI（もときようこ・湯浅萌恵）
イラスト／秋葉麻由
編集協力／前嶋裕紀子

本書は原則として、2023年2月時点での情報を基に原稿の執筆・編集を行っております。試験に関する最新情報は、試験実施機関のウェブサイト等にてご確認ください。また、本書には問題の正解などの赤字部分を隠すための赤シートが付属されています。色については、印刷可能な範囲で再現しています。

第 **1** 章

色の名前

（慣用色名）

慣用色名とは、私たちの生活の中で

もっともよく使われている色の表現方法です。

茜色や鶯色など動植物の名前を用い、

その色名から色が連想できます。

この章では色と名前の由来について

覚えていきましょう。

重要度 ★★★

第1章 1 慣用色名①：和色名

色の伝え方にはさまざまな方法がありますが、ここではJIS（日本産業規格）で選定された「慣用色名」の中の和色名について学習します。

慣用色名は色のイメージをつかんで覚えよう

 この章では、植物や食べ物などの身近なものからつけられた、すぐに連想できる色の名前である慣用色名（かんようしきめい）を学んでいきましょう。

 はい。よろしくお願いします。

 慣用色名はJISにより選ばれたもので、日本で生まれた和色名（わしきめい）と、海外からきた外来色名（がいらいしきめい）との2つからなっています。色名（しきめい）というのは、色の名前のことです。3級受検で覚えておきたい和色名（26色）について、15〜17ページにまとめましたので、確認していきましょう。

 桜色（さくらいろ）や空色（そらいろ）など、和色名は、イメージしやすいものが多いですね。

 はい。ただ、「晴天の青空の色」といっても、実際、晴天の青空は、毎回まったく同じ色ではないですよね？

 たしかにそうですね。

 慣用色名（和色名・外来色名）は、もともと幅のある色の表現方法です。表内の由来やイメージ写真も参考にしながら、だいたいの色のイメージを思い浮かべられるようにしていきましょう。

 ということは、慣用色名は全部覚えないといけないんですか？

 はい。過去の試験では色と名前を一致させる問題が出題されていますので、本章で紹介している慣用色名は覚えておきましょう。

 わかりました。今から少しずつ覚えていきます！

■ 慣用色名①〜和色名〜

ここで紹介する和色名は、3級の試験対策で押さえておきたい26色です。色と色名が一致するようにしましょう

表の見方

色	色名 由来	系統色名 （マンセル値※）	イメージ

※マンセル値は覚える必要はありません

白 のグループ

	生成り色（きなりいろ） 自然素材の色で、加工しない生地の繊維の色を表した色名	赤みを帯びた黄みの白 （10YR 9/1）	

これはPCCS（日本色研配色体系）の色相環（33ページ）での、各グループの位置を示しています

赤 のグループ

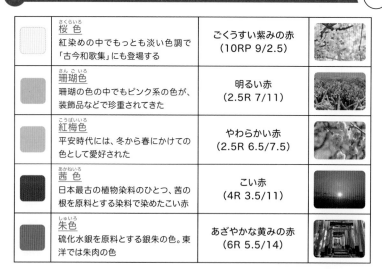

	桜色（さくらいろ） 紅染めの中でもっとも淡い色調で「古今和歌集」にも登場する	ごくうすい紫みの赤 （10RP 9/2.5）	
	珊瑚色（さんごいろ） 珊瑚の色の中でもピンク系の色が、装飾品などで珍重されてきた	明るい赤 （2.5R 7/11）	
	紅梅色（こうばいいろ） 平安時代には、冬から春にかけての色として愛好された	やわらかい赤 （2.5R 6.5/7.5）	
	茜色（あかねいろ） 日本最古の植物染料のひとつ、茜の根を原料とする染料で染めたこい赤	こい赤 （4R 3.5/11）	
	朱色（しゅいろ） 硫化水銀を原料とする銀朱の色。東洋では朱肉の色	あざやかな黄みの赤 （6R 5.5/14）	

黄赤 のグループ

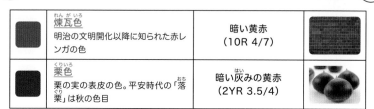

	煉瓦色（れんがいろ） 明治の文明開化以降に知られた赤レンガの色	暗い黄赤 （10R 4/7）	
	栗色（くりいろ） 栗の実の表皮の色。平安時代の「落栗（おちぐり）」は秋の色目	暗い灰みの黄赤 （2YR 3.5/4）	

黄 のグループ

	山吹色（やまぶきいろ） 山吹の花のようなあざやかな黄。平安文学では黄の代表	あざやかな赤みの黄 （10YR 7.5/13）	
	黄土色（おうどいろ） 水酸化鉄を含む泥土でつくられた絵の具。英語でイエローオーカーという	くすんだ赤みの黄 （10YR 6/7.5）	
	芥子色（からしいろ） 練りからしの色。英語ではマスタードやマスタードイエローという	やわらかい黄 （3Y 7/6）	

黄緑 のグループ

	鶯色（うぐいすいろ） 鶯の羽毛のような暗い黄緑色	くすんだ黄緑 （1GY 4.5/3.5）	
	萌黄（もえぎ） 春の若葉のような黄緑色。「萌葱」と書くこともある	つよい黄緑 （4GY 6.5/9）	
	松葉色（まつばいろ） 松の葉のような色で、日本では長寿の象徴	くすんだ黄緑 （7.5GY 5/4）	

緑 のグループ

	若竹色（わかたけいろ） 竹の幹の緑を表す色名の中でも、若い竹の色	つよい緑 （6G 6/7.5）	
	青磁色（せいじいろ） 中国の唐の時代につくられた青い磁器の肌のような色	やわらかい青みの緑 （7.5G 6.5/4）	

青 のグループ

	浅葱色（あさぎいろ） 葱の若芽のような色。葱の色より青寄りで明るい藍染めの色	あざやかな緑みの青 （2.5B 5/8）	
	空色（そらいろ） 晴天の青空の色。英語でスカイブルーという	明るい青 （9B 7.5/5.5）	

	藍色（あいいろ） 人類最古の植物染料。日本では蓼藍（たであい）が用いられてきた	暗い青 (2PB 3/5)	
	瑠璃色（るりいろ） 古代インドや中国で珍重された青い宝石、ラピスラズリのような色	こい紫みの青 (6PB 3.5/11)	
	杜若色（かきつばたいろ） アヤメ科の植物のカキツバタの花の色	あざやかな紫みの青 (7PB 4/10)	
	群青色（ぐんじょういろ） 青の集まりを意味する伝統色。日本画の代表的な青色絵の具の色	こい紫みの青 (7.5PB 3.5/11)	

青紫 のグループ

	桔梗色（ききょういろ） 桔梗の花のような青紫色の伝統的な色名	こい青紫 (9PB 3.5/13)	

紫 のグループ

	茄子紺（なすこん） 黒に近い紫色。英語でエッグプラントという	ごく暗い紫 (7.5P 2.5/2.5)	
	菖蒲色（あやめいろ） ハナアヤメの花の色。美しい文目（あやめ）からきた名前	明るい赤みの紫 (10P 6/10)	

赤紫 のグループ

	牡丹色（ぼたんいろ） 紫がかった紅色の花のような色。化学染料が出現する以前の伝統的な色名	あざやかな赤紫 (3RP 5/14)	

ワンポイント

基本色名と系統色名

日常的に使っている「赤・黄・緑・青・紫・白・黒・灰色」は<u>基本色名（しきめい）</u>といい、この基本色名に「明るい」や「こい」、「赤みの」などの<u>修飾語</u>をつけて表現したものを<u>系統色名</u>といいます。

重要度 ★★★

慣用色名②：外来色名

慣用色名には、外国から入ってきた外来色名もあります。
3級では38の外来色名の色と名前が一致するように覚えましょう。

外来色名は系統色名を参考にすると覚えやすい

 つづいて外来色名について確認していきましょう。18〜21ページにその一覧をまとめました。

 ふだん使っている色名も多いですね。ただ、外国語なので、色名から色をイメージするのがちょっと難しいかも……。覚え方のコツはありますか？

 表内の系統色名（15ページ「表の見方」参照）を参考にすると覚えやすいですよ。

 なるほど！　「カーマイン」（19ページ）といわれてもピンと来ないですが、「あざやかな赤」といわれたら、イメージしやすいですね。

 そうですね。外来色名は、和色名と同じで、ある程度幅を持った色の表現です。系統色名を参考にして、大まかに分類して覚えていきましょう。

■ 慣用色名②〜外来色名〜

※〈表の見方〉は、15ページを参照

灰色 のグループ

	アイボリー(ivory) 古代ローマで装飾や工芸品に用いられていた象牙の色	黄みのうすい灰色 (2.5Y 8.5/1.5)	
	チャコールグレイ(charcoal grey) 木炭、炭の色で、黒よりわずかに灰色を感じさせる色	紫みの暗い灰色 (5P 3/1)	
	シルバーグレイ(silver grey) 銀は白く輝くほど値打ちがあり、ホワイトやグレイと呼ばれた	明るい灰色 (N6.5)	

赤 のグループ

	ワインレッド(wine red) 赤ワインのような色	こい紫みの赤 (10RP 3/9)	

ベビーピンク(baby pink) 欧米では乳幼児服の標準色	うすい赤 (4R 8.5/4)	
ボルドー(bordeaux) フランスのボルドー産赤ワインの色。 19世紀には国際的な色名になった	ごく暗い赤 (2.5R 2.5/3)	
カーマイン(carmine) 中南米のサボテンに寄生するコチ ニールカイガラムシから採取した色	あざやかな赤 (4R 4/14)	
バーミリオン(vermilion) 硫化水銀を原料とする人造朱の銀 朱を表す色名	あざやかな黄みの赤 (6R 5.5/14)	
スカーレット(scarlet) ペルシャ語の織物の名前。日本語で は緋色	あざやかな黄みの赤 (7R 5/14)	
サーモンピンク(salmon pink) 鮭の身の色。18世紀に生まれた	やわらかい黄みの赤 (8R 7.5/7.5)	

黄赤 のグループ

チョコレート(chocolate) カカオ豆のような黒に近い色	ごく暗い黄赤 (10R 2.5/2.5)	
ピーチ(peach) 桃の果肉の色を表す色名	明るい灰みの黄赤 (3YR 8/3.5)	

黄 のグループ

マリーゴールド(marigold) マリーゴールドの花のような色	あざやかな赤みの黄 (8YR 7.5/13)	
ベージュ(beige) フランス語で未加工、未漂白、未染 色の毛織物の色の名前	明るい灰みの 赤みを帯びた黄 (10YR 7/2.5)	
カーキー(khaki) 「ちりやホコリのような」という意味。 イギリスの軍服の色	くすんだ赤みの黄 (1Y 5/5.5)	
セピア(sepia) イカが墨を出す墨汁囊からつくっ た絵の具の名前	ごく暗い赤みの黄 (10YR 2.5/2)	
ブロンド(blond) もとは「明るい色」という意味だった が、金髪を表す特殊な色名になった	やわらかい黄 (2Y 7.5/7)	

	クリームイエロー(cream yellow) 乳製品として広く普及するクリームの色	ごくうすい黄 (5Y 8.5/3.5)	
	レモンイエロー(lemon yellow) 19世紀後半にできた絵の具の色	あざやかな緑みの黄 (8Y 8/12)	
	カナリヤ(canary yellow) カナリア諸島の鳥、カナリヤの羽毛のような黄の色名	明るい緑みの黄 (7Y 8.5/10)	
	オリーブ(olive) 黄の暗い色調。オリーブの実の色	暗い緑みの黄 (7.5Y 3.5/4)	

黄緑 のグループ

	オリーブグリーン(olive green) オリーブのつく色名の中で17世紀にはじめて英語の色名となった	暗い灰みの黄緑 (2.5GY 3.5/3)	

緑 のグループ

	コバルトグリーン(cobalt green) コバルトを使った色の実験で発見されてから間もなく出現した色	明るい緑 (4G 7/9)	
	エメラルドグリーン(emerald green) 緑の宝石として有名なエメラルドのような色	つよい緑 (4G 6/8)	
	ビリジアン(viridian) 水酸化クロームをもとにつくられた絵の具の色	くすんだ青みの緑 (8G 4/6)	

青 のグループ

	ターコイズブルー(turquoise blue) トルコ石の青と緑の中間色相を表す色名	明るい緑みの青 (5B 6/8)	
	マリンブルー(marine blue) 水夫、水兵などが伝統的に着用した藍染めの制服の色に由来する	こい緑みの青 (5B 3/7)	
	シアン(cyan) 印刷などの減法混色の色再現では、三原色のひとつ	明るい青 (7.5B 6/10)	
	スカイブルー(sky blue) 空の色。18世紀以降に定着した	明るい青 (9B 7.5/5.5)	

	ベビーブルー(baby blue) 欧米では乳幼児服の標準色。聖母マリアの青より派生した色	明るい灰みの青 （10B 7.5/3）	
	コバルトブルー(cobalt blue) 海の色。コバルトアルミン酸塩が主成分で、印象派の画家が多用した	あざやかな青 （3PB 4/10）	
	ネービーブルー(navy blue) イギリス海軍の制服の色。現在は紺色の一般的な流行色の色名	暗い紫みの青 （6PB 2.5/4）	
	ウルトラマリンブルー(ultramarine blue) ラピスラズリの粉末で、ウルトラマリンは「海の彼方」の意味	こい紫みの青 （7.5PB 3.5/11）	

青紫 のグループ

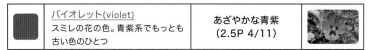

	バイオレット(violet) スミレの花の色。青紫系でもっとも古い色のひとつ	あざやかな青紫 （2.5P 4/11）	

紫 のグループ

	モーブ(mauve) 人類はじめての化学染料であり、フランス語でアオイの花の色を指す	つよい青みの紫 （5P 4.5/9）	
	ラベンダー(lavender) ラベンダーの花の色。水浴の際の香水に用いられた	灰みの青みを帯びた紫 （5P 6/3）	
	パープル(purple) 貝紫色を採取するプルプラ貝の名前が先か、この色名が先かは不明	あざやかな紫 （7.5P 5/12）	

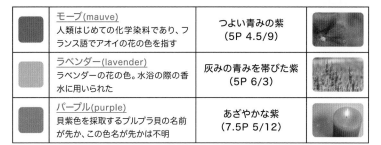

赤紫 のグループ

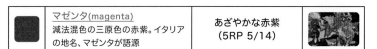

	マゼンタ(magenta) 減法混色の三原色の赤紫。イタリアの地名、マゼンタが語源	あざやかな赤紫 （5RP 5/14）	

ワンポイント

色の名前と色のグループ

暗い色や明るい色も、あざやかな色やうすい色も、「もとの色み（色みのグループ。上の表の青紫や紫などのこと）が何なのか？」を見る訓練を重ね、「色みのグループ」と「そこに属する色」を、セットで覚えていきましょう。

第1章 色の名前

この章で学んだ内容を一問一答形式の問題で確認しましょう。付属の赤シートを紙面に重ね、隠れた文字（赤字部分）を答えていってください。赤字部分は試験に頻出の重要単語です。試験直前もこの一問一答でしっかり最終チェックをしていきましょう！

重要度：★＞無印

□□ 1　茜色とは日本の山野にも自生するつる草の根を原料とする染料で染めた、こい赤を表す色名である。 (§1参照)

□□ 2　日本画でも使われた水酸化鉄を含む泥土からつくられた絵の具の色を黄土色という。英語ではイエローオーカーという。 (§1参照)

□□ 3 ★　春に芽吹く若葉のような黄緑色を萌黄という。 (§1参照)

□□ 4 ★　中国の唐の時代につくられた青い磁器の肌のような色の染料の色名を青磁色という。 (§1参照)

□□ 5 ★　浅葱色は葱の色より青寄りの色で、明るい藍染めの色の名前である。 (§1参照)

□□ 6 ★　古代インドや中国で珍重された、青い宝石のような色の色名を瑠璃色という。 (§1参照)

□□ 7　群青色とは青の集まりを意味する伝統的な色名である。 (§1参照)

□□ 8　黒に近い紫色からつけられた色名を茄子紺と呼び、英語ではエッグプラントという。 (§1参照)

□□ 9　マゼンタのような華やかな赤紫色を表す和式名を牡丹色という。 (§1参照)

□□ 10　生成り色は近年、広まった、何も加工していない生地のままの繊維の色を表す。 (§1参照)

□□ 11　晴天の青空の色を表す色名を空色といい、これを英語の色名で表すとスカイブルーとなる。 (§1参照)

□□ 12　フランスの赤ワインの産地からつけられた色名をボルドーといい、19世紀ころには国際的に通用するようになった。 (§2参照)

□□ 13 ★　カーマインは中南米のサボテンに寄生するコチニールカイガラムシという虫から採取される赤色の色名である。　（§2参照）

□□ 14 ★　硫化水銀を原料とする人造朱の銀朱の色を表す色名を<u>バーミリオン</u>という。　（§2参照）

□□ 15 ★　<u>スカーレット</u>は、もとはペルシャ語の織物の名前だったといわれ、日本語では緋色（ひいろ）に相当する。　（§2参照）

□□ 16　<u>カーキー</u>はイギリスの部隊の軍服の色で、駐在地のインドの言葉をその色の名前にした。　（§2参照）

□□ 17　暗い緑みの黄を色名で表すと<u>オリーブ</u>、暗い灰（はい）みの黄緑を色名で表すと<u>オリーブグリーン</u>である。　（§2参照）

□□ 18 ★　<u>コバルトグリーン</u>は、コバルトを使った実験で発見されてから間もなく出現した色で、ヨーロッパの画家たちが使いはじめた。　（§2参照）

□□ 19 ★　フランス人のギネが製造特許を登録した水酸化クロームをもとにつくられた緑色の絵の具の色名を<u>ビリジアン</u>という。　（§2参照）

□□ 20　多くの印象派の画家たちが海の色などに使った青の絵の具の色名を<u>コバルトブルー</u>という。　（§2参照）

□□ 21 ★　ヨーロッパへと渡来したラピスラズリという宝石の粉末は、<u>ウルトラマリンブルー</u>という貴重な着色剤となった。　（§2参照）

□□ 22 ★　イギリスの化学者パーキンが人類ではじめて発見した化学染料の色を、フランス語でアオイの花を意味する<u>モーブ</u>とした。　（§2参照）

□□ 23 ★　減法混色の三原色の中の<u>シアン</u>は、古代ギリシャ語の「暗い」という言葉から派生し、同じ三原色の<u>マゼンタ</u>は、地名からつけられた。　（§2参照）

□□ 24　黄みのうすい灰色を<u>アイボリー</u>といい、古代ローマで装飾や工芸品に用いられていた象牙の色を表す。　（§2参照）

□□ 25　<u>チャコールグレイ</u>は木炭や炭の色を表し、黒よりもわずかに灰色を感じさせる色である。　（§2参照）

練習問題

本章で学んだ知識が、本試験でどのように出題されるのかをチェックしましょう。
「解く」よりも、まずは問題に「慣れる」を意識して！

□□ 問題 (1)

次の　**A ～ D**　の色について、もっとも適切な慣用色名 (JIS物体色)
を、それぞれの①②③④からひとつ選びなさい。

A

① 桜色 (さくらいろ)　　　② 朱色 (しゅいろ)

③ サーモンピンク　　　④ ワインレッド

B

① 空色 (そらいろ)　　　② 瑠璃色 (るりいろ)

③ シアン　　　④ ターコイズブルー

C

① 浅葱色 (あさぎいろ)　　　② 菖蒲色 (あやめいろ)

③ ラベンダー　　　④ バイオレット

D

① 萌黄 (もえぎ)　　　② 青磁色 (せいじいろ)

③ ビリジアン　　　④ オリーブグリーン

□□ 問題（２）

次の A ～ D の慣用色名（JIS物体色）について、もっとも適切な色を、それぞれの①②③④からひとつ選びなさい。

A 桜色（さくらいろ）

① ② ③ ④

B マリーゴールド

① ② ③ ④

C 藍色（あいいろ）

① ② ③ ④

D アイボリー

① ② ③ ④

解答と解説

問題（1）　**A** ─② 　**B** ─① 　**C** ─③ 　**D** ─①

色名には、私たちの身近にある食べ物や植物などからつけられた名前が多くあります。これを<u>固有</u><u>色名</u>といいます。この中でも、とくに多くの人がその色を連想できる色名を<u>慣用色名</u>といいます。JIS（日本産業規格）では、物体色として269色（和色名147色／外来色名122色）の慣用色名が選定されています。3級では、このうち<u>64色</u>（和色名26色／外来色名38色）が出題範囲です。

それぞれの色の特徴と違いを、§1の和色名と§2の外来色名の表で確認しておきましょう。色名と色のイメージを一致させていくには、①色名からだいたいの色みのグループ（赤や黄、青……など）がイメージできるようになる➡②同じグループ内で色の違い（明るい赤、あざやかな赤……など）を、色どうしを比較しながら覚えていく、という流れがオススメです。

A 　印鑑の朱肉のような「あざやかな黄みの赤」の<u>朱色</u>です。

B 　晴天の青空のような「明るい青」の<u>空色</u>です。

C 　アロマの香り成分としても有名な花の色である「灰みの青みを帯びた紫」の<u>ラベンダー</u>です。

D 　春の若葉のような「つよい黄緑」の<u>萌黄</u>です。

問題（2）　**A** ─③ 　**B** ─① 　**C** ─④ 　**D** ─③

慣用色名から色を選ぶ問題です。このタイプの問題では、①～④の色の名前（慣用色名）がわからなくても大丈夫です。それぞれの色を見比べながら、大まかな色みのグループと、明るい色、暗い色、あざやかな色などの違いを覚えていきましょう。

A 　桜色は赤のグループの中でもごくうすい紫みの赤です。①は桜色より少しあざやかな<u>紅梅</u><u>色</u>、②はあざやかな赤紫の<u>牡丹色</u>、④はやわらかい黄みの赤の<u>サーモンピンク</u>です。

B 　マリーゴールドは<u>あざやかな赤みの黄</u>。②は明るい灰みの黄赤の<u>ピーチ</u>、③はくすんだ赤みの黄の<u>カーキー</u>、④はやわらかい黄の<u>ブロンド</u>です。

C 　藍色は<u>暗い青</u>です。①はあざやかな青紫の<u>バイオレット</u>、②は明るい青の<u>シアン</u>、③は明るい青の<u>スカイブルー</u>（空色）です。

D 　アイボリーは象牙の色で<u>黄みのうすい灰色</u>です。①は赤のグループの<u>ベビーピンク</u>、②は青のグループの<u>ターコイズブルー</u>、④も青のグループの<u>ベビーブルー</u>と、アイボリーとはそれぞれ色みのグループが違います。

間違えた問題や知識があいまいなものがあったら、テキストを読み返して確実に知識を身につけましょう！

第 **2** 章
色の表し方
（色の三属性とPCCS表色系）

色の見え方は人によって違います。
色を正しく分類し人に伝えるためには、
数字や記号で表す必要があります。この章では
その考え方と、表色系について学びます。
配色にも関係しますので、
きちんと理解しておきましょう。

第2章

1

色の三属性（色相・明度・彩度）

「赤」にもいろいろな赤があります。あなたは、その色をどう伝えますか？
このセクションでは、色の分類方法と伝え方を学習します。

色は大きく2つのグループに分けられる

> 下に挙げた色を2つのグループに分けてみましょう。

> 2つですか？　青に緑……赤もあるし……。とても2つに分けられません。どのように分けたらいいのですか？

> 赤や青などは、<u>有彩色</u>といって色みのあるグループとしてまとめられます。それと、白・黒・灰色は、<u>無彩色</u>といって色みのないグループに分けることができます。下の表で確認してみましょう。

■ 有彩色と無彩色

有彩色のグループ	無彩色のグループ

色を「詳しくかつ簡単」に伝える3つのポイントとは？

> ただ、有彩色の中には、たとえば、同じ赤でもいろいろな赤がありますよね？
> そうした違いは、下の<u>色の三属性</u>を使うことでより詳しく、かつ簡単に伝えることができます。

■ 色の三属性

色相	明度	彩度
色み（赤や緑、青など）	色の明るさ	色のつよさ（あざやかさ）

 たとえば、2つの口紅を色の三属性で表すと、こうなります。

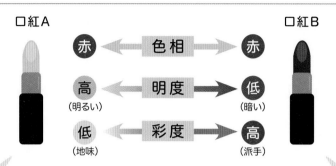

口紅A

口紅B

赤 ◀ 色相 ▶ 赤

高（明るい） ◀ 明度 ▶ 低（暗い）

低（地味） ◀ 彩度 ▶ 高（派手）

色相：赤 ／ 明度：高明度 ／ 彩度：低彩度

色相：赤 ／ 明度：低明度 ／ 彩度：高彩度

 同じ赤でも、明度と彩度が違うと、ずいぶん印象が変わりますね。「色の三属性」を使うと、たくさんの色が表現できそう。

 はい。ただし、この3つのポイントで表現できるのは有彩色に限ります。無彩色の場合、色み（色相）がないので彩度（色のつよさ）もありません。そのため、明度だけで表します。これらを整理すると、下の図のようになります。

■「色の分類」と「色の三属性」

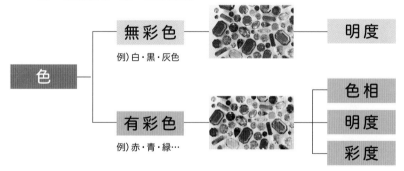

色

無彩色
例）白・黒・灰色 ── 明度

有彩色
例）赤・青・緑… ── 色相 / 明度 / 彩度

ワンポイント

有彩色の明度の差、ヒントは白黒コピー！

有彩色の明度は色みが邪魔してわかりにくいといわれますが、そんなときは、白黒コピーをとったらどうなるかをイメージしてみましょう。上の無彩色の図のように、白に近い部分は明るい色、黒に近い部分ほど暗い色になります。

2 等色相面と色立体（純色・清色・中間色）

同じ色相でも白や黒を混ぜるだけで、明度や彩度の違う色を
つくることができます。ここでは色の変化を確認していきます。

重要度 ★★★

赤に白・黒・灰色などの無彩色を混ぜてみると……

 このページの一番下にある図を見てください。これは等色相面といって、ひとつの色相を使って、縦軸が明度の変化を、横軸が彩度の変化を表しています。

 一番左の列は、色みのない無彩色ですね。

 はい。この列は、明度スケールといって、有彩色の明度の基準にもなっています。下の図（右側）の枠で囲った部分を見ながら、等色相面上のほかの用語についても確認していきましょう。

 一番あざやかな色を純色っていうんですね？

 はい。この純色に白を加えた明るい色を明清色、黒を加えた暗い色を暗清色といいます。

 そして、その間にあるから、中間色ですか？

 そうです。中間色は純色に「灰色（白＋黒）」を加えた色なので、くすんだ落ち着いた色となり、別名を濁色といいます。

■ 赤の等色相面

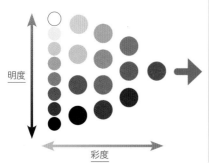

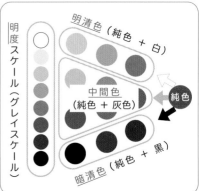

色を三次元（立体）で表した「色立体」

赤と同じように、ほかの色の色相の変化も確認できますか？

はい。等色相面は色相ごとにつくることができます。それをまとめたものが色立体です（右写真）。

■ 色立体

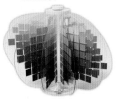

（日本色研事業（株）発行）

色の三属性「色相・明度・彩度」が立体的（三次元）に表されているんですね。

そうですね。それでは、下の図を使って色立体の見方を詳しく見ていきましょう。

まず、「中心軸」として無彩色軸（明度スケール）があり、上に白、下に黒がくるように配置されています。そして、無彩色軸を中心にして、その周囲に各色相の等色相面が配置されています。

各色相での「明度」の違いは、中心軸（無彩色軸）の高さで、「彩度」の違いは、中心軸からの距離で確認することができます。

色立体にすることで、赤と黄など違う色相の明度や彩度を比較することもできます。

■ 色立体の見方

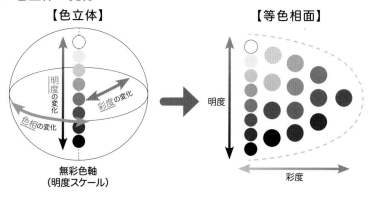

ワンポイント

2種類の清色（明清色と暗清色）

純色に白または黒のどちらかを混ぜた色が「清色」です。清色は2種類に分かれます。「純色＋白」は明るくなるので明清色、純色＋黒は暗くなるので暗清色といいます。

PCCS表色系と色相環

イメージに合わせた配色を考えるために使用する「PCCS表色系」と色相環が、どのようなものかを理解しましょう。

色彩調和を主な目的とした「PCCS表色系」

 色を人に伝えたり、分類や記録をしたりするためには、共通のルールが必要です。このルール（色彩体系）を「表色系」といいます。物体の色を表すために使うものは「カラーオーダシステム」といい、色サンプルなどの色票を使用します。

■ 色票の例

©日本色研事業（株）発行 新配色カード199a

 右の新配色カード199aも色票ですね。

 はい。表色系には、国や考え方の違いで何種類かありますが、本書では、色彩調和を主な目的とし、配色に適しているPCCS表色系を学習していきます。まず、下の用語を覚えましょう。

※PCCS：Practical Color Co-ordinate System（日本色研配色体系）の略

■ PCCS表色系での色相・明度・彩度の表現

色の三属性	PCCS表色系では……	
色相	→ Hue（ヒュー）	
明度	→ Lightness（ライトネス）	→ Tone（トーン）
彩度	→ Saturation（サチュレーション）	

 PCCS表色系では、色の三属性の明度と彩度を合わせてトーンというのですね。

 はい。そして、PCCS表色系では、ヒュー（色相）とトーン（明度/彩度）を使って色を表示します。これをヒュートーンシステムといいます。具体的には、次ページの図のように色相を円形に並べた形での表示です。これを色相環といいます。PCCS色相環では、紫みの赤から時計回りに、各色相に1〜24の連番がふられています（24色相）。

 PCCSの色相環は、各色の位置をすべて覚えたほうがいいですか？

 完璧でなくてもいいので、ほかの色みを感じない赤らしい赤など、色相環の基本になる心理四原色（赤・黄・緑・青）を基準に、だいたいの位置は確認しておきましょう。「時計」にたとえて赤が9時、黄が12時、緑が2時、青が5時の位置と捉えると、覚えやすいですよ。

 青緑（14、15）と青（17、18）は、2つずつありますが、間違いですか？

 間違いではありません。色相名の表示ではこれ以上細かい表示ができないので、青緑と青は2つずつになっています。ちなみに、この色相環での明度は、黄がもっとも高く、青紫に近づくほど低くなります。

■ PCCS色相環（24色相）

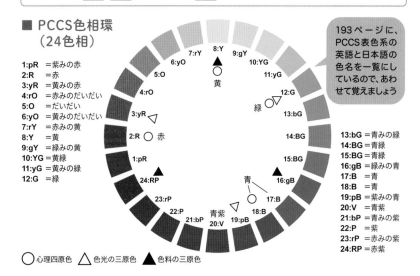

1:pR ＝紫みの赤
2:R ＝赤
3:yR ＝黄みの赤
4:rO ＝赤みのだいだい
5:O ＝だいだい
6:yO ＝黄みのだいだい
7:rY ＝赤みの黄
8:Y ＝黄
9:gY ＝緑みの黄
10:YG ＝黄緑
11:yG ＝黄みの緑
12:G ＝緑

13:bG ＝青みの緑
14:BG ＝青緑
15:BG ＝青緑
16:gB ＝緑みの青
17:B ＝青
18:B ＝青
19:pB ＝紫みの青
20:V ＝青紫
21:bP ＝青みの紫
22:P ＝紫
23:rP ＝赤みの紫
24:RP ＝赤紫

○ 心理四原色　▽ 色光の三原色　▲ 色料の三原色

> 193ページに、PCCS表色系の英語と日本語の色名を一覧にしているので、あわせて覚えましょう

ワンポイント

PCCS色相環のつくり方

PCCS色相環を覚えるには、自分で繰り返しつくってみるのが一番です。右図を参考に下の①～③の手順でつくってみましょう。①と②の位置が重要ですからしっかり覚えてくださいね。

①円を描いて、そこに心理四原色（4色）を配置
②それぞれの対面に心理補色（4色）を配置
③残りの16色を色の変化が等しくなるように配置

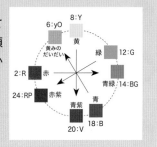

第2章

4

色相・明度・彩度の表示方法

表色系では色を「記号」や「数字」で表すことができます。
ここではPCCS表色系で色の表示方法を学習します。

色相番号「2：R」は、何色を表している?

 PCCS表色系の色相は、色相記号で表すことができます。たとえば赤は2：R、黄みの赤は3：yRです。

 先ほど (33ページ) のPCCS色相環にあった記号ですね。

 そうです。PCCS色相環は24色相の純色を配置していて、これらの色相には、紫みの赤 (1：pR)から時計回りに1〜24の数字がついています。この数字が色相番号です。

 色相番号の数字の後ろにあるアルファベットは何ですか?

 これは各色相の英語名の頭文字です。たとえば、赤 (2：R) は英語でredだから大文字の「R」となります。

 つまり、色相記号というのは、「色相番号」と「英語名の頭文字」を、間にコロン「：」をつけて表したものなんですね。あっ、でも、「3：yR」の場合、小文字がついてる……。この小文字はどういう意味なんですか?

 これは、日本語の色相名での「〜みの」のことです。たとえば、3：yRは「黄みの赤」ですね。英語では「yellowish red」となるのですが、この「〜ish」の部分を小文字で表しています。

 つまり、「黄みの赤」の「赤 (red)」は大文字の「R」で表して、「黄みの (yellowish)」は、小文字の「y」で表すってことですね。

 その通りです。193ページに英語での色相名を一覧にしているので、そちらを確認しておきましょう。ただし、「〜みの」をつけることができる色は、赤・黄・緑・青・紫の5色のみと決まっています。あわせて覚えておきましょう。

 わかりました!

明度と彩度の表示方法

■ 赤（2：R）の等色相面

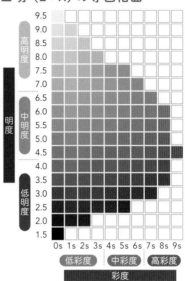

 次にPCCS表色系の明度と彩度の表示方法です。右の図を見てください。PCCS表色系では白から黒までのグレイスケールを基準として、もっとも明るい白の明度を9.5、もっとも暗い黒の明度を1.5としています。

 右の図の見方を詳しく教えてください。

第2章 色の表し方

 わかりました。まず明度です。白と黒の間に見え方が等しく変化するように、0.5、または1きざみで灰色を配置しています。1.5～4.0が低明度、4.5～6.5が中明度、7.0～9.5が高明度となります。次に彩度ですが、こちらは、各色相でもっともあざやかな色（純色）を9sと設定しています。

 9sの「s」は何ですか？

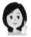 「s」はSaturation(彩度)の頭文字で、彩度を表す単位記号です。PCCS表色系では各色相の純色を最高彩度の9s、無彩色を0sとし、有彩色1s～9sが均等に見えるように横に配置しています。1s～3sが低彩度、4s～6sが中彩度、7s～9sが高彩度となります。

ワンポイント

三属性（色相・明度・彩度）による色の表示方法

色の三属性すべてを表す場合、「色相記号－明度－彩度」と、各属性の間をハイフン「－」で区切ります。「2：R－4.5－9s」であれば「赤－中明度－高彩度」の色となります。「n－4.5」の場合、「n」は「neutral」の略なので、色相や彩度はありません。「中明度（明度4.5）の無彩色」となります。

2：R-4.5-9s

n-4.5

第2章 5 トーン(色調)

PCCS表色系では、明度と彩度の似た色をトーンというグループで表します。
ここではトーンの種類を理解しておきましょう。

色が持つ「イメージ」による分類

 質問です。ビビッドカラーやダークカラーなどの言葉から、どんな色をイメージしますか?

 ビビッドカラーはあざやかな色、ダークカラーは暗い色かな?

 そうですね。色相は違っても、明度や彩度が似ていることでイメージが同じ色のグループがあります。これを「トーン(色調)」と呼びます。無彩色は5つのグループ、有彩色は12のトーンに分かれます(下図参照)。ペールトーンは「p」、ライトトーンは「lt」と小文字の略記号で表します。

■ PCCSトーン分類図

※トーン分類図には、トーン表、トーン区分図、トーンマップなど、さまざまな表現があるが、本書では日本色研事業(株)から図の提供を受け「トーン分類図」の名称を主に使用

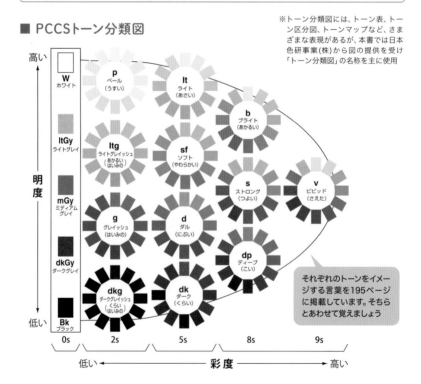

それぞれのトーンをイメージする言葉を195ページに掲載しています。そちらとあわせて覚えましょう

トーン記号を用いた色の表示方法とは?

 トーンも、これらの略記号を使って色を表すことができます。

 どのように表すのですか?

 有彩色の場合、「トーンの略記号＋色相番号」で表します。たとえば、v2はビビッド (v) トーンの赤 (2：R)、ltg14はライトグレイッシュ (ltg) トーンの青緑 (14：BG) となります。

 無彩色はどのように表しますか?

 白はW、黒はBk、灰色はGy-明度で表します。たとえば、Gy-4.5は中明度 (明度 4.5) の灰色となります。

■ トーン分類図の見方

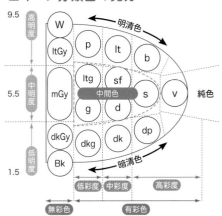

 どの領域にどのトーンがあるのか、どのトーンが純色・明清色・暗清色・中間色なのかを、整理しておきましょう

ワンポイント

「PCCS表色系の色表示」のまとめ

下の表を参考に、色の表示方法の違いを確認しておきましょう。

色	三属性	トーン記号
■ あざやかな赤	2：R - 4.5 - 9s （赤 - 中明度 - 高彩度）	v2
□ 白	W	W
■ 黒	Bk	Bk
▨ 明度4.5のグレイ	n - 4.5	Gy - 4.5

第2章 色の表し方

第2章 色の表し方

この章で学んだ内容を一問一答形式の問題で確認しましょう。付属の赤シートを紙面に重ね、隠れた文字（赤字部分）を答えていってください。赤字部分は試験に頻出の重要単語です。試験直前もこの一問一答でしっかり最終チェックをしていきましょう！

重要度：★＞無印

□□ 1	赤や青などの色み（色あい）のことを<u>色相</u>という。	（§1参照）
□□ 2	色の明るさのことを<u>明度</u>という。	（§1参照）
□□ 3	色のあざやかさのことを<u>彩度</u>という。	（§1参照）
□□ 4 ★	色相・明度・彩度を合わせて<u>色の三属性</u>という。	（§1参照）
□□ 5	白・黒・灰色のような色みのないものを<u>無彩色</u>という。	（§1参照）
□□ 6	赤や青など色みのあるものを<u>有彩色</u>という。	（§1参照）
□□ 7	色みがない灰色は無彩色のため、色の三属性のうち<u>明度</u>だけを使用する。	（§1参照）
□□ 8	同じ色相の色の変化を平面で表したものを<u>等色相面</u>という。	（§2参照）
□□ 9 ★	等色相面の縦軸は<u>明度</u>、横軸は<u>彩度</u>の変化を表す。	（§2参照）
□□ 10	縦軸で表す無彩色の色の変化を<u>明度スケール</u>または、<u>グレイスケール</u>という。	（§2参照）
□□ 11	グレイスケールは、有彩色の<u>明度</u>の基準となる。	（§2参照）
□□ 12 ★	有彩色の中で一番あざやかな色を<u>純色</u>という。	（§2参照）
□□ 13	純色に、白か黒のどちらかを加えた色を<u>清色</u>という。	（§2参照）
□□ 14 ★	清色のうち、純色に白を加えた色を<u>明清色</u>という。	（§2参照）

□□ 15 ★ 清色のうち、純色に黒を加えた色を暗清色(あんせいしょく)という。 (§2参照)

□□ 16 ★ 純色に灰色(白+黒)を加えた色を中間色、または濁色(だくしょく)という。 (§2参照)

□□ 17 色の三属性を立体的に表したものを色立体という。 (§2参照)

□□ 18 ★ 色を人に伝えたり、分類や記録をしたりするための共通のルールを表色系(ひょうしょくけい)と呼ぶ。 (§3参照)

□□ 19 物体の色を表すために使うものをカラーオーダシステムといい、色サンプルなどの色票(しきひょう)を使用する。 (§3参照)

□□ 20 ★ PCCS表色系では色相をHue(ヒュー)、明度をLightness(ライトネス)、彩度をSaturation(サチュレーション)という。 (§3参照)

□□ 21 ★ PCCS表色系では明度と彩度をまとめてTone(トーン)という。 (§3参照)

□□ 22 色相とトーンの2つの属性で色を表示するヒュートーンシステムは、イメージに沿った配色を考えやすい。 (§3参照)

□□ 23 PCCS表色系の色相環は純色の24色相でできている。 (§2、§3参照)

□□ 24 ★ PCCS色相環は赤、黄、緑、青の心理四原色をもとにつくられている。 (§3参照)

□□ 25 ★ 心理四原色(赤・黄・緑・青)のPCCS色相番号は 2・8・12・18 である。 (§3参照)

□□ 26 ★ 色相環上で真向かいにある色を心理補色という。 (§3参照)

□□ 27 ★ 色相環上で明度は黄(8：Y)がもっとも高く、青紫(20：V)に近づくほど低くなる。 (§3、§4参照)

□□ 28 ★ PCCS色相環で、純色の赤を色相記号で表すと2：Rとなる。 (§4参照)

□□ 29　PCCS表色系の明度は無彩色のグレイスケールを基準としている。
(§4参照)

□□ 30 ★　PCCS表色系のグレイスケールは、もっとも明るい色「白」が9.5、もっとも暗い色「黒」が1.5である。
(§4参照)

□□ 31 ★　PCCS表色系の彩度は、各色相でもっともあざやかな純色を9sと位置づける
(§4参照)

□□ 32 ★　PCCS表色系では、色相によって純色の明度は異なるが、彩度はすべて同じ9sである。
(§4、41ページ「参考」参照)

□□ 33　PCCS表色系では三属性で色を表す場合、ハイフンをはさんで、色相記号−明度−彩度の順に表す。
(§4参照)

□□ 34 ★　PCCS表色系2：R-4.5-9sの色相は赤である。
(§4参照)

□□ 35 ★　PCCS表色系2：R-4.5-9sの明度は4.5の中明度である。
(§4参照)

□□ 36 ★　PCCS表色系2：R-4.5-9sの彩度は9sの高彩度である。
(§4参照)

□□ 37　PCCS表色系の各色相の最高彩度は9sで、無彩色軸からの距離がすべて等しいため、PCCS色立体を上から見ると、一番外側の円周が正円になっている。
(§2〜§4参照)

□□ 38 ★　PCCSトーン分類図のディープトーンのイメージはこいである。
(§5参照)

□□ 39 ★　PCCS表色系では明度4.5のグレイはトーン記号でGy-4.5と表示する。
(§5参照)

□□ 40 ★　PCCS表色系のトーン記号で純色の赤はv2、純色の黄はv8と表す。
(§2〜§5参照)

□□ **41** ★	トーン分類図で考えた場合、ソフトトーンは<u>中彩度領域</u>、<u>中明度領域</u>に位置する。	（§5参照）
□□ **42**	PCCS表色系で有彩色のトーンは<u>12</u>種類、無彩色は<u>5</u>種類に分類される。	（§5参照）
□□ **43** ★	有彩色のトーンのうち、もっとも明度が高く、彩度が低いトーンは<u>ペールトーン</u>である。	（§5参照）
□□ **44** ★	有彩色のトーンのうち、もっとも彩度が高く、中明度のトーンは<u>ビビッドトーン</u>である。	（§5参照）
□□ **45** ★	明清色3つのトーンを略記号で表す場合、彩度の低い順に<u>p</u>トーン、<u>lt</u>トーン、<u>b</u>トーンである。	（§5参照）

参考

とくに覚えておきたい2つの補色等色相面（明度差）

PCCS色相環で補色の関係にある「赤（2：R）と青緑（14：BG）」「黄（8：Y）と青紫（20：V）」を等色相面で見ると、下の図のような位置関係になっています。図の形と純色の明度の位置を覚えておきましょう。

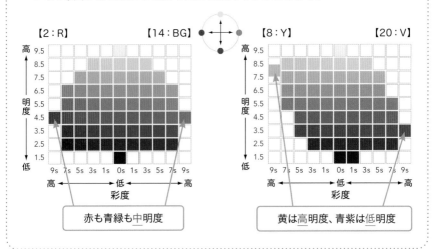

【2：R】　　　【14：BG】　　【8：Y】　　　【20：V】

赤も青緑も<u>中明度</u>

黄は<u>高</u>明度、青紫は<u>低</u>明度

練習問題

本章で学んだ知識が、本試験でどのように出題されるのかをチェックしましょう。
「解く」よりも、まずは問題に「慣れる」を意識して！

□□ 問題（1）

次の　**A ～ F**　の空欄にあてはまるもっとも適切なものを、それぞれの①②③④からひとつ選びなさい。

> たくさんの色から特定の色を相手に伝えたり、記録したりするためには、色を分類する必要がある。色は大きく２つに分けることができる。ひとつは色みの感じられる　**A**　、もうひとつは色みを感じさせない　**B**　である。色みとは赤や青のことで　**C**　という。同じ赤でもあざやかな赤や地味な赤がある。このような色のあざやかさを表すものが　**D**　。そして、明るい赤や暗い赤など色の明るさを表すものを　**E**　といい、この３つを合わせて　**F**　という。

A　①色相　②明度　③有彩色　④無色

B　①色相　②無色　③無彩色　④有彩色

C　①色相　②明度　③彩度　④トーン

D　①色相　②明度　③彩度　④色相環

E　①色相　②明度　③彩度　④色の三属性

F　①色相環　②トーン　③明清色　④色の三属性

□□ 問題（2）

次の **A ～ D** の記述について、もっとも適切なものを、それぞれの
①②③④からひとつ選びなさい。

A

① PCCS色相環は無彩色3色と有彩色21色で構成されている。

② 表色系は世界で唯一PCCS表色系のみが使用されている。

③ PCCS色相環は純色24色で構成されている。

④ PCCSのトーンは色相と明度の2つの属性を合わせたもの。

B

① カラーオーダシステムは、光の色を表すときに使われる。

② カラーオーダシステムでは、色紙やサンプルなどで色を表す
　　ことができる。

③ 色立体は、色相・明度・彩度を平面的に表したものである。

④ 色立体では、中心軸に近いほど彩度が高くなる。

C PCCS表色系について

① 色相をHue、明度をTone、彩度をSaturationという。

② 色相環は24色の中間色でできている。

③ トーンは有彩色12トーン、無彩色5トーンに分類される。

④ bトーンは濁った地味な色のグループである。

D PCCSトーンについて

① pトーン、ltトーン、bトーンは明清色である。

② ltgトーン、sfトーン、gトーン、dトーンは明清色である。

③ dpトーン、dkトーン、dkgトーンは明清色である。

④ 純色に黒を加えた色を中間色という。

□□ 問題（3）━━━━━━━━━━━━━━━━━━━━━━━━

次の A ～ D の記述について、もっとも適切なものを、それぞれの
①②③④からひとつ選びなさい。

A 下に示した色と色相が同じ色

B 下に示した色とトーンが同じ色

C 下に示した色の中で彩度がもっとも高い色

D 下に示した色と色相環で補色となる色

□□ 問題（4）

次の **A ～ D** の記述について、もっとも適切なものを、それぞれの
①②③④からひとつ選びなさい。

A 下に示した色の中でv2と色相が同じ色

① ② ③ ④

B 下に示した色の中でv2とトーンが同じ色

① ② ③ ④

C 下に示した色の中で2：R－4.5－9sにもっとも近い色

① ② ③ ④

D 下に示した色の中で心理四原色の組み合わせとして正しいもの

① ② ③ ④

解答と解説

問題（1）

A－③	**B**－③	**C**－①	**D**－③
E－②	**F**－④		

「色の分類と三属性」についての問題です。§1で学習したように、色を大きく2つに分類すると赤や青など色みを感じる<u>有彩色</u>、白・黒・灰色（グレイ）など色みを感じない<u>無彩色</u>に分けることができました。そして、色みを感じる有彩色は「色の三属性」の<u>色相・明度・彩度</u>すべてを使って表すことができます。一方、無彩色は色み（色相）がないため、明るさを表す<u>明度</u>のみを使って表します。色の三属性は、色を分類するための基準「色の物差し」といわれています。しっかり覚えておきましょう。

問題（2）

A－③	**B**－②	**C**－③	**D**－①

表色系の問題です。§2～5でPCCS表色系の理解を深めましょう。

A ①PCCS色相環は、有彩色の純色（vトーン）<u>24色</u>で構成。②国や考え方により、複数の表色系が存在します。④トーンは明度と彩度の2つの属性を合わせたものになります。

B ①カラーオーダシステムは<u>物体</u>の色を表すためのもの。③色立体=<u>立体</u>的（3D）です。④色立体の中心軸は<u>グレイスケール</u>（<u>無彩色</u>）で、中心から離れるほど彩度は<u>高く</u>なります。

C ①明度は<u>Lightness</u>です。②色相環は24色の<u>純色</u>でできています。④b（ブライト）トーンは、高彩度で高明度の<u>明清色</u>で、健康的で陽気なイメージの色です。

D ②ltg（ライトグレイッシュ）トーン、sf（ソフト）トーン、g（グレイッシュ）トーン、d（ダル）トーン、s（ストロング）トーンは<u>中間色</u>です。純色に灰色（黒+白）を加えた色のグループで、<u>濁色</u>ともいいます。中間色は明清色（純色に白のみを加えたp・lt・b）と暗清色（純色に黒のみを加えたdkg・dk・dp）の間に位置する色のグループです。中間にあるから「中間色」と覚えておきましょう。③dp（ディープ）トーン、dk（ダーク）トーン、dkg（ダークグレイッシュ）トーンは<u>暗清色</u>です。④純色+黒=暗清色です。色相やトーンの問題を解くときは、メモ書き程度に図を描いてみるのが一番です。ふだんから描く練習をしておきましょう。

問題（3）

A－②	**B**－③	**C**－②	**D**－④

実際に色を見る問題です。ふだんから「新配色カード199a」（32ページ）を使って、身近にある色に近い色を探したり、色を見てトーンを当てる練習をして、色に慣れておきましょう。

A 見本と同じ色相（色み）の<u>黄緑系</u>の色は②です。

B 高明度/低彩度の<u>p（ペール）トーン</u>の色ですので、③が正解です。

C 高彩度の色=<u>あざやか</u>な色ですので、②が正解です。

D 補色は色相環で<u>反対側</u>の色です。オレンジ（だいだい）の補色（反対側の色）である<u>青系</u>の色を探しましょう。

問題（4）

A－②	**B**－①	**C**－②	**D**－④

応用問題です。§4～5で色の表示について理解を深めましょう。

A 色相番号2は<u>赤</u>ですから、②が正解です。

B v（ビビッド）トーンは<u>高彩度/中明度</u>の色ですから、一番あざやかな色である①が正解です。

C 色相が<u>赤</u>（2：R）なのは②と④ですが、明度4.5は<u>中明度</u>、彩度9sは<u>高彩度</u>ですので、<u>あざやかな赤</u>（=v2）である②が正解です。

D <u>心理四原色</u>は赤・黄・緑・青ですので、④が正解です。色相番号は<u>2・8・12・18</u>です。

第 **3** 章

色と光の関係
（光源・物体・視覚）

色はなぜ見えるのでしょう？
じつは人が色やものを
見るためには３つの条件があり、
そのひとつでも欠けると見ることはできません。
この章では身のまわりにある現象などを通じて、
３つの条件について、それぞれ詳しく学びます。

1 電磁波・可視光

人間が色を見るためには、光源・物体・視覚の3つの条件が必要です。
このセクションでは、それぞれの条件を詳しく学習します。

光は電磁波の一種である

 真っ赤なリンゴっておいしそうですよね。では、なぜ赤く見えるのでしょう？

 もともとリンゴが赤いから……ですか？

 じつは、リンゴ自体に色はついていないんですよ。

 えっ！　そうなんですか？

 はい。私たちが色を見るためには、①光源、②物体、③視覚（眼）の3つの要素が必要です。たとえば暗闇では何も見えませんよね。また、モノがなければ、見ること自体できません。そして眼を閉じれば、何も見えません。

■ 色を見るための3つの要素

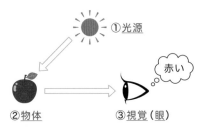

①光源
②物体
③視覚（眼）
赤い

 なるほど！　いわれてみれば、その通りですね。

 では、これら3つの要素について、詳しく学んでいきましょう。まず光源からです。電磁波って聞いたことがありますか？

■ 光（電磁波）は波となって空間を伝わる

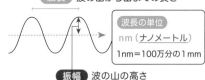

波長　波の山から山までの長さ

波長の単位
nm（ナノメートル）
1nm＝100万分の1mm

振幅　波の山の高さ

 えっと、たしか携帯電話やテレビとかの……？

 そうです。電磁波とは、電気と磁気のエネルギーが空間を波のように伝わっていくことで、光はその一種です。
では、質問です。光は眼に見えると思いますか？

 う～ん、どうだろう……。電磁波の一種だから、透明で見えない？

 その通りです。ほとんどの光は見えません。でも、一部、見ることのできる波長の光があります。この見える光の範囲を可視範囲といい、その範囲の光を可視光と呼びます。具体的には下図の約380～780nmの範囲です。

■ 電磁波の種類と可視範囲

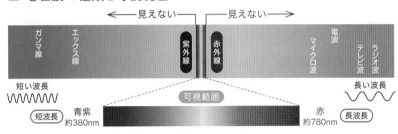

 可視範囲は、短波長、中波長、長波長の3つに分けられます（右図）。一方、可視光線の外側には、紫外線（短波長側）と赤外線（長波長側）があり、ともに人間には見ることができません。

■ 可視範囲内の3つの波長

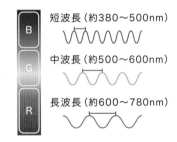

短波長（約380～500nm）

中波長（約500～600nm）

長波長（約600～780nm）

 青紫（短波長）の外側だから紫外線で、赤（長波長）の外側だから赤外線なんですね。

 はい。ここは試験にも出やすいので、似た語句も区別して覚えましょう。さあ、ここまでの説明でリンゴの何を見て、赤と感じたのかわかりますか？

 リンゴ自体に色はついていない……。えっ！？　光を見ていたのですか？

 だいぶ理解が進んできましたね。
次ページ以降で、さらに詳しく見ていきましょう。

ワンポイント

可視範囲・紫外線・赤外線の位置は暗記必須！

可視範囲の内容は、このあともよく出てきます。短波長・中波長・長波長の範囲とともに、紫外線・赤外線の位置も確認しておきましょう。

第3章 色と光の関係

太陽光とスペクトル

太陽光や照明光には、どんな波長の光が含まれているのでしょうか？
分光という方法で光の成分を知ることができます。

太陽光の光が無色透明なのは、なぜ？

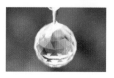

 サンキャッチャーって知っていますか？

 太陽の光を当てると虹が見えるアイテムですよね。

 はい。それでは、サンキャッチャー（右上写真）のような透明な多面体のプリズムを使って、光に含まれる波長についてさらに詳しく見ていきましょう。まず、プリズムに光を当てます（右下図）。光はプリズムに当たって屈折します。

 色によって屈折の角度が違いますね。

 はい。波長の長さによって屈折角度が変わります。たとえば、太陽光を三角柱のプリズムに当てると2回屈折し光が分かれます。これを分光といいます。

 太陽の光って複数の光が集まってできていたんですね。

 はい。複数の波長の光が集まったものを複合光（ふくごうこう）といいます。各波長の光がバランスよく集まると無色透明の白色光（はくしょくこう）になります。

 サンキャッチャーの光が虹色に見えるのは、屈折によるものだったんですね。雨上がりに見える虹も同じですか？

 はい。雨上がりなので空気中の水滴がプリズム代わりになります。虹は長波長側から赤→橙→黄→緑→青→藍→青紫の色の帯（スペクトル）です。この色の順番は覚えておいてくださいね。ちなみに世界ではじめて太陽光を分光した人は、ニュートンなんですよ。

■ 太陽光をプリズムに当てると……

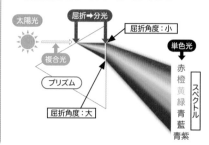

太陽光　屈折→分光　屈折角度：小　単色光　複合光　プリズム　屈折角度：大　赤橙黄緑青藍青紫　スペクトル

分光分布からわかる、照明それぞれの色の見え方

 次に、さまざまな照明が、それぞれどの波長をどのくらい含んでいる光かを確認していきましょう。照明光といわれる光は、大きく自然光と人工光に分けられます。自然光は太陽光のことで、とくに昼間の太陽光を昼光と呼びます。

 太陽光も照明光なんですね。

 はい。人工光は、いわゆる「照明」のことで、いろいろ種類がありますよね。

 はい。最近ではLEDが主流になってきていますね。

 下の図は分光分布と呼ばれるグラフで、光を波長ごとに分けて、それぞれの強さを示しています。これらのグラフの形と特徴はしっかり覚えましょう。

■ 各照明光の分光分布

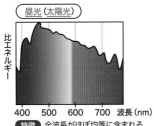

昼光（太陽光）
比エネルギー / 波長 (nm)

特徴 全波長がほぼ均等に含まれる
見え方 それぞれが自然な色に見える

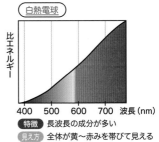

白熱電球
比エネルギー / 波長 (nm)

特徴 長波長の成分が多い
見え方 全体が黄〜赤みを帯びて見える

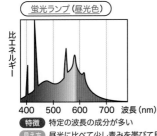

蛍光ランプ（昼光色）
比エネルギー / 波長 (nm)

特徴 特定の波長の成分が多い
見え方 昼光に比べて少し青みを帯びて見える

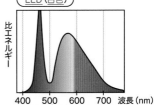

LED（白色）
比エネルギー / 波長 (nm)

特徴 波長の大きな山が2つできる
見え方 白色蛍光ランプとほぼ同じか、よりあざやかに見える

ワンポイント

照明光の分光分布を理解し、うまく使おう！

照明光の特徴を理解し、適切な色を選ぶことは、実際に色彩計画を立てる際に役立ちます。上の代表的な4つの照明光の特徴とその見え方を覚えておきましょう。

第3章
3 物体の色

光が物体に当たって起きる現象により、私たちは色を認識できます。
ここではそれらの現象を詳しく学びます。

物体の色はなぜその色に見えるのか?

 物体に光が当たったときに起きる現象には、①反射、②透過、③吸収の3つが
あります。これらの現象によって私たちは色を認識しています。

 どういうことですか?

 光を通さない不透明な物体
に当たった光は反射するか、
または物体に吸収されます。
一方、光を通す透明な物体
では、光は透過するか、ま
たは吸収されます。

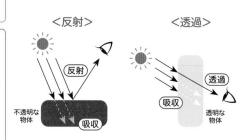

<反射> <透過>

反射 透過

吸収 吸収

不透明な物体 透明な物体

 それと色の認識とはどう関係するのですか?

 可視範囲の各波長の光を、ほぼすべてバランスよく反射する物体(下図・左)は、
白く見えます。一方、ほぼすべての光を吸収する物体は黒く見えます(下図・右)。

 もう少し詳しく教えてください。

 夏の黒い服は、光を吸収するので
暑いですよね。では、赤く見える物
体はどう思いますか?

 赤く見えるってことは、赤の波長
が関係していそうですよね……。

■ 物体の「色」が見えるしくみ①
〜白と黒〜

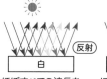

反射

白

ほぼすべての波長を
反射

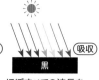

吸収

黒

ほぼすべての波長を
吸収

 いいところに気がつきましたね!　私たちが認識する物体の色は、その物体が
どの波長の光を多く反射または透過したのかで変わります。赤く見える物体
は、赤の波長の光、つまり長波長の光を多く反射(または透過)している、とい
うことです。

■ 物体の「色」が見えるしくみ②

たとえば、ガラスに赤い
波長が多く透過すれば、
赤いガラスに見えます

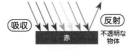

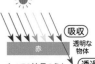

すべての波長のうち、
多く反射した波長の色が見える

すべての波長のうち、
多く透過した波長の色が見える

 ということは、長波長の赤の光と短波長の青の光を多く反射する物体は、紫に
見えるってことですか？

その通りです。光が物体に当たったときに、どの波長がどれくらい反射、もし
くは透過したのかを示したものを、分光反射率 (または分光透過率) 曲線とい
います。下図は代表的な色について、分光反射率曲線の特徴を示したものです。

 白の場合は、ほとんどの波長の光が反射され、逆に黒の場合は、反射される光
が少なく、ほとんどの光が吸収されているんですね。

■ 代表的な色の分光反射率曲線

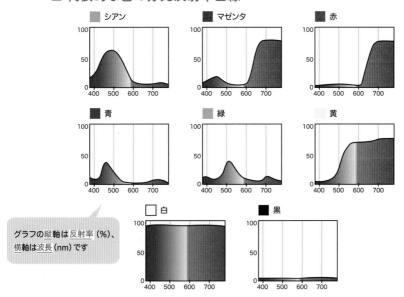

グラフの縦軸は反射率 (%)、
横軸は波長 (nm) です

ワンポイント

分光反射率曲線から読み取れること

色ごとに分光反射率曲線の形が異なります。曲線の形から、それが何色に見える
のかがわかるようにしておきましょう。

第3章
4

光と物体が生み出す現象

光の性質はさまざまな現象を起こし、色の見え方に大きな
影響を与えます。ここでは6つの光の現象を学びます。

物体に起こる反射と透過

 光が物体に当たると、反射や透過という現象が起こります。

 反射は跳ね返ること、透過は通り抜けることでした。

 よくできました！　そして、反射や透過は、物体の特性によって変化します。まず反射ですが、鏡のような滑らかな面に起こる反射を正反射、逆に表面に凹凸のあるマットな面に起こる反射を拡散反射といいます。

 それって何が違うんですか？

 正反射は、光が入る角度と同じ角度で反射するので、同じ方向に光が集中して眼に入るとまぶしく感じます。拡散反射は光があらゆる方向に散らばるので、やわらかい光に感じます。

 透過にも、こうした違いはあるんですか？

 はい。透過にも、正透過と拡散透過があります。たとえば、透明のガラスに対して光は正透過して直進し、すりガラスには拡散透過して、光はあらゆる方向に散らばります。

■ 反射

正反射（鏡面反射）

入射光　入射角　反射角　反射光

光沢あり
まぶしい

滑らか

拡散反射

入射光　反射光

表面が凸凹

光沢なし
ツヤ消し
▼
やわらかい光

■ 透過

正透過

入射光　透過光

光沢あり
まぶしい

透明ガラス

拡散透過

入射光　透過光

光沢なし
ツヤ消し
▼
やわらかい光

すりガラス

 物体表面の質感の違いが
光の見え方に影響します

身近で感じられる光の現象

 ほかにも、光が物体に当たると、屈折（くっせつ）・散乱（さんらん）・回折（かいせつ）・干渉（かんしょう）などが起きます。

 聞いたことのある言葉もありますが、難しそうですね……。

 一度理解してしまえば、そうでもありませんよ。理解しやすいように、それぞれの現象を図にしてみました。

■ 屈折・散乱・回折・干渉

屈折

・光が違う物質の境界を斜めに通るとき、進行方向を変える現象

【身近な例】水面で折れて見えるストロー、虹

散乱

・光が大気中のちりや水滴などの小さな粒子に当たり、いろいろな方向に散らばる現象

【身近な例】青空、夕日 など

ちりや水滴

散乱

昼は、太陽までの距離が短いため、散乱しやすい短波長（青）が目に届きやすい

夕方や朝は太陽までの距離が長いため、短波長（青）の光はほとんど散乱してしまい、散乱しにくい長波長（赤）が目に届きやすくなる

回折

波が物に当たったり、小さな隙間を通過した後、半円状に広がって進む現象

【身近な例】
CDの表面に見える虹

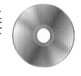

光

光

ぶつかる　　　　小さな穴を通過

干渉

・複数の波が重なったときに、強め合ったり、弱め合って打ち消し合ったりする現象

【身近な例】
シャボン玉の表面に見える虹（屈折＋干渉）、CDの表面に見える虹（回折＋干渉）

強め合う干渉

→ 明るく

弱め合う干渉　打ち消し合う

→ 暗く

ワンポイント

身近で起こる光と物体に関する現象を体感してみよう

「鏡を使って光を思った方向に反射させる（正反射）」「照明器具にカバーをかけると光がやわらかくなる（拡散透過）」「水槽の金魚は上から見ると近くにいるように見える（屈折）」など、光と物体に関する現象は、身近に体験できます。

第3章 5 色を見る眼のしくみ

眼に入った光は、どういう経路で色と認識されるのでしょうか。
ここでは、眼の構造を確認しながら、その過程を学びます。

眼の中での光の経路

 ここでは、物の色を見る「眼」のしくみについて見ていきましょう。

 はい、わかりました。

 右ページの眼の構造図を見てください。眼に入った光は、まず角膜で屈折し、次に瞳孔を通るのですが、そのときに虹彩が瞳孔を広げたり狭めたりして光の量を調節します。

 えっと、黒目の真ん中が瞳孔で、そのまわりが虹彩ですよね？

 その通りです。瞳孔を通った光は、カメラのレンズに当たる水晶体で屈折されて、カメラのフィルムに当たる網膜に像として結ばれます。

 カメラにたとえるとわかりやすいですね。

 そうですね。カメラでいうピント合わせは、水晶体の厚みを変えることで行われますが、その役割を担っているのが毛様体の基部にある毛様体筋です。

 網膜に像が結ばれた段階で、「見えた！」となるんですか？

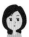 いいえ、その段階ではまだ「見えた！」とはなりません。網膜に到達した光は神経信号に変えられ、それが脳に送られてはじめて、「見えた！」となります。それについては次のセクションで解説します。

> **ワンポイント**
>
> ### 網膜に光が届くまでのしくみ
>
> 眼に入った光は、さまざまな部位の働きによって網膜に像を結びます。光が眼の中でどのように進み、どの部位がどのような働きをしているのかを、理解しておきましょう。

■ 眼の構造

水晶体（すいしょうたい）
眼に入った光を屈折させ、網膜の上に焦点を合わせる

虹彩（こうさい）
瞳孔の大きさを変えて、眼に入る光の量を調節する

網膜（もうまく）
像を結ぶ部位。視細胞や神経細胞から構成される

瞳孔（どうこう）
虹彩の中央にある円形の孔。明るいと小さく、暗いと大きくなる

硝子体（しょうしたい）
眼球内部にあるゼリー状の無色透明の物体

黄斑（おうはん）
網膜の中心部分。瞳孔側から見ると丸くこく見える

視神経（ししんけい）
網膜から脳へと情報を伝達する

角膜（かくまく）
光を眼球内で屈折させ、光を集め、網膜に像を結ぶ

毛様小帯（もうようしょうたい）
水晶体の周囲を引っ張る

中心窩（ちゅうしんか）
黄斑の中心部。視細胞が多く集まり、網膜の中でもっとも解像度が高い

視神経乳頭（ししんけいにゅうとう）
視神経に情報が出ていく部分。この部分に視細胞はなく、像は見えない

毛様体（もうようたい）
基部にある毛様体筋で、水晶体の厚みを調節して焦点を合わせる

強膜（きょうまく）
白目の部分。眼球の一番外側にあり、眼球を守る。外光を遮断する

脈絡膜（みゃくらくまく）
強膜と網膜の間にある。血管が通り、全体に栄養分を供給する

瞳孔

虹彩

光が伝わる経路

光 → 角膜（屈折）→ 瞳孔（光の量調節）→ 水晶体（屈折）→ 網膜（像を結ぶ）→ 視神経 → 脳へ

見えた!!

第3章

6

網膜での光の情報処理

網膜には神経細胞や視細胞があり、その働きによって脳に
光を色と認識させます。そのしくみについて学びます。

光は網膜でどう処理されるのか?

 ここでは、網膜に到達した光が、どうやって色として人間に認識されていくのかを学んでいきましょう。

 色が見えるしくみを理解するポイントになりそうな内容ですね！

 はい。重要なポイントです。まず網膜の中には、錐体細胞と杆体細胞という２つの視細胞があります。それらが光を感じ取り、そこで神経信号に変換されます。その信号が神経節細胞から視神経を通って脳に送られ、色として認識されます。下の図はその経路を示したものです。

■ 網膜に達した光が「色」として認識されるまでの経路

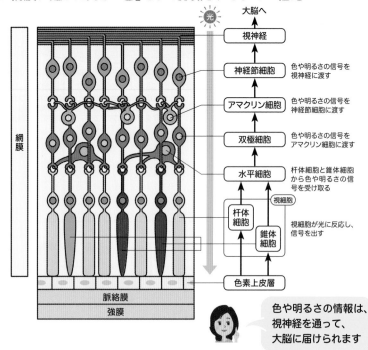

色や明るさの情報は、
視神経を通って、
大脳に届けられます

 色を認識する上で、錐体細胞と杆体細胞の2つの細胞が重要なんですね！

 はい。ここで錐体細胞と杆体細胞についてもう少し詳しく見ていきましょう。まず錐体細胞ですが、これは明るいところで働き、短波長の青い光を主に感じるS（Short）錐体、中波長の緑の光を主に感じるM（Middle）錐体、長波長の赤い光を主に感じるL（Long）錐体の3種類の組み合わせで色を識別します。

 名前のアルファベットは、それぞれの頭文字からとっているんですね。

 S・M・Lの3つの錐体は、試験でも出やすいので覚えておきましょう。

 もうひとつの杆体細胞はどんな働きをしますか？

 杆体細胞は暗いところで働き、明暗の感覚を識別します。この2つの細胞の特徴を下の表で覚えておきましょう。

■ **錐体細胞と杆体細胞**

種類	錐体細胞			杆体細胞
種類	▼ （L錐体） 長波長(R)を 主に感じる	▼ （M錐体） 中波長(G)を 主に感じる	▼ （S錐体） 短波長(B)を 主に感じる	▮ 1種類のみ
主な役割	色の識別			明暗の識別
特徴	・明るいところで働く ・網膜の中心窩に集中 　（杆体細胞より個数が少ない） ・十分な光がないと神経信号が出せない 　➡低感度			・暗いところで働く ・網膜全体に広く分布 　（錐体細胞より個数が多い） ・わずかな光でも神経信号を出す 　➡非常に高感度

ワンポイント

色は「感じるもの」ということを理解しよう！

眼に入ってきた光は、錐体細胞と杆体細胞によって神経信号に変換されます。それが神経節細胞から視神経を通って脳で色として認識されます。さらに、経験などによって脳で脚色されることがあるため、「赤いリンゴ」を見たときに、「おいしそう」と感じる、ということも起こります。

第3章

7 混色

混色とは、2色以上の色を混ぜ合わせて別の色をつくり出すことを
いいます。ここでは2種類の混色について学びます。

「明るく」なるのが加法混色

混色には、色のついた「光」を混ぜる加法混色と、色のついた「モノ」を混ぜる
減法混色の2種類があります。まず加法混色から説明していきましょう。右下
の図を見てください。2つの色のついた光を重ね合わせた部分は、もとの色光
よりも明るい別の色になります。

光を重ねると明るくなるんですね。

はい。このような色光による混色
を同時加法混色といって、R（赤）・
G（緑）・B（青）の3色を加法混色
の三原色といいます。この3色を
調節することで、あらゆる色をつ
くり出すことができます。

■ 加法混色の考え方

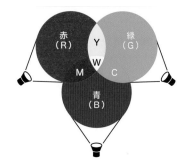

あらゆる色を、ですか！　すごい!!

たとえば、RGBの中の2色を選んで同量の光で混色すると、右ページの上の
図のように別の色ができます。重要ですから、これらの色を覚えておきましょ
う。色相環上で間にある色と考えると覚えやすいですよ。

色相環上で間にある色？？？　それってどういうことですか？

たとえばRとGの間にはY（イエロー：黄）、GとBの間にはC（シアン：青緑）、
BとRの間にはM（マゼンタ：赤紫）があります。さらに、RGBすべてをバラ
ンスよく重ねると、もっとも明るいW（白）になります。

あっ、それってセクション2（50ページ）で勉強した白色光のことですね！

■ 加法混色でいろいろな色をつくる

R（赤） + G（緑） = Y（イエロー）

G（緑） + B（青） = C（シアン）

B（青） + R（赤） = M（マゼンタ）

R（赤） + G（緑） + B（青） = W（白）

Y（イエロー）(R+G) + B（青） = W（白）

C（シアン）(G+B) + R（赤） = W（白）

M（マゼンタ）(B+R) + G（緑） = W（白）

その通りです。そして、加法混色で無彩色となる2色の関係を補色といいます。Rの補色はG＋BであるC。なので、R＋G＋B（＝R＋C）で無彩色のWになります（上図参照）。左のページの図を繰り返し描くと、上の図の関係が理解しやすくなりますよ。

わかりました。図を描いて、RGBとCMYの位置をしっかり覚えます！

加法混色には、ほかに併置加法混色と継時加法混色があります。

それらは、どういった混色なんですか？

併置加法混色とは、複数の小さい色の点を高い密度で並べて色をつくる方法で、継時加法混色とは、複数の色で彩色したコマなどを高速で回転させ、眼の中で混色するものです（下図参照）。

■ 併置加法混色と継時加法混色

併置加法混色	継時加法混色
・複数の小さい色の点を高密度で並べて色をつくる ・網膜上で混ざり、眼で見分けられない 【例】モザイク画、新印象派のスーラらの点描画、カラーモニタ、など	・色を塗り分けた円板を高速で回転させることで別の色をつくる ・高速回転しているため、眼で見分けられない 【例】回転混色板、コマ、など

黄緑

近くで見ると
黄と緑が並んでいる

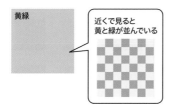

回転

「暗く」なるのが減法混色

 次に減法混色について説明しますね。ここで質問です。色の違うフィルターを重ねたとき、重なった部分はどんな色になると思いますか？

 うーん……。違う色になる？

 そうですね。違う色を重ねれば別の色になります。そして、この場合、重ねれば重ねるほど、色は暗くなっていきます（右図）。これを減法混色といい、C（シアン）、M（マゼンタ）、Y（イエロー）を減法混色の三原色といいます。この3色の混合量を変えることであらゆる色をつくることができます。

■ 減法混色の考え方

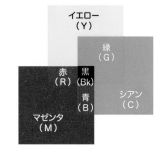

 ここでも、あらゆる色をつくることができるんですね！　でも、なぜ、フィルターを重ねた場合、色が暗くなっていくんですか？

 光がフィルターを透過するときに、ある波長の色を吸収するため、だんだん暗くなっていくんです。それを示したのが、右上の図です。

 RGBの光が順番に吸収されて減っていくから減法混色なんですね。

 Cは長波長の光であるRを、Mは中波長の光であるGを、Yは短波長であるBをそれぞれ吸収します。C＋M＋Yの場合、ほとんどすべての波長が吸収されるため黒（Bk）になるわけです。また、下の図の右側の色の組み合わせは補色関係であり、またすべてC＋M＋Yの組み合わせとなるため、黒に近い色になります。

■ 減法混色でいろいろな色をつくる

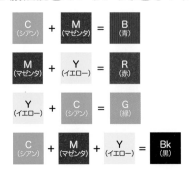

混色はどんなものに活用されているのか？

最後に、生活の中でも取り入れられている混色について見ていきます。まず代表的なものといえば、カラーモニタです。テレビやパソコンの画面を拡大すると、右の図のようになります。

■ カラーモニタを拡大すると……

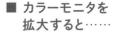

これってさっき習った併置加法混色ですね。

その通りです。カラーモニタには併置加法混色が利用され、RGBの小さな点を細かく配置し、発光の強弱をつけることであらゆる色をつくり出しています。それ以外の混色の活用例に、次のものがあります。これらの活用事例は大切なので、覚えておきましょう。

■ 混色の活用例

カラー印刷	織物	絵の具

・C・M・Y・Bkのインクが紙の上で重なっている部分が減法混色
・C・M・Y・Bkのインクと紙の色（白）や、減法混色でできたR・G・Bが密に並んでいる部分が併置加法混色

・複数の糸が織り込まれるので、横に並ぶ併置加法混色
・織物の元となる糸は、染料を使用するので減法混色

・絵の具の色再現は減法混色
・絵の具を塗った表面は、絵の具のツブが横に並ぶので、併置加法混色

ワンポイント

加法混色と減法混色の違いを理解しよう

混色には加法混色と減法混色の2つしかありません。それぞれの違いを含め、整理してしっかりと理解しておきましょう。

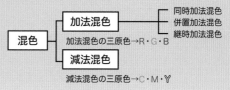

混色 ─┬─ 加法混色 ─┬─ 同時加法混色
　　　│　加法混色の三原色→R・G・B　├─ 併置加法混色
　　　│　　　　　　　　　　　　　　　└─ 継時加法混色
　　　└─ 減法混色
　　　　　減法混色の三原色→C・M・Y

第3章 色と光の関係

この章で学んだ内容を一問一答形式の問題で確認しましょう。付属の赤シートを紙面に重ね、隠れた文字（赤字部分）を答えていってください。赤字部分は試験に頻出の重要単語です。試験直前もこの一問一答でしっかり最終チェックをしていきましょう！

重要度：★＞無印

□□ 1 ★ 色を見るための3つの条件は光源・物体・視覚（眼）である。（§1参照）

□□ 2 光とは、電気と磁気のエネルギーが波となり空間を伝わる電磁波の一種である。 （§1参照）

□□ 3 振幅とは、波の山の高さ、つまり波の大きさのことである。 （§1参照）

□□ 4 ★ 波長とは、波の山と山の間の長さのことである。 （§1参照）

□□ 5 ★ 波長の単位は、nm（ナノメートル）で表す。 （§1参照）

□□ 6 ★ 人間が見ることのできる光を可視光と呼ぶ。 （§1参照）

□□ 7 ★ 人間の眼が感じる波長範囲は、約380〜780nmである。（§1参照）

□□ 8 ★ 短波長は、約380〜500nmの範囲で青の領域である。（§1参照）

□□ 9 ★ 中波長は、約500〜600nmの範囲で緑の領域である。（§1参照）

□□ 10 ★ 長波長は、約600〜780nmの範囲で赤の領域である。（§1参照）

□□ 11 ★ 紫外線は可視光の短波長側の外側で、人には見えない。（§1参照）

□□ 12 ★ 赤外線は可視光の長波長側の外側で、人には見えない。（§1参照）

□□ 13 さまざまな波長の光が集合した光を複合光と呼ぶ。 （§2参照）

□□ 14 昼間の太陽のように色みが感じられない無色の光のことを、白色光という。 （§2参照）

□□ 15 太陽光をプリズムに通すと単色光に分けることができる。（§2参照）

□□ 16 プリズムなどで光を波長ごとに分けることを分光という。（§2参照）

□□ 17　プリズムなどで分光された虹色の光の帯をスペクトルという。

（§2参照）

□□ 18 ★　虹色の光の帯は、長波長側から赤→橙→黄→緑→青→藍→青紫の順に並んでいる。　（§2参照）

□□ 19 ★　光源の光に、どんな波長の光がどれくらい含まれているかをグラフ化したものを分光分布という。　（§2参照）

□□ 20 ★　光を通さない不透明な物体で、光は反射か吸収される。　（§3参照）

□□ 21 ★　光を通す透明な物体で、光は透過か吸収される。　（§3参照）

□□ 22 ★　白く見える物体は、ほぼすべての波長を反射している。　（§3参照）

□□ 23 ★　黒く見える物体は、ほぼすべての波長を吸収している。　（§3参照）

□□ 24 ★　赤く見える不透明な物体は、長波長の光を多く反射している。

（§3参照）

□□ 25 ★　赤く見える透明な物体は、長波長の光を多く透過している。　（§3参照）

□□ 26 ★　物体がどの波長の光をどのくらい反射（あるいは透過）するかをグラフ化したものを分光反射率曲線（分光透過率曲線）という。　（§3参照）

□□ 27 ★　反射の中で光の入射角と反射角が等しいものを正反射といい、鏡のような滑らかな面で起こる。　（§4参照）

□□ 28 ★　反射の中で光があらゆる方向に散らばるものを拡散反射といい、物体の表面はツヤ消しに見える。　（§4参照）

□□ 29　透明ガラスのように光が直進して通り抜けることを正透過という。

（§4参照）

□□ 30　曇りガラスのように光がさまざまな方向に散らばって出ていくことを拡散透過という。　（§4参照）

□□ 31 虹は光の屈折による現象である。 (§4参照)

□□ 32 シャボン玉の表面の虹色は、光の干渉による現象である。 (§4参照)

□□ 33 CDの表面が虹色に色づいて見えるのは、光の回折と干渉による現象である。 (§4参照)

□□ 34 昼間の空が青く、夕焼けが赤く見えるのは、光の散乱による現象である。 (§4参照)

□□ 35 ★ 虹彩が瞳孔の大きさを変えることで光の量を調整する。 (§5参照)

□□ 36 ★ 光は水晶体で屈折することで網膜に像を結ぶ。 (§5参照)

□□ 37 ★ 視細胞には、錐体細胞と杆体細胞の2種類がある。 (§6参照)

□□ 38 ★ 視細胞で変換された神経信号は、神経節細胞を経て視神経を通り、脳へと送られる。 (§6参照)

□□ 39 ★ 錐体細胞には、青を感じるS錐体、緑を感じるM錐体、赤を感じるL錐体の3種類がある。 (§6参照)

□□ 40 ★ 錐体細胞は色を識別するために、明るいところで働く。 (§6参照)

□□ 41 ★ 杆体細胞は明暗を識別するために、暗いところで働く。 (§6参照)

□□ 42 ★ 加法混色の三原色はRGBである。 (§7参照)

□□ 43 ★ 絵画の技法であるモザイク画や点描画は、併置加法混色の活用である。 (§7参照)

□□ 44 ★ 減法混色の三原色はCMYである。 (§7参照)

□□ 45 ★ 一般的なカラー印刷は、減法混色と併置加法混色の両方が用いられている。 (§7参照)

練習問題

本章で学んだ知識が、本試験でどのように出題されるのかをチェックしましょう。
「解く」よりも、まずは問題に「慣れる」を意識して！

□□ 問題（1）

次の　A ～ F　の空欄にあてはまるもっとも適切なものを、それぞれ
の①②③④からひとつ選びなさい。

私たちが色を見るためには　A　の3つの要素が必要である。
光は電磁波の一種で、振幅は波の　B　を表し、波長は波の山から
山までの長さを表す。波長は　C　という単位で表され、1　C
は100万分の1mm（ミリメートル）になる。電磁波のうち人間の眼
が感じることのできる光を可視光といい、その波長の範囲（可視範囲）
は約　D　である。レントゲンで使用される　E　も電磁波の一
種だが、波長は1nm程度で眼には見えない。可視光の長波長側のす
ぐ外側の　F　も人は見ることができない。

A ①色相・明度・彩度　　②光源・物体・照明
　　③光源・物体・視覚　　④視細胞・神経節細胞・視神経

B ①高さ（大きさ）　　②色
　　③重さ　　④山から谷までの長さ

C ①pm（ピコメートル）　　②nm（ナノメートル）
　　③mm（ミリメートル）　　④cm（センチメートル）

D ①380～780cm　　②480～880nm
　　③380～780nm　　④480～880cm

E ①電波　　②マイクロ波　　③エックス線　　④ガンマ線

F ①赤外線　　②紫外線　　③エックス線　　④ガンマ線

□□ 問題（2）

次の **A ～ B** の記述について、もっとも適切なものを、それぞれの（ア）～（エ）からひとつ選びなさい。

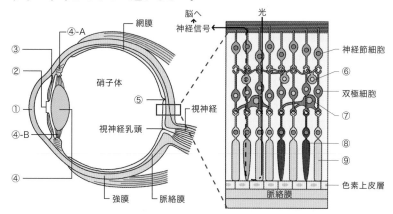

A

（ア）眼球に入る光は最初に①の角膜で屈折し、④の水晶体でもう一度屈折して、網膜に焦点を合わせる。

（イ）眼球に入る光は最初に②の角膜で屈折し、④の水晶体でもう一度屈折して、⑤の中心窩の中心にある黄斑に焦点を合わせる。

（ウ）④-Aと④-Bの虹彩で瞳孔に入る光の量を調節する。

（エ）①の水晶体の厚みを変化させて光を調節し、焦点を合わせる。

B

（ア）視神経乳頭は視細胞の密度が非常に高く、網膜の中でももっとも解像度が高く、色や形がよく見える部分である。

（イ）脈絡膜は、光を感じて神経信号を発する視細胞をはじめ、いろいろな神経細胞によって構成されている。

（ウ）視細胞から受け取った色や明るさの情報（信号）は、⑦の水平細胞で集められ、双極細胞により⑥のアマクリン細胞に渡される。

（エ）⑧の杆体細胞は3種類、⑨の錐体細胞は1種類ある。

□□ 問題（３）

次の　**A ～ C** について、もっとも適切なものをそれぞれの（ア）～
（エ）からひとつ選びなさい。

A 図③の照明光で物体を見た場合、図②の照明光に比べて、

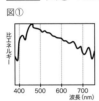
図①

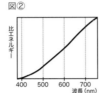
図②

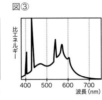
図③

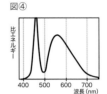
図④

（ア）全体的に、少し赤みがかって見える。

（イ）全体的に、少し青みがかって見える。

（ウ）物体の一部分に、ほかに比べて極端に青い色が現れて見える。

（エ）照明光として見た場合、特に物体の見え方に変化はない。

B 分光反射率曲線が示す物体色で正しいのはどれか。

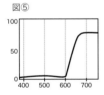
図⑤

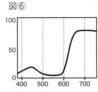
図⑥

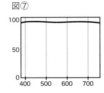
図⑦

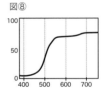
図⑧

（ア）図⑤は赤色である。　　（イ）図⑥は赤色である。

（ウ）図⑦は黒色である。　　（エ）図⑧は赤色である。

C 分光反射率曲線が示す物体色で正しいのはどれか。

（ア）拡散反射は滑らかな面での反射で、鏡面反射ともいう。

（イ）光は空気から水などの違う物質の境界を斜めに通過するとき、波
　　　長によらずすべて同じ角度で屈折する。

（ウ）シャボン玉の表面に虹色がゆらゆら見えるのは光の干渉による
　　　ものである。

（エ）長波長（赤）の光は、短波長（青）の光に比べて散乱しやすい。

□□ 問題（4）

次の **A ～ C** について、もっとも適切なものを、それぞれの①②③④からひとつ選びなさい。

A 加法混色で、マゼンタの色光をつくるための組み合わせは？

B 2枚の色フィルターを重ねた減法混色の場合、見本の色《図B》と重ねて緑になるフィルターの色は？

《図B》

C 2つの色光を重ねて白色になる加法混色の組み合わせは？

□□ 問題（5）

A ～ E に入る混色の種類を①～④から選びなさい。（重複あり）

カラーモニタは、光の三原色（RGB）の色点が横に並んで発光しているため **A** 。カラー印刷や絵の具は、重なった部分は光が吸収されほかの部分より暗くなるため **B** 、絵の具やインクが横に並んだ部分は、明るさが変わらないため **C** 。2色以上の糸が交互に織り込まれた織物は **D** 、それぞれの糸は染料で染めるため **E** といえる。

①減法混色　②同時加法混色　③併置加法混色　④継時加法混色

解答と解説

問題（1）　**A**－③　**B**－①　**C**－②　**D**－③
E－③　**F**－①

A　光源・物体・視覚（眼）は必ず覚えておきましょう。
②「光源」と「照明」は同じです。光源からRGBの3
種の電磁波が物体に届き、反射（または透過）した
光が眼に届きます。そのほかの電磁波は物体に吸
収されることも、あわせて覚えておきましょう。

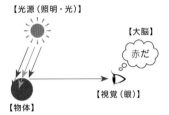

【光源（照明・光）】

【大脳】

赤だ

【視覚（眼）】

【物体】

B　振幅は波（電磁波）の高さ（大きさ・強さ）を表しま
す。波長は波の山と山の間の長さを表します。

C～F　**C**のnmの単位は**D**の可視光の範囲（可視範囲・約380～780nm）と一緒に暗記し、**E**と**F**
の位置は49ページの図で確認しておきましょう。長波長（R）の外側（＝赤の外側）が赤外線、
短波長（B）の側（＝青紫の外側）が紫外線です。それ以外は「○○線」が短波長側、「○○波」
が長波長側です。代表的な電磁波は順番（49ページ）とともに覚えましょう。

問題（2）　**A**－ア　**B**－ウ

A　（イ）②は瞳孔です。（ウ）虹彩は③、黒目の模様の部分です。設問の④-Aは毛様体、④-Bが毛
様小帯で、これらは水晶体の厚みを変化させ、焦点調整を行います。（エ）①は角膜です。水
晶体は④のレンズ部分です。

B　（ア）は中心窩の説明です。視神経乳頭は盲点と呼ばれ、この部分に視細胞はありません。
（イ）は網膜の説明です。脈絡膜には血管が通り眼球に栄養分を供給しています。（エ）⑧は杆
体細胞ではなく錐体細胞です。これは3種類あり、RGBに反応し色を識別する役割を担い
ます。設問の杆体細胞は図中の⑨。これは1種類で、明るさに反応する役割を担います。

問題（3）　**A**－イ　**B**－ア　**C**－ウ

図①は昼光（太陽光）、図②は白熱電球、図③は蛍光ランプ（昼光色）、図④はLED（白色）の分光分布
です。分光分布のグラフから、これら4つの特徴を読み取れるようにしておきましょう。

A　図③は、長波長（R）の多い分光分布（図②）と比べると、長波長（R）の光は少なく、逆にグラ
フ横軸左側の短波長の数値が図②に比べて多いことがわかります。そのため図③の照明光
は図②に比べると全体的に青みがかって見えます（イ）。（ウ）（エ）は内容自体が間違いです。

B　分光反射率（透過率）曲線は、物体がどの光をどのくらい反射（または透過）するかを示した
グラフです。
図⑤：このグラフは長波長側の反射率が極端に高いことから、太陽光（白色光）の下で見た
場合に、「あざやかな赤」に見える物体であることがわかります（反射率の高低差が大きいほ
ど彩度が高く、全体的に高低差があまりない物体は無彩色に近い色に見えます）。

図⑥：グラフの形は図⑤と似ていますが、短波長の反射率もグラフに少し表れています。波長による反射率に高低差があることから、太陽光の下で見た場合に、「あざやかな赤＋青紫＝マゼンタ」に見える物体です。

図⑦：このグラフではすべての波長で反射され、波長による高低差がほとんどないため太陽光の下で白に見える物体です。

図⑧：このグラフでは中波長のG（緑）〜長波長のR（赤）の光を多く反射しています。光の混色（加法混色）で考えるとG＋Rは、太陽光の下でイエロー（Y）に見える物体です。

C （ア）は正反射の説明です。（イ）は「波長によらずすべて同じ角度」が誤り。波長により屈折する角度は変わります。たとえば、青は屈折角度が大きく、赤は小さくなります。（エ）散乱のしやすさは、設問の長波長（赤）＞短波長（青）ではなく、短波長（青）のほうが散乱しやすいです。

問題（4） **A**－③ **B**－② **C**－②

加法混色と減法混色の問題は右のような図を描き、それを見ながら解いていきましょう。

A 右の加法混色の図から、マゼンタの色光は赤（R）＋青（B）でできることがわかります。

B 右の減法混色の図から、緑（G）はシアン（C）＋イエロー（Y）でできることがわかります。見本がシアンなので、①〜④からイエローを探します。

C 加法混色の図から、①R＋G＝Y、③G＋B＝C、④B＋R＝Mでは、白にはなりません。②はB＋Yです。YはRとGを足したものなので、B＋（R＋G）となり、RGBすべてを足すと白になるため、②が正解です。

【加法混色】

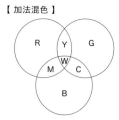

【減法混色】

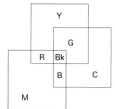

問題（5） **A**－③ **B**－① **C**－③ **D**－③ **E**－①

加法混色（明度は同じか明るくなる）と減法混色（混色により暗くなる）の種類をもう一度確認しておきましょう。

色を重ねると別の色になり、重ねれば重ねるほど色が暗くなるものが減法混色で、三原色はC（シアン）、M（マゼンタ）、Y（イエロー）です。これを色料の三原色ともいいます。

一方の加法混色では、色光による混色が同時加法混色、複数の小さい色の点を高い密度で並べて色をつくるのが併置加法混色、複数の色で彩色したコマなどを高速で回転させ、眼の中で混色するのが継時加法混色です。

第 **4** 章

色の感じ方

（心理効果）

日常生活で色を見てさまざまな感情を持ったり
イメージを思い浮かべたりすることがあります。
それは個人だけではなく、
企業活動や商品デザインにも活用されています。
この章では、色の心理的な
働きについて学びます。

色の心理効果

色には、その色から連想されるものや、それぞれの色が持つ
イメージがあります。ここでは色の心理的効果について学習します。

同じ色でも、連想されるモノやイメージは人それぞれ

 「赤」といえば、どんなモノを思い浮かべますか？

 リンゴやイチゴ、太陽、火などでしょうか。

 では、「赤い色」にはどんなイメージがありますか？

 赤い色のイメージですか？　たとえば、熱いとか、情熱とか、強いとか……。
いろいろありますね。

 このように、それぞれの色からモノやイメージを思い浮かべることを、色の連想
といいます。

 連想ということは、個人差があったりするのですか？

 もちろんです。住んでいる環境や文化、社会によって違います。

 そういえば、太陽の色といったときに、赤色という国もあれば、黄色という国
もあるって話を聞いたことがあります。

 そうですね。そのほか、色相が同じでも、明度や彩度が変われば、連想されるも
のが変わってくることもあるんですよ。

 えっ？　それには、具体的にどんな色があるんですか？

 たとえば、赤に白を混ぜ、明度を高く、かつ彩度を低くして明清色にすると、そ
の色は一般的にはピンクと呼ばれます。

 赤とピンクでは、まったくイメージが違いますね。

 次ページの表は、それぞれの色から、多くの人が連想するモノとイメージです。
これらはあくまでも一例なので、ご自分でも考えてみてください。

■ 色から連想されるモノとイメージ

色	色からイメージされるもの	色の持つイメージ
赤	リンゴ・イチゴ・火・血・太陽・バラ	熱い・情熱的・危険・積極性・興奮・怒り・嫉妬
オレンジ	オレンジ・みかん・夕日・柿・焚火	暖かい・元気な・楽しい・おいしい
黄	太陽・星・バナナ・光・レモン・子どもの帽子	派手・目立つ・キラキラ・明るい・注意・意欲的
緑	葉っぱ・草・ほうれん草・ピーマン・木・苔・抹茶	平和・穏やか・中立・安全・新鮮・優しさ・安定・癒し
青	海・水・空・プール	冷静な・落ち着く・さわやか・静かな・信頼・まじめ
紫	パンジー・ラベンダー・袈裟・ブドウ・すみれ・藤	お洒落な・高貴な・大人っぽい・芸術性・高級感・艶やか
ピンク	桜・桃・ベビー服・春	かわいい・やわらかい・優しい・甘い・母性的・幸福・愛情
茶色	木・土・毛布・フローリング・ココア・チョコレート	渋い・自然・暖かい・温もり・落ち着き・安心
白	雲・雪・ウエディングドレス・白衣・牛乳・白鳥	純粋・清潔・新しさ・神聖・高級感・最高
灰色	ビル・曇り空・ネズミ・コンクリート・スーツ	バランス・落ち着き・大人っぽい・都会的・地味・あいまい・上品
黒	夜・闇・黒猫・カラス・髪・墨汁・フォーマル・革靴	重厚・力強い・高級感・威厳・現代的・陰気

多くの人でイメージが共有される色もある　〜色の象徴性〜

 同じ色でも、連想されるモノやイメージは、多種多様ですね。 面白い！

 ただ、それぞれの色のイメージの中でも、とくに多くの人が同じ連想をし、生活に広く使われているものもあります。これを色の象徴性といいます。

 たとえば、どんなものがあるんですか？

 トイレの男女マークが代表的です。実際、トイレの男女マークが、男性が赤色、女性が青色だったら、間違えますよね？　そのほかにもたくさんありますよ。次ページのイラストで一緒に確認してみましょう！

■ 色から連想されるモノとイメージ

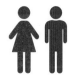

トイレの男女マーク

信号機

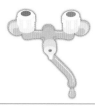

蛇口（湯・水）

バングラデシュ

緑は農業、赤は革命での犠牲や太陽を示す

フィンランド

青は湖海や空、白は雪を示す

国旗

国旗に使われている色や形にはさまざまな意味があります。
これを機会に、いろいろ調べると色の勉強にもつながりますよ

色の象徴性はビジネスにも活用されている

企業などで色が持つイメージを戦略的に使ったものに、コーポレートカラーというものがあります。

企業などが、イメージ戦略であえて色を使っているということですか？

そうです。会社の理念や姿勢を色でアピールすることができるので、多くの会社がロゴなどに活用しています。コーポレートカラーのトップ3が、下の3色です。

■ コーポレートカラーのトップ3

赤

活動的な業務姿勢

青

誠実さや信頼性

緑

環境に配慮した優しさ

イメージカラーを活かした商品戦略の例

イメージカラーの活用例には、ほかにもパッケージデザインなどがあります。

 それって、商品のパッケージに使われている色のことですか?

 その通りです。たとえば、ペットボトルのお茶や水を買うとき、一般的にどんな色をイメージしながら商品を探しますか?

 緑茶なら緑だし、紅茶なら茶色かな?　お水なら青って感じです。

 そうですね。食品などではその原料や素材の色、あとは使用目的や場所、価格帯などについて、色を使ってそのイメージを表現することができます。

 えっ!　価格帯も色で表現できるんですか?

 はい。子ども向けのお菓子売場と、プレゼント用のお菓子の売場をイメージしてみてください。それぞれパッケージに使われている色が違っていますよね。

 たしかにそうです!

 目的や年代など、購買層に合わせて色を活用することが商品戦略につながるケースは多々あります。色の応用としてしっかり押さえておきましょう。

■ 色を活用した商品戦略の例

原料や素材の色で表す	イメージを色で表す

緑茶なら（黄）緑、紅茶なら茶色など、原料や素材のイメージカラーをパッケージに活用する

同じチョコでも、パッケージの色で商品の印象が大きく変わる

ワンポイント

 色の心理効果は、感情コントロールにも活用できる!

色の連想は、もっと身近なところでも使えます。たとえば、やる気を出したいときは赤いペンを使う、イライラするときには青いハンカチを見る、などです。色の持つ心理効果を使いこなして、毎日を楽しく快適に過ごしましょう!

第4章 2 印象と配色イメージ

涼しい色や暖かい色など、私たちは自然に色のイメージを使い分けています。
ここでは、色の心理効果を三属性との関係から考えてみましょう。

色の三属性から感じる心理効果

 色相が強く関係している心理効果には、寒暖感と進出・後退感があります。

 それはどのような心理効果ですか？

 冷たく感じる色を寒色、暖かく感じる色を暖色、そのほかの色を中性色といいます。これは色相環を使って覚えることができます。

 色相環で分類できるんですか？

 はい。右図を見てください。おおよそですが、暖色系の色が1～8、寒色系の色が13～19です。それ以外の緑や紫などが中性色系の色です。

 色相環の位置で覚えると、わかりやすいですね。

 はい。また、一般的に、「白・黒・灰色」の無彩色のほうが有彩色よりも冷たく感じるといわれています。なお、配色では暖色、寒色という言葉をよく使いますので覚えておきましょう。次は進出・後退色です。前に出て近くに見える色を進出色、遠くに見える色を後退色といいます。

 色相でいうと、どういう色ですか？

 一般的に赤、橙、黄などが進出色、青や青紫が後退色です。同じ色相でも、高明度色のほうがより近くに見えるといわれています。

■ PCCS色相環による 寒色・暖色・中性色 色相

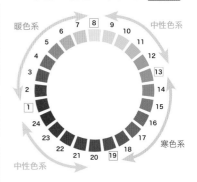

■ 進出色と後退色 色相

進出色

後退色

進出色（赤・橙・黄など）は前に出ているように、後退色（青、青紫など）は遠くにあるように見える

 次は、明度が強く関係している心理効果です。主に膨張・収縮感、硬軟感、軽重感の3つがあります。

 明るい色、暗い色の違いですね?

 はい。下の図を見てみましょう。まず膨張・収縮感ですが、明度が高い色は実際よりも大きく見えますし(膨張色)、低い色は小さく見えます(収縮色)。

 たしかに、下の図でも白のほうが大きく見えますね。

 そうですよね。その右の硬軟感は明度が高い色ほど軟らかく、低い色ほど硬く感じます。一番右の軽重感は、明度が高いと軽く、低いと重く感じる心理効果です。

■ 膨張・収縮感、硬軟感、軽重感 明度

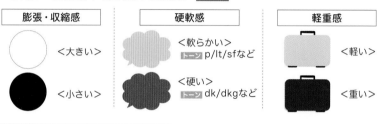

 最後は、「彩度」が強く関係している2つの心理効果、興奮・鎮静感と派手・地味感です。

■ 興奮・鎮静感と派手・地味感 彩度

 これはイメージしやすいです!

 彩度の高い色は派手、とくに暖色系なら興奮感を感じます。彩度の低い色は地味で、とくに寒色系なら鎮静感が感じられます。試験では、色にどんな心理効果があるのかが問われます。色の心理効果と三属性(色相・明度・彩度)の関係をしっかり理解しておきましょう。

ワンポイント

バランスとアンバランス

同じ色でも使い方によってイメージが変化します。たとえば、明るい色と暗い色の位置を変えることで安定(バランス)や不安定(アンバランス)を効果的に表現できます。

第4章 **色の感じ方**

この章で学んだ内容を一問一答形式の問題で確認しましょう。付属の赤シートを紙面に重ね、隠れた文字（赤字部分）を答えていってください。赤字部分は試験に頻出の重要単語です。試験直前もこの一問一答でしっかり最終チェックをしていきましょう！

重要度：★＞無印

□□ **1** ある色に関係したモノやイメージを思い浮かべることを、色の連想という。 （§1参照）

□□ **2** 「さわやか」「静かな」などの言葉をイメージする色は、青である。 （§1参照）

□□ **3** 「大人っぽい」「地味」などの言葉をイメージする色は、灰色である。 （§1参照）

□□ **4** ★ 自然や優しさをイメージし、環境に配慮した企業姿勢をアピールしているコーポレートカラーは、緑である。 （§1参照）

□□ **5** ★ 企業の活動的な業務姿勢をアピールしているコーポレートカラーは、赤である。 （§1参照）

□□ **6** ★ 信頼性や誠実さをアピールするのに適した色は、青である。 （§1参照）

□□ **7** 色の象徴性が反映されているものには、信号機や国旗の色などがある。 （§1参照）

□□ **8** 商品パッケージには、原料や素材の色がイメージカラーとして使われることがある。 （§1参照）

□□ **9** ★ 一般的に赤、橙、黄などを暖色系という。 （§2参照）

□□ **10** ★ 一般的に青緑、青などを寒色系という。 （§2参照）

□□ **11** ★ 暖かくも冷たくも感じられない緑や紫などは、中性色系という。 （§2参照）

□□ **12** ★ 赤、橙、黄などは、近くにあるように見える進出色である。 （§2参照）

□□ 13 ★ 青、青紫などは、遠くにあるように見える後退色である。 （§2参照）

□□ 14 ★ 寒暖感、進出・後退感は、色の三属性の色相が強く影響している。
（§2参照）

□□ 15 ★ 白っぽいソファは大きく見える膨張色、黒っぽいソファは小さく見える収縮色である。 （§2参照）

□□ 16 ★ 色によって硬さの印象が変わる効果を、色の硬軟感という。 （§2参照）

□□ 17 ★ 軟らかく感じるトーンはp・lt・sfトーン、硬く感じるトーンはdk・dkgトーンが代表的である。 （§2参照）

□□ 18 ★ 黒い箱と白い箱では、同じ重さでも色の軽重感によって黒のほうが重く感じる。 （§2参照）

□□ 19 ★ 色の膨張・収縮感、硬軟感、軽重感は、色の三属性の明度が強く影響している。 （§2参照）

□□ 20 図形を上下で塗り分けたとき、下に明度の低い色、上に明度の高い色を配置すると安定し、これをバランスという。 （§2参照）

□□ 21 図形を上下で塗り分けたとき、下に明度の高い色、上に明度の低い色を配置したものはアンバランスという。 （§2参照）

□□ 22 ★ スポーツのユニフォームなどで使われるあざやかな赤は興奮感、鎮痛剤のパッケージによくある青は鎮静感を感じる。 （§2参照）

□□ 23 ★ 彩度が高い色は派手に感じ、彩度が低い色は地味に感じる。赤でも彩度が低いと地味な印象となる。 （§2参照）

□□ 24 色の寒暖感で「白・黒・灰色」の無彩色は、有彩色に比べて一般的に冷たく感じることが多い。 （§2参照）

□□ 25 色の膨張・収縮感において、黄と青であっても、明度が同じであれば見かけの大きさはほとんど変わらない。 （§2参照）

練習問題

本章で学んだ知識が、本試験でどのように出題されるのかをチェックしましょう。
「解く」よりも、まずは問題に「慣れる」を意識して！

□□ 問題（1）

次の　A　〜　F　の空欄にあてはまるもっとも適切なものを、それぞれ
の①②③④からひとつ選びなさい。

> 色には心理的な働きがあり、色の三属性と関係している。色相とかか
> わりの深い心理効果として色の　A　が代表的である。色相環の
> 中で考えると1：pR〜8：Yまでを　B　、13：bG〜19：pBまでを
> 　C　という。これらは温度に関する心理効果で、　D　は有彩
> 色に比べて一般的に冷たく感じやすい。また、　E　とかかわりの
> 深い心理効果として、色の膨張・収縮感、　F　とかかわりの深い心
> 理効果として、色の興奮・鎮静感がある。

A	①寒暖感	②硬軟感	③派手・地味感	④凹凸感
B	①中性色系	②寒色系	③中間色系	④暖色系
C	①中性色系	②寒色系	③中間色系	④暖色系
D	①純色	②明清色	③暗清色	④無彩色
E	①色相	②明度	③彩度	④補色
F	①彩度と色相	②色相と明度	③明度と彩度	④補色

次の **A ～ D** の記述についてもっとも適切なものを、それぞれの①②③④からひとつ選びなさい。

A 一般的に「安全」「平和」などのイメージを持ち、「自然」や「草木」を連想させる色。

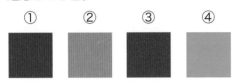

B コーポレートカラーに用いられる色で、企業の「活動的な業務姿勢」をアピールするのに適した色。

C 次の色を派手な印象にするためにもっとも効果的な方法。

①明度を高くする　②明度を低くする

③彩度を高くする　④色相を寒色系にする

D 色の象徴性についてもっとも正しいものをひとつ選びなさい。

①文化や社会、時代による差がある。

②文化や社会、時代による差はあってはならない。

③国旗は、その国の民族に共通した色の意味が活用されているので、色の象徴性は認められない。

④信号機の「止まれが赤」で「進めが青」などは色の象徴ではない。

解答と解説

問題（1）　　**A**—① 　**B**—④ 　**C**—② 　**D**—④

　　　　　　E—② 　**F**—①

色の寒暖感や軽重感など、色の三属性（<u>色相・明度・彩度</u>）との関係については覚えましたか？

軽く見せたいときには明度の高い色を、重量感を表現したいときには明度を<u>低く</u>するなど、希望の

イメージに近づけるために、どの要素が関係しているのかを理解しておきましょう。

A　色相とかかわりの深い心理効果としては、色の①<u>寒暖感</u>が代表的です。

B・C　色相環では、1：pR〜8：Y＝④<u>暖色系</u>、13：bG〜19：pB＝②<u>寒色系</u>です。

D　④<u>無彩色</u>は、一般的に有彩色に比べて冷たく感じやすいといわれています。

E　②<u>明度</u>とかかわりの深い心理効果としては、色の膨張・収縮感があります。

F　①<u>彩度</u>と<u>色相</u>にかかわりの深い心理効果には、色の興奮・鎮静感があります。

問題（2）　　**A**—④ 　**B**—① 　**C**—③ 　**D**—①

A　一般的な<u>色のイメージや連想</u>と、ふだん、自分が感じているイメージとに違いがないかを、

　　75ページの表で確認しておきましょう（試験は一般的なイメージを基準に出題されます）。

　　「安全」「平和」などのイメージを持ち、「自然」や「草木」を連想させるのは④の<u>緑</u>です。

B　<u>コーポレートカラー</u>の代表色は<u>RGBの3色</u>です。それぞれの特徴（イメージ）を確認してお

　　きましょう。企業の「活動的な業務姿勢」をアピールする色は①の<u>赤</u>です。

C　問題（1）の応用問題です。派手・地味感は③<u>彩度</u>によって印象が変わります。色の三属性と

　　の関係を理解することが必要です。

D　<u>色の象徴</u>についての問題です。これは色の連想のうち、とくに広く一般化したものです。代

　　表的な例としては「国旗」、それ以外にも信号機の「進めは青」で「止まれは赤」、お湯の出る蛇

　　口には「赤」、水の出る蛇口には「青」が使われる、などがあります。ただし、女性トイレの象

　　徴的な色として使われている赤も、国によっては「青が女性的な色」とされているなど、<u>文化</u>

　　や<u>社会</u>、<u>時代</u>による<u>差がある</u>ことも理解しておきましょう。

暖色系（1〜8）と寒色系（13〜19）は
「1〜8（いっぱち）」「3〜9（さんきゅう）」と覚えましょう！

第 **5** 章

色の見え方

（視覚効果）

人間の視覚の情報は、大脳で認識されます。
ひとつの色だけを見るときと
色を組み合わせて見るときでは、
同じ色でも違って感じることがあります。
この章では色と色が影響し合い、
変化して見える現象について学びます。

第5章 1 色の対比と視覚効果

2色以上の色を組み合わせると、互いに影響を与え合います。
互いの色の差が強調される現象を「対比」といいます。

対比によって起こる視覚効果とは?

 まず質問です。「図」と「地」という言葉を聞いたことはありますか?

 「ず」と「じ」ですか?

 下の図でいうと、青い丸と赤い丸が図、グレイの四角が地になります。

 ■ 図と地

 メインになる図形が図で、その背景が地ってことですね!

 その通りです。この表現はしっかり覚えておいてくださいね。ここから具体的な視覚効果について見ていきます。
色の視覚効果の中に対比というものがあります。2色以上の色が組み合わさった際に、互いの色の差が強調される現象のことです。

 具体的に、どのような視覚効果があるんですか?

 それでは、まず同時対比から実際に体感してもらいましょう。これは、先ほどの「図」と「地」の関係のように、2色以上の色を同時に見たときに起こる対比のことです。

 同時に見るから同時対比ということですね。

はい。同時対比のひとつに色相対比があります。これは、同時に見ることで互いの色の色相差が実際よりも大きく見えることです。下の図を見ると、それを実感できると思います。

| 色相対比 | 色相の異なる色を組み合わせたとき、実際よりも図と地の色相差が大きく見える現象 |

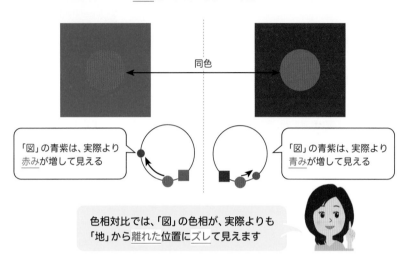

同色

「図」の青紫は、実際より赤みが増して見える

「図」の青紫は、実際より青みが増して見える

色相対比では、「図」の色相が、実際よりも「地」から離れた位置にズレて見えます

えっと……、真ん中の「図」は左右で違う色に見えますが、実際は同じ色なんですよね……。

そうです。地（背景）の色の影響を受けて、図の色の見え方がこれだけ変わるわけです。このとき、上図にあるように、色相環での図の色の位置が、実際よりも地から離れたところにあるように見えます。

実際に色相環を描いて、図（○）や地（□）、離れる方向（→）を描いてみると、わかりやすいですね。

その通りです。ぜひそういう習慣をつけてくださいね。
次に明度対比を見てみましょう。次ページの図を見てください。この場合は、明度が影響するので、トーン分類図を使います。

次ページのトーン分類図を見ると、右と左とでは地の明度がかなり違いますが、それだけで面白いくらい図の色の見え方が変わりますね。

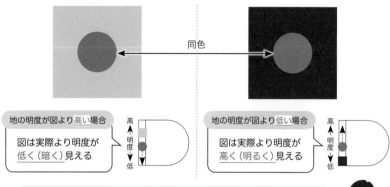

明度対比

明度の異なる色を組み合わせたとき、実際よりも図と地の明度差が大きく見える現象

同色

地の明度が図より高い場合

図は実際より明度が低く（暗く）見える

高 明度 低

地の明度が図より低い場合

図は実際より明度が高く（明るく）見える

高 明度 低

「図」の明度が、実際よりも「地」から離れた位置にズレて見えます

 この例は無彩色どうしですが、「有彩色と無彩色」や「有彩色どうし」でも明度差があれば明度対比は起こります。次に彩度対比も見てみましょう。彩度の影響を考えるときに用いるのは色相環ですか？　トーン分類図ですか？

 彩度の場合は……、あっ、明度と同じでトーン分類図を使います！

 正解です。それでは、下の図を見てみましょう。

彩度対比

彩度の異なる色を組み合わせたとき、実際よりも図と地の彩度差が大きく見える現象

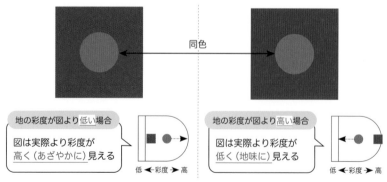

同色

地の彩度が図より低い場合

図は実際より彩度が高く（あざやかに）見える

低 ◀ 彩度 ▶ 高

地の彩度が図より高い場合

図は実際より彩度が低く（地味に）見える

低 ◀ 彩度 ▶ 高

「図」の彩度が、実際よりも「地」から離れた位置にズレて見えます

 色相環やトーン分類図での色の変化を見ると、色相、明度、彩度とも、実際の「図」の色の位置よりもズレて、「地」の色の位置から離れていく感じですね。

 よく気がつきましたね。それが対比のルールで、「対比は離れる！」と覚えておきましょう。

補色関係の色どうしで起こる視覚現象

 同時対比にはもうひとつ補色対比（補色による彩度対比）という現象があります。図と地が補色の関係にある場合に起こる視覚効果です。
ここで確認です。補色とは何でしたか？

 えっと……、色相環で考えたときに、反対側の位置にある色？

 その通りです。図と地が補色の関係にある場合、下の図で示す通り、図の色の彩度は実際よりも高く見えます。

補色対比 ｜ 図と地の色相が補色の関係にある場合、図の彩度が実際よりも高く見える現象

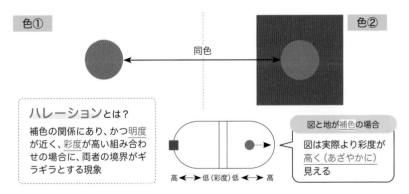

色① 色② 同色

ハレーションとは？
補色の関係にあり、かつ明度が近く、彩度が高い組み合わせの場合に、両者の境界がギラギラとする現象

高 ◄──► 低（彩度）低 ◄──► 高

図と地が補色の場合
図は実際より彩度が高く（あざやかに）見える

 上図の色②は、色どうしの境界を見ていると、目がチカチカしてきますが、これってハレーションを起こしているからですか？

 その通りです。

ここでもうひとつ、補色について面白い体験をしてみましょう。
下図のTシャツの中心にある黒丸を30秒ほど見た後で、右の黒丸に目を移してみてください。何か見えませんか？

あっ、うすい紫色のTシャツが見えました!!

それは、補色残像という現象です。色相環で考えると、黄色の補色は何色ですか？

青紫色でしたっけ？　あっ、そうか!!　黄色のTシャツだから、黄色と補色関係にある青紫が、補色残像で見えたんですね？

はい。これは、形のないところに残像で見える色なので心理補色ともいいます。前に見た色の影響を受ける現象にはほかにも、色をつづけて見たときに、先に見た色の影響で後に見た色が変化して見える継時対比というものもあります。

同時対比は、「色を同時に見る」でしたが、継時対比の場合は、同時にではなく、「つづけて見る」ということですか？

そうです。そして、継時対比も同時対比も、互いの色の色相差、明度差、彩度差が実際より大きく感じられる、という部分は共通です。

つまり、「対比は離れる！」は、両者の共通ルールということですね。

その通りです。次ページのイラストは同時対比の使用例です。色相、明度、彩度それぞれの視覚効果を体感してみてください。

■ 同時対比の使用例

色相対比

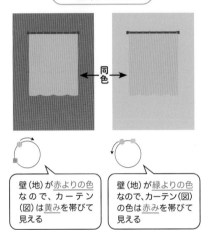

←同色→

同時対比の現象によって、背景(地)の色を変えるだけで、図の色の見え方や印象を変えていくことができます

壁(地)が<u>赤よりの色</u>なので、カーテン(図)は<u>黄み</u>を帯びて見える

壁(地)が<u>緑よりの色</u>なので、カーテン(図)の色は<u>赤み</u>を帯びて見える

明度対比

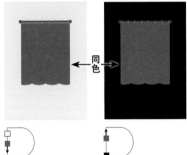

←同色→

壁(地)がカーテン(図)よりも<u>明るい色</u>なので、カーテンの色が<u>暗く</u>見える

壁(地)がカーテン(図)よりも<u>暗い色</u>なので、カーテンの色は<u>明るく</u>見える

彩度対比

←同色→

壁(地)がカーテン(図)よりも<u>彩度が低い</u>ので、カーテンの色は<u>あざやか</u>に見える

壁(地)がカーテン(図)よりも<u>彩度が高い(あざやかな色)</u>ので、カーテンの色は彩度が<u>低く</u>見える

ワンポイント

対比効果は「背景」の色で調整する

対比現象は、上の例にある壁とカーテンなど、面積がある程度大きい場合に、<u>図</u>に起こりやすい現象です。たとえば、図を少し明るく見せたい場合には、明度対比を使って図よりも<u>暗い</u>色を背景に使用します。

第5章 2 色の同化

少しの色を挿入することで、地（背景）の色が
その色に近づく現象のことを色の「同化」（同化効果）といいます。

色の三属性と同化現象

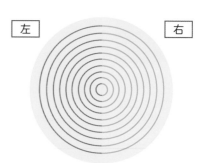

左　右

 右の図を見てみましょう。

 左と右で違う色の細い線が入っていますね。あれ？　地（背景）の色も少し違いますか？

 いいえ。じつは、地はどちらも同じ黄色です。

 でも、左のほうが少し赤みを帯びていて、右は少し……。

 緑みを帯びて見えますか？

 はい。これは細い線の色と関係がありますか？

はい。色相環で色の位置を確認してみましょう。下の図を見てください。左が上の円の左側の2色のもので、右が右側のものです。

色相の同化

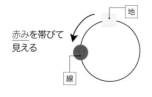

赤みを帯びて
見える

地

線

地

緑みを帯びて
見える

線

 地（背景）の色が、それぞれの線の色に近づいた色に見えている、ということですか？

 その通りです。赤や緑の線の色が、地（背景）に影響を与えているわけです。これを色相の同化といいます。

 次に見てほしいのが右の2つの円です。それぞれ、地(背景)は左右で同じ色に見えますか？　わかりやすいように、少し離れて見てみましょう。

 上の円は左が暗く、右が明るく見えます。

 そうですね。これは明度の同化です。一方、下の円は右側が少しくすんで見えますね？

 こっちは、彩度の同化ですか？

 正解!!　明度と彩度なので、トーン分類図で位置を確認してみましょう。下の図を見てください。

《図1》

《図2》

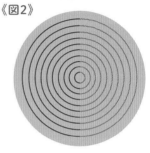

明度の同化	彩度の同化
《図1》	《図2》
【左側】暗く見える　【右側】明るく見える	【左側】あざやかさが増して見える　【右側】くすんで見える

 矢印の向きが、対比では離れるでしたが、同化は近づくんですね!!

 はい。試験問題を解くときにも、図を描いて考えるようにしてくださいね。

ワンポイント

同化効果の決め手は、細かい模様や図

同化現象は、細かい模様や図を入れることで起こりやすくなります。たとえば、背景の色を明るく見せたいときには、明度の同化を活用して、模様の色も明るくします。

3 さまざまな視覚効果

対比現象や同化現象以外にも、さまざまな視覚効果があります。
試験対策で押さえておくべきものを見ていきましょう。

面積効果・主観色・縁辺対比・色陰現象を知ろう

 色サンプルを参考に色を選ぶときに、注意することがあります。

 どんなことですか？

 同じ色でも面積が変わると、見え方や印象が変化して見える、ということです。
これを面積効果（めんせきこうか）といいます。

 色の見え方に面積が関係するんですか？

 はい。具体的には、面積が
大きくなるほど、明るく・
あざやかに見える、とい
う効果です。つまり、明度
と彩度が高くなるわけで
す。それを右図で実感し
てみてください。

面積効果

面積が大きくなるほど、明るくあざやかに
見える現象

 同色

 本当ですね。同じ色なの
に印象が変わりますね。

 そうですね。たとえば、建物の外壁などは色サンプルで最適と思う色よりも、少
し低明度で低彩度の色を選ぶなど、面積効果を意識することが大切です。
次に紹介するのは、主観色（しゅかんしょく）という現象です。
そのひとつに、右図のように白黒で描かれた
色みのない図に色みが見える、というものが
あります。

主観色

 本当ですね。なんとなく色みを感じます。

 もうひとつ、主観色の現象が起こるものに、ベンハムトップ（ベンハムのこま）と呼ばれる模様があります。左下の模様がそれです。このような模様を「こま」のように回すと、下の表にあるような色みが見られます。

■ ベンハムトップ（ベンハムのこま）

ベンハムトップ 	時計回りに 回すと…	中心の縞から順に、赤→黄→緑→青 （赤→緑→青→スミレ）に色づいて見える ➡色相環の時計回りの色順
	反時計回りに 回すと…	中心の縞から順に青→緑→黄→赤 （スミレ→青→緑→赤）に色づいて見える ➡色相環の反時計回りの色順

 そのほか、異なる色が隣接した境界付近で、境界が強調されて見える縁辺対比という対比現象もあります。

 色相・明度・彩度の三属性すべてで、この対比現象は起こるんですか？

 起こります。それらが境界付近で強調されます。

明度の縁辺対比

A▼　▼B

A▲　▲B

低 ◀――― 明度 ―――▶ 高

明度の縁辺対比では、暗い色に接するところ（A）は、実際より明るく、明るい色に接するところ（B）は、実際より暗く見えます

 最後が色陰現象です。グレイをあざやかな有彩色で囲むと、有彩色の心理補色（色相環の反対の色）の色みを帯びて見える、という現象です。

色陰現象

Color

 右図だったら、赤の心理補色だから、グレイの文字が青緑っぽく見えるということですね。

ワンポイント

さまざまな色の見え方

図と地など大きな面積どうしで起こるさまざまな「対比」や、細かい模様と背景色で起こる「同化」など、自分の目で実際に見えることがどんな視覚効果によるものなのかを楽しみながら、さまざまな視覚効果を覚えていきましょう。

第5章 色の見え方

この章で学んだ内容を一問一答形式の問題で確認しましょう。付属の赤シートを紙面に重ね、隠れた文字（赤字部分）を答えていってください。赤字部分は試験に頻出の重要単語です。
試験直前もこの一問一答でしっかり最終チェックをしていきましょう!

重要度：★＞無印

□□ 1　デザインなどの表現で、主体となるものを図、背景となるものを地という。 (§1参照)

□□ 2　2色以上の色を同時に見たときに、お互いの色の影響を受ける現象を同時対比という。 (§1参照)

□□ 3 ★　2色を組み合わせたときに、実際よりも色相差が大きく見える現象を色相対比という。 (§1参照)

□□ 4 ★　色相対比では、それぞれの色相は色相環上で図が地から離れるようにずれて見える。 (§1参照)

□□ 5 ★　2色を組み合わせたときに、実際よりも明度差が大きく見える現象を明度対比という。 (§1参照)

□□ 6 ★　地の明度が図より高いとき、図は実際の色より明度が低く見える。 (§1参照)

□□ 7 ★　2色を組み合わせたときに、実際よりも彩度差が大きく見える現象を彩度対比という。 (§1参照)

□□ 8 ★　地の彩度が図より低いとき、図は実際の色より彩度が高く見える。 (§1参照)

□□ 9　色相対比は色相環、明度と彩度の対比はトーン分類図で考える。 (§1参照)

□□ 10 ★　図と地が高彩度の補色の場合、図は実際の色より彩度が高く見える。その現象を補色対比という。 (§1参照)

□□ 11　彩度の高い補色対比では、色の境界がギラギラとするハレーションという現象が起きる。 (§1参照)

□□ 12 ★ ある有彩色をしばらく見つめたあとに白い場所に眼を移すと、色相環上で反対側にある色が見える現象を補色残像という。 (§1参照)

□□ 13 地の色が、重ね合わせた細い線の色に近づいて見える現象を、色の同化という。 (§2参照)

□□ 14 ★ 地の色が、重ね合わせた細い線の色の明るさに近づいて見える現象を、明度の同化という。 (§2参照)

□□ 15 ★ 地の色が、重ね合わせた細い線の色の色みに近づいて見える現象を、色相の同化という。 (§2参照)

□□ 16 ★ 地の色が、重ね合わせた細い線の色のあざやかさに近づいて見える現象を、彩度の同化という。 (§2参照)

□□ 17 ★ 色の面積効果とは、同じ色でも面積が大きくなるほど、明るく、あざやかに見える現象である。 (§3参照)

□□ 18 ★ 色の面積効果を考慮して、建築などでは色サンプルで最適な色よりも、少し低明度・低彩度の色を選ぶとよい。 (§3参照)

□□ 19 ★ 白黒で描かれた図など、色みのないところに何らかの色みが見える現象を主観色という。 (§3参照)

□□ 20 ★ ベンハムトップというパターン図をこまのように回すと、主観色を見ることができる。 (§3参照)

□□ 21 ベンハムトップを時計回りに回すと、色相環の時計回りの色順に見える。 (§3参照)

□□ 22 ★ 異なる色が隣接した図の境界付近で起こる対比現象を、縁辺対比という。 (§3参照)

□□ 23 ★ 縁辺対比が起きることで、物体の境界が強調されて見える。 (§3参照)

□□ 24 ★ あざやかな有彩色に囲まれたグレイが、色みを帯びて見える現象を色陰現象という。 (§3参照)

□□ 25 ★ 色陰現象ではグレイの部分は、背景色の心理補色の色みを帯びて見える。 (§3参照)

練習問題

本章で学んだ知識が、本試験でどのように出題されるのかをチェックしましょう。
「解く」よりも、まずは問題に「慣れる」を意識して！

□□ 問題（1）

次の ▐ A ～ F ▌ の空欄にあてはまるもっとも適切なものを、それぞれ
の①②③④からひとつ選びなさい。

図1 図2

たとえば図1の中心にある図の色を実際の色よりも明るく見せるた
めには、▐ A ▌を活用し、背景に▐ B ▌の色を合わせるとよい。
▐ A ▌は無彩色だけに起こる現象ではなく、有彩色どうしでも
▐ C ▌があれば生じる。また、図の色をd6とした場合、背景の色を
v8にすることで図の色みはより▐ D ▌を帯びて見える。この現象を
▐ E ▌という。
図2は、白黒で描かれた色みのない図であるが、うすいオレンジや青
緑の色みを感じる。これは▐ F ▌と呼ばれる。

▐ A ▌ ①色相対比　②明度対比　　③色相の同化　④明度の同化

▐ B ▌ ①赤み　　　②緑み　　　　③高明度　　　④低明度

▐ C ▌ ①色相差　　②明度差　　　③彩度差　　　④トーン差

▐ D ▌ ①黄み　　　②赤み　　　　③緑み　　　　④青み

▐ E ▌ ①色相対比　②明度対比　　③色相の同化　④明度の同化

▐ F ▌ ①補色残像　②色陰現象　　③面積効果　　④主観色

□□ 問題（2）

次の ▊ A ～ G ▊ の空欄にあてはまるもっとも適切なものを、それぞれの①②③④からひとつ選びなさい。

図3　　　　　　　　図4

たとえば図3のような色の背景に図4のような細い線の模様を入れる場合、今より明るく見せたい場合は模様の色を ▊ A ▊ に、暗く見せたい場合は ▊ B ▊ の色の模様を合わせるとよい。

また、より黄みを帯びた色に見せたい場合は、模様の色を ▊ C ▊ に、落ち着いた色みに見せたい場合は ▊ D ▊ の色を模様に使用すればよい。この現象を ▊ E ▊ といい、色相、明度、彩度の ▊ E ▊ に分けることができる。

同じ色でも、大きさが変わると色の見え方や印象が変化して見える。これを ▊ F ▊ という。一般的に大きくなるほど色は ▊ G ▊ に見える。

▊ A ▊	①黄みより	②赤みより	③高明度	④低明度
▊ B ▊	①黄みより	②赤みより	③高明度	④低明度
▊ C ▊	①黄みより	②赤みより	③青みより	④緑みより
▊ D ▊	①高明度	②低明度	③高彩度	④低彩度
▊ E ▊	①対比	②同化	③面積効果	④色陰現象
▊ F ▊	①補色残像	②色陰現象	③面積効果	④主観色
▊ G ▊	①暗く落ち着いた色		②明るくあざやか	
	③暗く青みを帯びた色		④明るい無彩色	

解答と解説

問題（1）　**A**—②　**B**—④　**C**—②　**D**—②
　　　　　　E—①　**F**—④

これは「対比」を扱った問題です。対比は図と背景（地）が比較的大きい場合に起こりやすい現象です。問題文から「色み」について問われているのか、「明るさ」について問われているのか、などを読み取るようにしましょう。

A　問題文に「明るく見せるために……」とあります。図の大きさと問題文から明度対比の問題であることがわかります。

B.C　対比現象とは、2色以上の色が組み合わさったときに、お互いの差が強調されることです。明度対比を活用して図を実際よりも明るく見せたいときは、背景に暗い色を、逆に暗く見せたいときは背景に明るい色を用います。彩度対比を利用して図を実際よりもあざやかに見せたいときは、背景にくすんだ色を用います。これらの法則をしっかり覚えておきましょう。

D.E　d6はオレンジ色です。色相環で見るとオレンジの隣り合う色は、黄か赤です。青や緑とは隣接していないため、図がd6、背景がv8の組み合わせの場合、図が緑みや青みを帯びることはありません。このような現象を色相対比といいます。

F　色の視覚効果の単元では、主観色以外にも色陰現象やベンハムトップなどが出題されます。それぞれの用語と特徴を理解しておきましょう。

問題（2）　**A**—③　**B**—④　**C**—①　**D**—④
　　　　　　E—②　**F**—③　**G**—②

A～E　同化の問題です。対比と違い同化は、細かい模様が網のように背景に重なることで、全体的に模様の色に近づきます。明るい模様は背景を明るく、暗い色は背景を暗く見せます（明度の同化）。赤い模様は背景に赤みを、青い模様は背景に青みを与えます（色相の同化）。問題の図や文章に多くのヒントがあります。見逃さないようにしましょう。

F.G　問題文は面積効果を説明しています。面積効果のキーワードは、面積が大きくなるほど、明るくあざやかに見える、です。しっかりインプットしておきましょう。

> どの問題も試験本番で問われる可能性があります。テキストを読む→問題を解く、を繰り返して試験までに確実に解けるようになりましょう！

第 **6** 章

色の組み合わせ

（配色ルール）

色の組み合わせでつくるイメージは、

単色だけのイメージよりも、

より目的にあった配色を生み出すことができます。

ここでは基本的なルールを理解した上で、

配色による効果を自分の目で見て

確認しましょう。

第6章
1

色相を手がかりにした配色

配色とは2色以上の色を組み合わせることをいいます。
ここでは調和する配色を、色相を手がかりに考えてみましょう。

あらゆる配色で意識したいのは「統一」と「変化」

 この章では配色について学んでいきます。

 色の組み合わせって難しいですよね。服装選びとかで、いつも悩んでいます。

 そういう悩みの解消に役立ち、目的に合った配色を短時間でつくれる簡単なルールがいくつかあります。

 そんな便利なルールがあるんですね。ぜひ教えてください！

 はい。まず色相環を使った配色ルールです。この場合、トーンは自由に選べます。まず覚えたいのが、近くにある色どうしを組み合わせると、統一感のある配色になる、ということです。

■ PCCS色相環

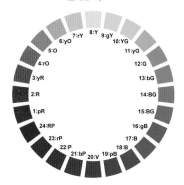

 色相環でいったら、たとえば、赤とオレンジ、黄緑と緑などですか？

 はい。配色で統一感を出したい場合は、色相環上の近い色を選びます。

 逆に、色相環上で離れた色を組み合わせるのはダメってことですか？

 そんなことはありません。色相環上で色が離れるほど、コントラストの強い変化のある配色を楽しむことができます。

 近い色どうしは統一感を、離れた色どうしは変化を楽しめるのですね。

 はい。そして、統一はまとまり感を、変化は強さを感じさせます。これは色相環上に限らず、あらゆる配色ルールの基本です。しっかり覚えておきましょう。

■ 統一と変化

色相を手がかりにした配色の6つのルール

ここからは、色相を手がかりにした6つの配色ルールについて見ていきます。
それをまとめたのが103〜104ページの表です。これらは色相差を活用した
ルールになります。

■ 統一 色相に共通性がある配色

```
┌─────────────────────────────────────────────────────────┐
│  同一色相配色                      配色例                  │
│  (どういつ)                                               │
│ ● 同じ色相（番号）を使うので統一感がある                   │
│ ● 無彩色と有彩色の配色OK            v8   p8+    W    v2    │
│ ● 濃淡配色（トーンで変化）                                 │
│                                                           │
│                      色相差 0       v24  b24  lt24+       │
└─────────────────────────────────────────────────────────┘
```

```
┌─────────────────────────────────────────────────────────┐
│         隣接色相配色                配色例                  │
│         (りんせつ)                                        │
│ ● 隣どうしの色を使った配色で、統一感は比較的               │
│   強い                              v8   v9    v1  lt24+ │
│ ● 偶数と奇数番号の組み合わせ                               │
│ ※新配色カード199aの場合、奇数番号はビビッド(v)トーンのみ    │
│ ● 有彩色どうしの組み合わせ          dp12  v13   v1   b2   │
│   （無彩色は使用不可）   色相差 1                          │
└─────────────────────────────────────────────────────────┘
```

```
┌─────────────────────────────────────────────────────────┐
│       類似色相配色                  配色例                  │
│       (るいじ)                                            │
│ ● 少し色相の変化は感じられるが、まとまりのある             │
│   配色                              v8   v10   v3  lt24+ │
│ ● 赤系の色だけ、緑系の色だけで配色すること                 │
│   でより統一感が出る                                       │
│                    色相差 2〜3      v12  dp14   v1   b4   │
└─────────────────────────────────────────────────────────┘
```

■ **やや変化** 色相にやや違いがある配色

中差色相配色

- 色みの統一感はほとんどない
- やや対照性を感じるが、大きな変化はない
- 色相差小→ややまとまりがある
- 色相差大→やや変化がある

色相差 **4~7**

配色例

v8　v12　　v5　lt24+

v12　b18　　v1　ltg8

■ **変化** 色相に対照性がある配色

対照色相配色

- 共通する色みは感じられず、色相の統一感もない
- 変化の大きい配色。暖色、寒色、中性色の組み合わせで、多彩なイメージの配色がつくれる
- 彩度の高い色どうしは色相差が明確になり、コントラストのある配色になる

色相差 **8~10**

配色例

v8　v18　　v16　lt24+

dp12　v21　　v1　b10

補色色相配色

- 共通する色みは感じられず、色相の統一感もない
- 変化のもっとも大きい配色
- 彩度の高い色どうしは色相差が明確になり、コントラストのある配色になる
- 色相環の反対側の色。v8とv20のように明度差を大きくすることでよりコントラストが強調される

色相差 **11~12**

配色例

v8　v20　　v3　lt14+

v12　dp24　　v2　b14

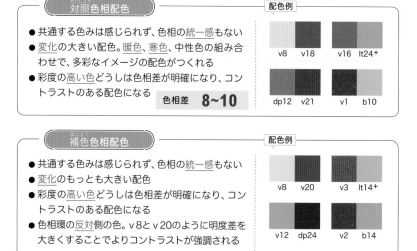

6つのルールは語呂合わせで覚える!

 ルールがあるのはありがたいですが、覚えるのは大変そうですね……。

 安心してください。ここまでの6つのルールは、右の語呂合わせを使うと、簡単に覚えることができます。

 えっと……、ドリル中サ対ホ?

語呂合わせ		色相差	
ド	同一色相配色	0	
リ	隣接色相配色	1	
ル	類似色相配色	2	~ 3
中サ	中差色相配色	4	~ 7
対	対照色相配色	8	~ 10
ホ	補色色相配色	11	~ 12

同一の「ド」、隣接の「リ」、類似の「ル」……という具合に、それぞれのルールの頭の文字を組み合わせて「ドリル中佐逮捕」という語呂合わせにして覚えるわけです。

これなら簡単に覚えられそうです!!

語呂合わせと一緒に、表の右側の色相差の数字もしっかりインプットしてくださいね。色相差については、各ルールの範囲（2～3など）の前の数字だけを覚えると、覚えやすいと思います。

0、1、2、4、8と前の数字の2倍になっているんですね。

はい。そして最後は11と12を覚えるだけです。

これは補色色相配色ですね？

はい。PCCS色相環は24色ですから、反対の色との色相差は12になります。

あの……、色相環の24色は、やはりすべて覚えないといけないですよね……。

最終的、つまり試験の前までには全部覚えるのがベストです。ただ、今の段階では基本の5色（R・Y・G・B・P）とその間の色（O・YG・BG・V・RP）の、あわせて10色の位置を覚えておきましょう（右図）。

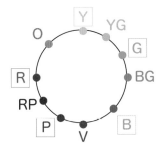

第6章 色の組み合わせ

ワンポイント

主要10色で、色相を手がかりにした配色を考えると……

ここで、黄色（Y）ともう1色を使っての配色を考える際の一例をご紹介しましょう。

同一	類似	中差	対照	補色
				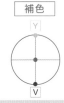

第6章 2 トーンを手がかりにした配色

同じ色相でもトーンが変わるとその色のイメージも変わります。
ここでは、トーンを手がかりにした配色ルールを見ていきましょう。

トーンを手がかりにした3つの配色ルール

 トーンとはどのようなものだったか覚えていますか？

 えっと、明度と彩度が似た色をグループにしたものでしたっけ？

 よくできました。この場合、色相は自由に選べます。また、低彩度の色のほうがトーンの印象が強く感じられます。第2章でも紹介したトーン分類図（右図）を使って配色のルールを確認していきましょう。具体的には3つのルールがあります。

■ トーン分類図

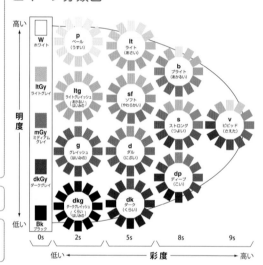

 3つだけですか？

 はい。それをまとめたのが106〜107ページの表です。

■ 統一 トーン共通の配色

同一トーン配色

● 同じトーン内で色相を変える
● トーンの略記号が同じ色（v8とv20、sf8とsf12…など）
● かわいいイメージならペール（p）トーン、大人っぽいイメージならダーク（dk）トーンなど、トーンの持つイメージを配色に反映させやすい
● 明度や彩度の差が少ない統一感のある配色

配色例

v2　v12

p12+　p24+

b2　b12

dk12　dk24

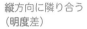

類似トーン配色

● 隣のトーンを使った配色
● 明度や彩度の差が小さい統一感のある配色

配色例

縦方向に隣り合う
（明度差）

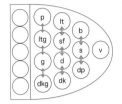

p24+　ltg24

d12　sf24

横方向に隣り合う
（彩度差）

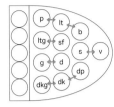

lt24+　b24

dp12　dk24

斜め方向に隣り合う
（明度・彩度差）

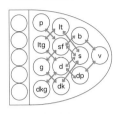

b24　sf24

g12　dk24

■ 　変化　トーン対照の配色

対照トーン配色

● 対照的なトーンの組み合わせで変化のある配色、コントラストの強い配色
● 明度が対照的なトーンで配色（明清色と暗清色の組み合わせ）
● 彩度が対照的なトーンで配色（高彩度と低彩度の組み合わせ）
● 使えないトーンがある ➡ ソフト（sf）トーンとダル（d）トーン

配色例

明度が対照的なトーン

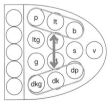

p24+　dkg24　　lt12+　dk24

彩度が対照的なトーン

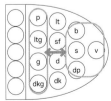

p24+　v24　　p12+　v24

107

第6章 3 色相とトーンを組み合わせた配色

このセクションでは、色相とトーンのそれぞれの配色効果を
組み合わせて、より多様な配色を考えてみましょう。

さまざまな配色の持つイメージを体感する

 まず右の《図1》の配色を見てみましょう。

 同じ数字なので同一色相配色ですね？

 その通りです。では、12番の色相は覚えていますか？

 緑です。

 正解です。それではトーンの配色は？

 えっと……、pとltとsfは隣どうしだから、類似トーン配色ですか？

 はい。なので、《図1》は同一色相・類似トーン配色となります。次は《図2》です。

 これも、色相が同じだから、同一色相配色！

 よくできました。では、トーンの配色はどうですか？

 高明度のltと低明度のdkを使っているから、対照トーン配色です。

 正解です。《図2》は同一色相・明度の対照トーン配色です。つづいて右の《図3》です。

 《図3》は、色相は同じで、トーンはltgとvだから彩度が対照ですね。でも、全体的にまとまった感じがしますね。

《図1》

sf12　p12⁺　lt12⁺

《図2》

dk12　lt12⁺

《図3》

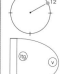

v12　ltg12

いいところに気がつきましたね。色相に統一感があると、対照的なトーンを使っても、統一感のある配色になります。ただし、低明度の色は色相の区別がつきにくいので、使い方には注意しましょう。つづいて《図4》の色相です。

2つの色相が色相環のほぼ反対側だから、対照色相配色……？

《図4》

dp20 v6

はい。その通りです。では、トーンの配色は？

dpとvってことは、どちらも高彩度で隣どうしだから……。あっ、類似トーンですね！

はい。《図4》は対照色相・類似トーン配色です。では《図5》の色相の配色は？

《図5》

dp20 b8

色相環の反対側だから、補色色相配色ですね？

正解です。では、トーンの配色は？

bとdpはどちらも高彩度だけど、トーン分類図では上下に位置するから明度が対照です！

はい。《図5》は補色色相・明度の対照トーン配色です。次の《図6》は？

《図6》

dp20 p8+

これは変化の大きい補色色相配色ですよね？

はい。合っていますよ！

トーンはpとdpだから明度も彩度も対照？

はい。補色色相・対照トーン配色ですね。明度差も彩度差も大きくて、色相も補色の関係ですから、色相もトーンも変化のある配色です。配色のルールをしっかり身につけるためにも、身近にある配色がどのルールにあてはまるのかを、新配色カード199a（32ページ）で近い色を探しながら考えてみましょう。

わかりました。

第6章

4

アクセントカラー

日々の生活の中で自然に身についている配色の方法があります。
ここではアクセントカラーについて学びます。

特定の部分を目立たせる「アクセントカラー」

 ここからは、これまでに紹介してきた配色技法以外の方法について確認していきましょう。まず、《図1》を見て最初にどこに視線がいきましたか？

 赤いイチゴです。

 《図2》は？

 金色のリボンです。

 これがアクセントカラーです。配色全体を引き締め、印象を強くする効果があります。

 つまり、目立つ色ってことですね。どう配色するとアクセントカラーをつくれるのですか？

 全体の配色の中で、ある色をアクセントカラーにするには、「小さい面積」で使います。こうすると、全体が引き締まります。そして、アクセントカラーにする色自体を目立たせます。そのためには、それ以外の色との間に明度差や彩度差をつけると効果的です。

《図1》

《図2》

■ アクセントカラーのポイント

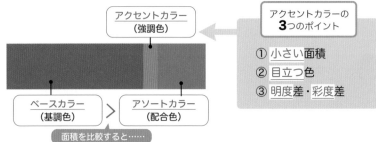

アクセントカラー
（強調色）

アクセントカラーの
3つのポイント

① 小さい面積
② 目立つ色
③ 明度差・彩度差

ベースカラー
（基調色）

＞

アソートカラー
（配合色）

面積を比較すると……

では、アクセントカラーをつくるための具体的な配色ルールです。前ページの図にある3つのポイントを確認しながら見ていきましょう。

■ アクセントカラーの配色ルール

2色の配色の場合

① 低彩度のベースカラーに対して、高彩度のアクセントカラーを配色する

対照色相／対照トーン

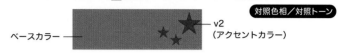

ベースカラー

v2
（アクセントカラー）

3色の配色の場合

② ベースカラーとアソートカラーは低明度・低彩度を使った変化のない配色にし、そこに高彩度のアクセントカラーを配色する

対照色相／対照トーン

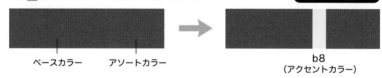

ベースカラー　アソートカラー

b8
（アクセントカラー）

③ ベースカラーとアソートカラーは高明度・低彩度どうしの変化のない配色にし、そこに低明度の色（dkgなど）や、無彩色（Bk）のアクセントカラーを配色する

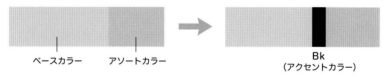

ベースカラー　アソートカラー

Bk
（アクセントカラー）

④ ベースカラーとアソートカラーは高明度・低彩度どうしの変化のない配色にし、そこに低明度・高彩度の色（dpなど）のアクセントカラーを配色する

対照色相／対照トーン

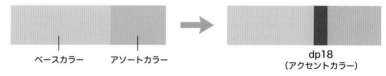

ベースカラー　アソートカラー

dp18
（アクセントカラー）

ワンポイント

アクセントカラーは小さいけど目立つ色

アクセントカラーにはその色自体が目立つ色、一般的には高彩度の暖色系の色がよく使われますが、それぞれの配色において一番目立つ色（変化を感じる色）を選ぶようにします。なお、アクセントカラーの数や位置は自由です。効果的な使い方についてアイデアをいろいろ出してみましょう。

第6章

5 セパレーション

アクセントカラーとの違いを理解し、両者を用途に合わせて
使い分けられるようにしましょう。

ほかの部分を引き立てる「セパレーション」

 アクセントカラーとペアで覚えてほしいのが、セパレーションです。

 セパレーションって何ですか?

 これは、色と色との境界部分で、それぞれの色を分離するために使う配色技法
です。より理解を深めるには、アクセントカラーとの使い方の違いを知るのが
早道です。

 わかりました!

 まず、アクセントカラーは、その色自体が目立つ色でしたね。

 はい。

 一方のセパレーションは、ほかの色を目立たせるために使います。

 ということは、セパレーションには目立たない色を使うのですか?

 はい、基本は無彩色を使います。もし有彩色を使うのであれば、色自体が目立
たない低明度や低彩度の色を使います。

 具体的に、セパレーションはどのような使われ方をしているのですか?

 それでは、身近な例を見ていきましょう。下図を見てください。

 左端は縁取りですよね。これもセパレーションなんですか?

はい。白で文字のまわりを<u>縁取り</u>することで、紫の文字自体が目立ちますよね。ステンドグラスやグラフの項目を区切る縁取り部分も同じ効果があります。

ステンドグラスのキレイな色ってセパレーションの効果によるものだったんですね！

はい。ここで、配色時にセパレーションの効果を生み出すための配色ルールを確認していきましょう。色と色との<u>境界</u>を明確につけるには、<u>明度差</u>や<u>彩度差</u>のある２色を配置するのが効果的です。具体的に次の３つのルールがあります。

■ セパレーションの配色ルール

● 高彩度の補色を使った配色など、対比がきつく感じる場合

　➡ 高彩度どうしの色の境界部分に、<u>高明度</u>の<u>無彩色</u>などを置くことで、その配色をやわらげる

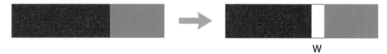
W

● 高彩度・低彩度の変化のないあいまいな配色の場合

　➡ <u>低</u>明度のダークグレイッシュトーン (dkg) や<u>無彩色</u> (Bk) で引き締める

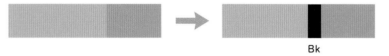
Bk

● 縁取りをする場合（2パターン）

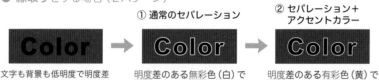

① 通常のセパレーション　　② セパレーション＋アクセントカラー

文字も背景も低明度で明度差がなく、文字が読みにくい

<u>明度差</u>のある<u>無彩色</u> (白) で縁取り

<u>明度差</u>のある<u>有彩色</u> (黄) で縁取り

ワンポイント

アクセントカラーとセパレーションの違いを理解する

アクセントカラーはその色自体が目立つ色で、<u>数</u>も<u>位置</u>も自由でした。一方、セパレーションは、ほかの色を引き立てるための色で、色と色の<u>境界</u>部分で使用します。どちらも<u>明度差</u>をうまく利用することで効果的に使えますが、目的は異なりますので、それぞれの特徴を理解しておきましょう。

第6章
6 グラデーション

グラデーションは自然界にもよく見られる配色です。
色の三属性をもとに考えていきましょう。

色を段階的に変化させる「グラデーション」

 グラデーションは、多色配色といって複数の色を使います。青空や夕焼け空、虹など、自然界の配色の多くは、グラデーションになっています。

 いわれてみれば、私たちの身のまわりにはグラデーションの配色があふれていますね！　実際に自分でグラデーションの配色をするには、どうすればいいのですか？

 色相環やトーン分類図を参考にすると、グラデーションの配色が考えやすいですよ。

 グラデーションにも配色のルールってあるんですか？

 もちろんあります。この場合、連続した色に感じさせるように、リズミカルに色を並べていくのがルールです。

 並べる順番が大切なのですね！

 はい。ここで、色相・明度・トーンを手がかりに3種類のグラデーションをつくりながら、それぞれの配色ルールを確認していきましょう。

 実際にグラデーションをつくってみるとわかりやすいですよね！
よろしくお願いします！

■ グラデーションの配色ルール

色相のグラデーション

v23　v22　v21　v20

同じトーン内で色相が段階的に変化している

✕ グラデーションに
なっていない

並びが逆

v23　v22　v20　v21

同じトーンを使っているが、右の2色の並びが逆

明度のグラデーション

Gy-5.5　Gy-6.5　Gy-7.5　Gy-8.5

無彩色で明度が段階的に変化している

✕ グラデーションに
なっていない

並びが
バラバラ

Gy-3.5　Gy-6.5　Gy-4.5　Gy-8.5

明度が段階的に変化していない。並びがバラバラ

トーンのグラデーション

v8　dp8　dk8　dkg8

同じ色相の暗清色を使いトーンが段階的に
変化している

✕ グラデーションに
なっていない

ここだけ
高明度

v8　b8　dk8　dkg8

左から2番目の色だけ高明度、リズミカルではない

 並び順の段階がちょっとズレたり、リズムがちょっと狂ったりするだけで、グラデーションではなくなってしまうんですね。

 はい。だからこそ、ポイントになるのは、段階的にリズミカルに色を変化させること。そうすることで、配色に動きや流れを与えることができます。

 なるほど。段階的に変化していく一方で、隣り合う色が並ぶことで統一感もある。グラデーションって統一と変化の両方の側面を持っているんですね。

 まさにその通りで、だからこそ、調和しやすい配色ともいえるのです。

ワンポイント

グラデーションは並び順が大切です

自然界やファッションでは、全体的な印象として、段階的な色使いを感じられるものをグラデーションといいます。一方、グラデーションの配色に関する試験問題では、色相や明度、トーンを手がかりに正しい順番に並んでいるかが問われます。その意味でも、色相環やトーン分類図の並び順はしっかり頭に入れておきましょう！

第6章 色の組み合わせ

この章で学んだ内容を一問一答形式の問題で確認しましょう。付属の赤シートを紙面に重ね、隠れた文字（赤字部分）を答えていってください。赤字部分は試験に頻出の重要単語です。試験直前もこの一問一答でしっかり最終チェックをしていきましょう！

重要度：★＞無印

□□ 1 ★ 　色相を手がかりにした配色では、色相差で考える。 　(§1参照)

□□ 2 ★ 　色相を手がかりにした配色では、トーンは自由に選べる。 　(§1参照)

□□ 3 　色相に共通性がある配色は、統一感を感じる。 　(§1参照)

□□ 4 ★ 　色相差0の配色を同一色相配色という。 　(§1参照)

□□ 5 ★ 　同一色相配色の典型的な例は、濃淡配色である。 　(§1参照)

□□ 6 　同一色相配色は、まとまりがもっとも強く感じられる。 　(§1参照)

□□ 7 ★ 　色相差1の配色を隣接色相配色という。 　(§1参照)

□□ 8 　隣接色相配色は、統一感が比較的強く感じられる。 　(§1参照)

□□ 9 ★ 　隣接色相配色で奇数番号の色相は、vトーンを使用する。 　(§1参照)

□□ 10 ★ 　類似色相配色では、色相差は2または3である。 　(§1参照)

□□ 11 　類似色相配色は、まとまりの中に少し変化が感じられる。 　(§1参照)

□□ 12 　色相にやや違いがある配色では、色相差に幅がある。 　(§1参照)

□□ 13 ★ 　中差色相配色では、色相差は4、5、6、7である。 　(§1参照)

□□ 14 　中差色相配色の色相差が小さい配色は、やや共通性が感じられる。 　(§1参照)

□□ 15 　中差色相配色の色相差が大きい配色は、やや対照性が感じられる。 　(§1参照)

□□ **16** 色相に<u>対照性</u>がある配色では、色相の変化が大きい。 (§1参照)

□□ **17** ★ 色相差が<u>8</u>、<u>9</u>、<u>10</u>である色どうしの配色を、対照色相配色という。 (§1参照)

□□ **18** ★ 対照色相配色で比較的彩度の高い色を使うと、<u>コントラスト</u>のある配色になる。 (§1参照)

□□ **19** 対照色相配色では<u>暖色</u>、<u>寒色</u>、中性色の組み合わせで、多彩なイメージの配色がつくれる。 (§1参照)

□□ **20** ★ 色相環で<u>反対の位置</u>にある色どうしの配色を、補色色相配色という。 (§1参照)

□□ **21** ★ 補色色相配色の色相差は、<u>11</u>、<u>12</u>である。 (§1参照)

□□ **22** 補色色相配色は色相を手がかりにした配色の中で、もっとも<u>色相の変化</u>が大きい。 (§1参照)

□□ **23** ★ 補色色相配色では<u>高彩度</u>の色を使用し、明度差を<u>大きく</u>することで、よりコントラストが強調された配色をつくることができる。 (§1参照)

□□ **24** <u>高彩度どうし</u>の補色色相配色は、派手で力強い印象の配色となる。 (§1、§3参照)

□□ **25** ★ トーンを手がかりにした配色とは、トーン分類図の<u>位置関係</u>を参考に配色を考える。 (§2参照)

□□ **26** トーン配色では、<u>色相</u>は自由に選べる。 (§2参照)

似ている用語が出てきますので、混同しないように、言葉の意味をしっかり理解した上で覚えるようにしましょう

□□ 27　トーン配色では、比較的<u>彩度の低い</u>色はトーンの印象が強く感じられる。
(§2参照)

□□ 28 ★　同一トーン配色では、<u>同じトーンの略記号</u>がついた色どうしを組み合わせる。
(§2参照)

□□ 29 ★　同一トーン配色では、トーンの<u>イメージ</u>がそのまま配色に反映される。
(§2参照)

□□ 30　類似トーン配色は、<u>隣り合う位置</u>にあるトーンの色を組み合わせた配色である。
(§2参照)

□□ 31 ★　類似トーン配色は共通したイメージが強調され、より<u>まとまり</u>が感じられる。
(§2参照)

□□ 32 ★　縦方向に隣り合って並んだトーンは、<u>彩度</u>の領域が同じで、やや<u>明度</u>差のある配色になる。
(§2参照)

□□ 33　横方向に隣り合って並んだトーンは、<u>彩度</u>方向に並んだトーンの関係である。
(§2参照)

□□ 34 ★　<u>斜め</u>方向に隣り合って並んだトーンでは、明度も彩度もやや差がある配色となる。
(§2参照)

□□ 35 ★　トーンの位置が<u>大きく離れた</u>色どうしの配色を、対照トーン配色という。
(§2参照)

□□ 36 ★　対照トーン配色は対照的なイメージが感じられ、<u>コントラスト</u>のある配色になる。
(§2参照)

□□ 37 ★　明度が対照的な配色では、<u>明清色</u>と<u>暗清色</u>のトーンの色を組み合わせる。
(§2参照)

□□ 38　彩度が対照的な配色では、<u>高彩度</u>と<u>低彩度</u>のトーンの色を組み合わせる。
(§2参照)

□□ 39 ★　対照トーン配色では<u>d</u>トーンと<u>sf</u>トーンを使った配色はできない。
(§2参照)

□□ 40 ★ トーン配色では、彩度が<u>高く</u>なるにつれて色相の印象が強まる。

(§2参照)

□□ 41 ★ トーン記号のv12とltg12は<u>同一</u>色相の<u>対照</u>トーン配色である。

(§3参照)

□□ 42 ★ <u>小さい</u>面積で配色全体を引き締める配色技法を、アクセントカラーという。

(§4参照)

□□ 43 アクセントカラーは<u>強調色</u>、ベースカラーは<u>基調色</u>、アソートカラーは<u>配合色</u>という。

(§4参照)

□□ 44 ★ セパレーションは分離することで配色を見やすくする方法で、<u>無彩色</u>や<u>低彩度色</u>を使用して明度差をつけるとよい。

(§5参照)

□□ 45 ★ 色を段階的に、<u>リズミカル</u>に変化させながら配列した多色配色のことをグラデーションという。

(§6参照)

とくに重要度の高い★つきの問題は直前期に見直して、試験本番で問われても確実に解答できるようにしましょう！

練習問題

本章で学んだ知識が、本試験でどのように出題されるのかをチェックしましょう。
「解く」よりも、まずは問題に「慣れる」を意識して！

□□ 問題（1）

次の A ～ F の空欄にあてはまるもっとも適切なものを、それぞれ
の①②③④からひとつ選びなさい。

PCCSを使って配色を考えるときの手がかりになる「色相」は、色相環
を使って色の組み合わせを決める。色相に共通性がある配色には、
dp2と A のような色相差0の B 色相配色がある。色相差
がないのでまとまりやすく統一感の感じられる配色となる。色相環
上でやや離れた位置にあるsf10と C のような配色を D
色相配色といい、色相差は4、5、6、7である。色相差が小さいと共通
性がある配色に近く、大きいと対照性がやや感じられる。色相差11、
12の色の組み合わせを E 色相配色といい、コントラストが強
調された配色となる。とくに F どうしの組み合わせでは、派手
で力強い印象となる。

A	① b14	② lt2⁺	③ sf20	④ v12
B	① 中差	② 対照	③ 同一	④ 補色
C	① ltg12	② v7	③ dp22	④ dk14
D	① 中差	② 対照	③ 同一	④ 補色
E	① 中差	② 対照	③ 同一	④ 補色
F	① 低彩度	② 高明度	③ 高彩度	④ 中明度

次の **A ～ C** の記述について、もっとも適切なものを、それぞれの
①②③④からひとつ選びなさい。

A トーンを手がかりにした配色では、

① トーンのイメージする言葉を参考にして配色を考える。

②「明度共通の配色」と「彩度対照の配色」の大きく２つに分ける。

③ PCCSのトーン分類図の位置関係を考慮して配色を考える。

④ 彩度の低い色では色相の印象、彩度が高くなるにつれトーン
の印象が強くなる。

B ① トーン分類図で隣り合う位置にあるトーンどうしの配色を、
隣接トーン配色という。

② トーン配色において、dトーンとdkトーンは明度方向に並ん
だ類似トーン配色である。

③ トーン配色において、sトーンとsfトーンは彩度方向に並んだ
類似トーン配色である。

④ トーン配色において、pトーンとdpトーンは斜め方向に並ん
だ類似トーン配色である。

C ① 明清色と暗清色の組み合わせは、対照トーン配色である。

② sfトーンとltgトーンは、彩度が対照的なトーン配色である。

③ 彩度が対照的な対照トーン配色は、高彩度色と無彩色の組み
合わせである。

④ sfトーンとdトーンは、対照トーン配色において多用される。

第6章

色の組み合わせ

□□ 問題（3）

次の A ～ E の空欄にあてはまるもっとも適切なものを、それぞれの①②③④からひとつ選びなさい。

色相とトーンを組み合わせた配色において、「色相に共通性のある配色」を基本に考えた場合は A を感じる配色をつくることができる。中でも同一・隣接色相と B トーンを組み合わせた配色はもっともまとまりが感じられる。ただし同一色相・同一トーンでは配色できない。「色相に対照性のある配色」を基本に考えた場合、変化の感じられる配色をつくることができる。 C 色相に対照トーンを組み合わせると、 D のしっかりした変化の大きい配色となり、とくに E どうしであればその効果を強調することができる。

A	① 派手さ	② まとまり	③ さわやかさ	④ かわいらしさ
B	① 同一・類似	② 中差	③ 対照・補色	④ 隣接・対照
C	① 同一・類似	② 中差	③ 対照・補色	④ 隣接・対照
D	① 統一感	② 立体感	③ セパレーション	④ コントラスト
E	① 低彩度	② 高彩度	③ 低明度	④ 中明度

次の **A ～ C** の記述について、もっとも適切なものを、それぞれの
①②③④からひとつ選びなさい。

A アクセントカラーについて

① 配合色である。

② 必ず低彩度色や無彩色を使う。

③ 小さい面積で全体のイメージを引き締める。

④ 特定の部位を目立たせないようにする。

B セパレーションについて

① 高彩度色を使って全体を引き締める。

② 色の上に配置してワンポイントとして使う。

③ 組み合わせる色と近い色を使用する。

④ 明度差をしっかりつけることが大事である。

C グラデーションについて

① 色を段階的に変化させて配色した多色配色である。

② 同一色相であれば、配置する順序は関係ない。

③ 明度を変化させる配色技法。色相については考える必要はない。

④ スペクトルや虹などの境界のはっきりしないものはグラデーションとはいわない。

解答と解説

問題（1） **A** −② **B** −③ **C** −④ **D** −①
E −④ **F** −③

色彩調和の中で「色相を手がかりにした配色」についての問題です。§1の内容を理解して、配色における色の違いを目で覚えておくことが大切です。

A 色相差0なので、同じ数字を選択します。

B 同じ色なので、同一色相配色です。

C.D 中差色相配色は色相差4・5・6・7。そのため**C**は、色相差4の④が正解です。

E.F 色相差11・12は補色色相配色です。コントラストをつけるには高彩度色を使用します。

問題（2） **A** −③ **B** −② **C** −①

色彩調和の中で「トーンを手がかりにした配色」についての問題です。§2の内容を理解して、配色における色の違いを目で覚えておきましょう。

A ①トーン分類図の位置関係で考えます。②明度、彩度ではなくトーン共通、トーン対照です。④彩度の高い色が色相、彩度の低い色がトーンの影響を受けます。

B ①類似トーン配色です。③sトーンとsfトーンは斜め方向に隣り合い、彩度差だけでなく明度差もあります。④pトーンとdpトーンは対照トーン配色です。

C ②sfトーンとltgトーンは類似トーン配色です。③対照トーン配色は、高彩度色と低彩度色の組み合わせになります。④sfトーンとdトーンは、対照トーン配色では使用しません。

問題（3） **A** −② **B** −① **C** −③ **D** −④ **E** −②

色彩調和の中で「色相とトーンを組み合わせた配色」についての問題です。§3の内容を理解して、配色における色の違いを目で覚えておくことが大切です。

A.B 色相に共通性を持たせると、まとまり感が出ます。さらにトーンも同一・類似トーンを使用することで、よりまとまりを感じさせることができます。

C.D.E 色相差を大きくとることで、変化の大きい配色をつくることができます。さらに、トーンも対照にすることでコントラストが生まれます。高彩度色どうしにすると、より強いコントラストが得られます。

問題（4） **A** −③ **B** −④ **C** −①

基本的な配色技法についての問題です。使い方や使用する色などについてしっかり理解しておきましょう。

A ①アクセントカラーは強調色です。②対照的な色相やトーンの色を使用します。④目立つ色を小さい面積で使えば、色数に関係なく、自由な場所に配置することができます。

B ①無彩色や低彩度色を使用し、ほかの色を引き立てます。②ワンポイントとして使うのはアクセントカラーです。③組み合わせる色を引き立てる色を使います。

C ②連続性が重要なため、配置順序がバラバラではグラデーションにはなりません。③色相のグラデーション、明度・彩度（トーン）のグラデーションもあります。④スペクトルや虹についてもグラデーションと呼びます。

第 **7** 章

色の使い方

（ファッション／インテリア）

配色はあらゆる分野で使われていますが、
それぞれの分野で少しずつ
解釈の仕方が異なります。
この章ではファッション、インテリアでの
配色イメージの表現方法について、
事例をもとに解説します。

第7章
1 ファッションと配色事例

ファッションでのカラーコーディネートの事例をもとに、
これまで学んだ配色技法などを確認していきます。

ファッションの裏には配色技法あり！

 このセクションではファッションでの配色技法について見ていきます。ただし、ひとつ注意したいのが、ファッションを構成する要素は色だけではない、ということです。

たしかに、服を買うときって、デザインとかも気になります。

 そうですよね。デザインも含め、ファッションは、下の図に示すようにさまざまな要素から成り立っています。それらを総合的に捉えてコーディネートを考えることが大切です。

わかりました！

■ ファッションコーディネートを構成する3要素

❶マテリアル
- 素材の色
- 柄
- 材質
- 加工

❷デザイン
- ウェアのシルエット
- デザイン

❸スタイリング
- 靴
- 洋服の組み合わせ
- バッグ
- アクセサリー
- ヘアーメイク

トータルコーディネート

総合的に捉える

 一方で、カラーコーディネートの観点からは、第6章で見たアクセントカラー（110ページ）のバランスを意識すると便利です。

■ アクセントカラー

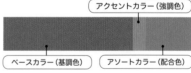

アクセントカラー（強調色）

ベースカラー（基調色） | アソートカラー（配合色）

 えっと、このバランスをファッションで使うとしたら……。

たとえば、男性のスーツで考えると、スーツがベースカラー、シャツがアソートカラーのイメージです。

では、ネクタイや靴、カバンなどは、<u>アクセント</u>カラーですか？

はい。そして、<u>アクセントカラー</u>はひとつとは限りません。《図1》を見てください。

<u>黄色</u>と<u>オレンジ</u>がそれぞれアクセントカラーになっているんですね。

はい。これら2色が効果的に使われていますよね。そのほか、カラーコーディネートで意識したいのがセパレーションで、ベルトなどで色の<u>面積</u>に強弱をつけます（《図2》）。

《図3》でもベルトが使われていますが、これもセパレーションですか？

いいえ。ベルトがほかの色との境界部分にないので、セパレーションではありません。

場所が大切なんですね。

また、ファッションでは、前ページの図に挙げたさまざまな要素が色に影響を与えます。たとえば、素材によって色の見え方が変わります。《図4》を見てください。

フェイクファーですか？　寒色系の色ですけど、素材がモフモフしていて暖かそうですね。

はい。フェイクファーのような素材の場合、光の当たり方で影が出やすくなります。また、スパンコールは、光が当たることでキラキラして、見え方が変わることがあります。

色だけで考えると、全体のコーディネートで失敗しそうですね。

■ アクセントカラーの例
《図1》

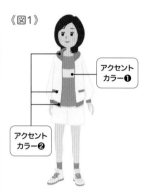

アクセントカラー❶

アクセントカラー❷

■ セパレーションによる色の面積の強弱

《図2》　　《図3》

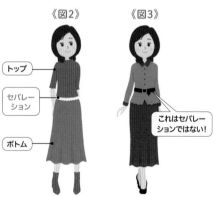

トップ

セパレーション

ボトム

これはセパレーションではない！

■ 素材による見え方の違い
《図4》

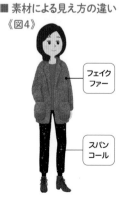

フェイクファー

スパンコール

そうですね。ほかにも、服の柄によって第3章や第5章で学んだ混色や同化といった現象が起こることもあります。

《図5》がそれですね。赤の格子模様が入ることで地の黄色が赤みを帯びてオレンジ色に見えます。

ファッションの配色では、素材の特徴や光の当たり方、柄の見え方など、「色」を大きく捉えていくことが大切です。

■ ファッションでの同化

《図5》

よく見ると
こんな模様が…

カラーコーディネートを「色相」で見てみると……

では、カラーコーディネートの事例を、色相やトーンから分析してみましょう。まずは色相からです。次ページの《図6》は素材感の違い（光沢／マット）による同一色相配色です。ファッションでは、トーンを段階的に変化させた色相のグラデーション配色もよく使われます。

同一色相配色でも、素材を変えるだけでステキに見えますね。

《図7》は類似色相配色でのカラーコーディネートで、少し色相の違いが見られますが、同じ暖色系（オレンジと赤）のまとまり感のある配色です。

《図8》は、黄色と青紫ではっきりとした配色ですね。

はい。これは補色色相配色です。補色色相や対照色相配色など色相差のある組み合わせでは、片方の面積を小さくするなどバランスに気をつけましょう。

はい。その次の《図9》はカラフルですね。

これは多色配色です。難しい配色ですが、トーンをそろえたり、《図9》のように素材のパターンとしてボーダー柄やプリントを用いると、使いやすいです。また、これとは逆に、ワンカラーコーディネートというのもあります（《図10》）。色のイメージをダイレクトに伝えられる効果があります。

たしかに、《図10》のドレスは、白の清潔・純粋なイメージが伝わりますよね！

同一色相配色

色相差 0

《図6》

光沢のある素材感

マットな素材感

同じ色相にすることで、素材感の違いを明確に表現することもできる

類似色相配色

色相差 2〜3

《図7》

暖色系の配色、寒色系の配色など色相に適度な差をつけることで、<u>まとまり感</u>の中にも<u>変化</u>を表現できる

対照色相・補色色相配色

色相差 8〜12

《図8》

高彩度のコントラストの強い配色の場合、片方をアクセントカラーにするなど面積の<u>バランス</u>を考える

多色配色

《図9》

ボーダー柄やプリントなど素材のパターンとして使用。トーンをそろえることで<u>まとまり感</u>も表現できる

ワンカラーコーディネート

《図10》

<u>色そのもののイメージ</u>をダイレクトに伝えることができる。ウエディングドレスの白は純粋で特別な色

配色の組み合わせは、色相の位置関係を図に書き込んでみるとわかりやすいですよ

カラーコーディネートを「トーン」で見てみると……

 次に、各カラーコーディネート事例を、トーンの観点から見ていきましょう。次ページの《図11》は<u>同一トーン配色</u>の事例です。カジュアルな組み合わせ（セットアップ）ですが、ライトグレイッシュ（ltg）トーンでまとめることで<u>落ち着いた</u>雰囲気になっています。

 本当ですね。

《図12》は、類似トーン配色の事例で、パンツがディープ（dp）トーンで、トップがダーク（dk）トーンの組み合わせです。類似トーン配色の場合、明度や彩度の差が少しあるので、コントラストのあるモダンな雰囲気にまとめやすくなります。

《図13》はどういう配色になるのですか？

これは、明度の対照トーン配色です。ここで取り上げた事例の中では一番コントラストが強い配色です。ジャケットがライト（lt）トーンで、スカートがダーク（dk）トーンです。上に軽い色（明るい色）・下に重い色（暗い色）を組み合わせた安定感（バランス）のあるカラーコーディネートです。

同一トーン配色	類似トーン配色	対照トーン配色
《図11》	《図12》	《図13》

| 同じトーンの中から色を選ぶことで、そのトーンの持つイメージをダイレクトに表現することができる | ファッションではよく使われる配色。明度や彩度の差が少しあるためコントラストがつきモダンに見える | トーンのコントラストが強いメリハリのある配色。明度差のあるトーンで軽重感のバランスも楽しめる |

カラーコーディネートを「トーン」と「色相」で見てみると……

次のページの《図14》は華やかな装いですね。

そうですね。ビビッド（v）な黄色の花柄にベージュのベースカラーを合わせた同一色相配色です。トーンでは対照トーン配色で、統一感のある中にもメリハリのある変化をつけた配色になっています。

《図15》と《図16》はどうですか？

《図15》は対照色相の同一トーン配色です。赤紫と黄色、緑のコントラストのある色で変化をつけながら、トーンをそろえることで統一感を出した配色です。《図16》は対照色相の対照トーン配色で、この事例のような対照色相や補色色相でまとめると、ファッションではバランスのよい配色になります。

参考になります。

色相の差を目立たせたくない場合は、彩度を下げて明度を上げたり、彩度を下げて無彩色に近づけたりすると、色相の強さを押さえてより合わせやすくなりますよ。

同一色相の 対照トーン配色	対照色相の 同一トーン配色	対照色相の 対照トーン配色
単調になりがちな同一色相配色も、トーンを対照にすることでまとまりと変化を表現することができる	対照色相でもトーンをそろえることで、そのトーンのイメージを表現することができる。高彩度では派手で強い印象になる	ファッションでは色相差のある配色はバランスがよく、トーン差をつけることでより変化を楽しむことができる
《図14》	《図15》	《図16》

ワンポイント

パーソナルカラーを知って、ファッションの幅も広がる

「パーソナルカラー」という言葉は、日本では一般的に「自分に似合う色」という意味で使われます。第三者から見て「印象がよい」と評価される色のグループのことです。診断では、単に赤や青が似合うというのではなく、「どのような赤が似合う」など細かく分析します。人には必ず似合う赤・黄・緑・青・紫・ピンク・白……があります。それを知ることで今まで以上にファッションの幅が広がります。196ページからの巻末企画も参考にしてみてください。

インテリアと配色事例

毎日過ごす部屋の色彩も、人に心理的影響を与えます。
ここではインテリアの色彩と心理効果について学びます。

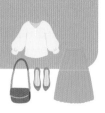

インテリアって何?

 インテリアといえば、何を思いつきますか?

 家具やカーテン、クッションなど、室内にあるものを思いつきますが……。

 ではここで、インテリアを構成する要素(インテリアエレメント)を確認していきましょう。それをまとめたのが下の図です。

■ インテリアエレメントとは?

空間系	家具系	設備・家電系	装備・小物系
● 床	● ソファ	● キッチン	● カーテン
● 壁	● ベッド	● 冷蔵庫	● ブラインド
● 天井	● テーブル	● バス	● カーペット
● パーティション	● 収納棚	● 洗面化粧台	● 絵画
● ドア・扉	● デスク	● トイレ	● アート
● 幅木・まわり縁	● チェア	● テレビ	● インテリアグリーン
…など	● サイドボード	● 照明・エアコン	…など
	…など	…など	

 壁や天井などもインテリアなんですね。驚きました!

 そうなんです。家具や調度品だけでなく、室内空間を構成するものとその装飾など、インテリアの範囲は広いんですよ。

 快適な空間をつくっていくには、これらをうまく配置していくことが大切なんですね。でも、それが実際には簡単にいかないんですよね……。

 はい。そこで快適な空間をつくっていくために押さえておきたいポイントを、次ページで3つにまとめてみました。確認していきましょう。

 ここに挙げられていることはどれも事前に確認しておいたほうがよさそうですね。でも、こんなにあると、どこから手をつけていいのか迷います。

■ インテリアの計画・デザインのための3要因

❶環境要因	**❷建築要因**	**❸人的要因**
◉ 立地条件	● 戸建住宅、集合住宅	● 家族構成
◉ 関連法令	● 構造・工法	● 年齢
◉ 敷地条件	● 各室配置	● ライフスタイル
◉ 日照条件	● 窓・開口部の配置	● 使用者の好み
◉ 眺望　…など	● 扉・建具の配置	● インテリアへの
	● 室内素材・仕上げ	要望、予算　…など
	● 建築設備　…など	

 では、インテリアを決めるときの順番を見ていきましょう。

 えっ、順番があるんですね！　ぜひ教えてください!!

インテリアエレメントを決める手順

 順番は意外とシンプルなんですよ。動かせないもの→動かせるものという順番です。具体的に次の3つのステップで決めていきます。

■ インテリアエレメントを決める3ステップ

＼ステップ **1** ／	＼ステップ **2** ／	＼ステップ **3** ／
動かせない エレメント	**動かしにくい** エレメント	**動かしやすい** エレメント
空間系	**家具**系	**装備・小物**系
床、壁、天井、窓…など	ソファ、テーブル…など	カーテン、カーペット、絵画、インテリアグリーン…など
	設備・家電系	
	冷蔵庫、バス、トイレ…など	

 たしかに床や壁、窓などの「空間系」は、簡単に変えることもできないから、最初にしっかりと決めておく必要がありますね。

 はい。さらに、このインテリアエレメントを決める手順と並行して、インテリアデザインの主要3要素である「形態・素材・色」も決めていきます。これにも順番があって、形態→素材→色の順番で決めていきます。

■ インテリアデザインを決める3ステップ

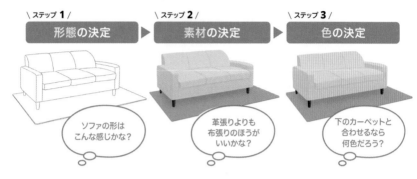

\ステップ **1** /
形態の決定
▶
\ステップ **2** /
素材の決定
▶
\ステップ **3** /
色の決定

ソファの形は
こんな感じかな？

革張りよりも
布張りのほうが
いいかな？

下のカーペットと
合わせるなら
何色だろう？

 インテリアエレメントを決めつつ、それらの形態や素材、色も同時に決めていくってことですね。色は最後に決めるんですか？

 はい。もちろん色のイメージから入る場合もありますが、色は比較的自由に決めることができるので、最後に決めることが多いようです。

 たしかに、ソファやベッドだとカバーを替えるだけで手軽に色を変えられますからね。

 そうですね。インテリアのカラーコーディネーションでは、右図のようにさまざまな事項について考えていきます。

■ インテリアデザインの留意事項

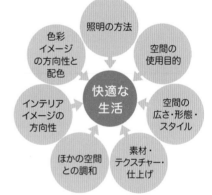

照明の方法
色彩イメージの方向性と配色
空間の使用目的
インテリアイメージの方向性
快適な生活
空間の広さ・形態・スタイル
ほかの空間との調和
素材・テクスチャー・仕上げ

 色以外のことをいろいろ考える必要があるんですね。

 はい。色については、計画の最終段階で、形態、素材、テクスチャーを含めてコーディネートをしていきます。

 カラーコーディネートは、インテリアデザイン全体を意識して進める必要があるんですね。

 その通りです。そして、形態や素材、テクスチャーに合わせた色を選ぶことで、相乗効果（シナジー効果）でデザイン性をより高めることができます。

インテリアの配色でも「統一」「変化」を意識する

 インテリアの色を考える際に、注意することはありますか？

 第5章で学んだ色の心理効果も大切です。たとえば、ドアや大きい家具など、移動がしにくいエレメントは、床や壁、天井と合わせて色を考えていくことも大切です。その際、配色では、統一と変化の方法を意識しましょう。

 つまり、色相やトーンを手がかりにして考えればいいんですね。

 はい。同系色相や同系トーンでまとめれば統一感が生まれますし、逆に対照系色相や対照系トーンで考えれば、変化が生まれます。インテリアの配色を考える際、下記の4つのイメージを参考にしてみてください。

■ インテリアの配色とイメージ

同系色相の調和 ／ **統一の調和**

同系色相・同系トーンでまとめると、くつろぎや落ち着きのある室内をつくることができる

統一の調和

同系色相・対照系トーンでコントラストをつけることで、統一感を出しながらも変化を感じさせる演出ができる

対照系色相の調和 ／ **変化の調和**

同じようなトーンでも色相差があることで変化のある演出ができる

変化の調和

色相・明度・彩度に変化があることで、より変化が強調される。大きい面積には高明度・低彩度、小さい面積には対照的な色を配置

その他の配色事例／色の働き

トーンを手がかりにした配色では各トーンの持つイメージが一層強調されます。それぞれの特徴をしっかり捉えておきましょう。

トーンに関係する配色イメージ

 3級の試験では、トーンに関係する配色イメージは、下の表にまとめた8種類から出題されます。表の右側のイメージ図も参考に、それぞれの特徴を確認しておいてください。

■ 覚えておきたい8つの配色イメージ

モダン

無彩色に中・高彩度の<u>青系</u>の色を組み合わせ、さらに明度の<u>コントラスト</u>をつける

クリア

低・中彩度の明清色の<u>寒色</u>を組み合わせ、さらに<u>白系</u>の色を加えると、さわやかなイメージになる

ダイナミック

高彩度の暖色に、色相対照の高彩度色や<u>黒</u>を使用し、<u>コントラスト</u>を強くすると効果的

カジュアル

<u>橙</u>〜黄の明清色に、それらとは色相対照の<u>明清色や純色</u>を組み合わせ、<u>対比</u>の感じられる配色にする

ナチュラル

<u>自然</u>の中の色を使った配色。黄緑〜青緑系の明清色はフレッシュさ、<u>橙〜緑系</u>の低・中彩度色は温もりを感じさせる

シック

<u>グレイッシュ</u> (g) なトーンに低・中明度の無彩色を組み合わせる。<u>青系</u>は都会的に、茶系はクラシックなイメージに

エレガント

<u>明清色</u>の紫系と<u>低彩度・中明度</u>の紫系を組み合わせる。明度差を小さくすると効果的

ロマンチック

低・中彩度の明清色の<u>暖色系</u>を組み合わせる。とくに<u>ピンク</u>を使うとかわいらしさが強調される

インテリアにおける色の心理効果

 第4章 §1で学んだ心理効果は下図のようにインテリアでも活用されます。

■ インテリアに活用できる色の心理効果

照明の光の色を暖色系にするか、寒色系にするかで、部屋の雰囲気が大きく変わる

寒色系の色は奥行きを感じさせる一方、暖色系の色は前に迫ってくる印象を与える

同じ広さでも全体的に高明度の色を使った部屋はより広々と、低明度の色を使った部屋はキュッと引き締まった印象を与える

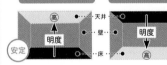

上にいくほど明度が高くなると安定を感じさせ、逆に下にいくほど明度が高くなると圧迫感のある不安定な印象となる

ワンポイント

暮らしの中での「色の働き」に敏感になろう！

暮らしの中には、数多くの「色の働き」を見ることができます。たとえば、動物の求愛活動の際の色によるアピール、外敵から身を守るため周囲の環境に色を同化させる保護色、自分の身を守るために目立つ色や模様で相手に警戒させる威嚇色、など。人間が生きる社会では、路線図などの色による区別、色の同化を活用した見た目の演出、店員のユニフォームや住宅地での統一感、国旗やコーポレートカラーなどの象徴性など。日々の生活での「色の働き」に敏感になることは、色彩感覚を磨いていくひとつの手段にもなるはずです。

アピール

保護色

威嚇色

区別

同化

x

第7章 色の使い方

x

第7章 色の使い方

この章で学んだ内容を一問一答形式の問題で確認しましょう。付属の赤シートを紙面に重ね、隠れた文字（赤字部分）を答えていってください。赤字部分は試験に頻出の重要単語です。試験直前もこの一問一答でしっかり最終チェックをしていきましょう！

重要度：★＞無印

□□ 1 ★　ファッション全体の基調色で、配色の基本となる色をベースカラーと呼ぶ。
(§1参照)

□□ 2 ★　コーディネート全体の演出効果を上げ、変化を生む強調色をアクセントカラーと呼ぶ。
(§1参照)

□□ 3 ★　トップとボトムの境界部分に使用し、全体を引き締めたり、やわらげたりする方法をセパレーションという。
(§1参照)

□□ 4 ★　プリントやボーダー柄などの素材のパターンとしてよく使われる配色は、多色配色である。
(§1参照)

□□ 5 ★　同一色相では、トーンを段階的に変化させたグラデーション配色がよく使われている。
(§1参照)

□□ 6 ★　対照トーン配色では、明度差を生かしてトップに高明度のトーンを使うと、軽重感のバランスがとれ、安定感が増す。
(§1参照)

□□ 7　同一色相の対照トーン配色は、まとまりがありながら、メリハリをつけることができる。
(§1参照)

□□ 8　インテリア配色の方向性には、統一の調和と変化の調和がある。
(§2参照)

□□ 9 ★　統一の調和は、色相に共通性のある配色（同系色相）によってまとまりが感じられ、変化の調和は、色相に対照性のある配色（対照系色相）によって表現できる。
(§2参照)

□□ 10 ★　部屋の奥の壁に青などの後退色を使用すると奥行きが感じられる。
(§3参照)

□□ 11　高明度の色を組み合わせた配色の部屋は「広々とした」印象、低明度の色を組み合わせた配色の部屋は「引き締まった」印象になる。（§3参照）

□□ 12 ★　明度を天井→壁→床の順に低くしていくと安定感が感じられ、逆に高くしていくと圧迫感のある、不安定な印象となる。　　　　（§3参照）

□□ 13 ★　病院の手術室の壁がうすい緑色なのは、血液の赤に対しての補色残像を見えにくくするための心理効果を活用している。

（第5章§1・第7章§3応用）

□□ 14 ★　タイルやレンガの色が目地の色に近づいて見える現象を色の同化という。　　　　（第5章§2応用、第7章§3）

□□ 15 ★　小さな壁紙のサンプルを元に選んだ色を広い壁全体に使用すると、より明るくあざやかに感じられる。これを色の面積効果という。

（第5章§3・第7章§3応用）

□□ 16 ★　中・高彩度の青系の色に無彩色を組み合わせると、モダンなイメージとなる。　　　　（§3参照）

□□ 17 ★　クリアな配色では、低・中彩度の明清色の寒色に白を組み合わせるとさらにそのイメージが強くなる。　　　　（§3参照）

□□ 18 ★　高彩度の暖色に、色相に対照性のある高彩度色や黒を組み合わせると、ダイナミックなイメージになる。　　　　（§3参照）

□□ 19 ★　色相や彩度の対比を感じる配色は、カジュアルなイメージとなる。

（§3参照）

□□ 20 ★　ナチュラルな配色の中でも黄緑～青緑系の明清色を使うと、フレッシュさが感じられる。　　　　（§3参照）

□□ 21 ★　シックな配色では、青系の色を使うと都会的なイメージになり、茶系の色を使うとクラシックなイメージとなる。　　　　（§3参照）

□□ 22 ★　明清色の紫系と低彩度で中明度の紫系の色を組み合わせると、エレガントなイメージになる。　　　　（§3参照）

□□ 23 ★　低・中彩度の暖色系、とくにピンクを組み合わせると、ロマンチックな配色となる。　　　　（§3参照）

練習問題

本章で学んだ知識が、本試験でどのように出題されるのかをチェックしましょう。
「解く」よりも、まずは問題に「慣れる」を意識して！

□□ 問題（1）

次の **A** ～ **B** の記述について、もっとも適切なものを、それぞれの
①②③④からひとつ選びなさい。

A ① マテリアルとはウェアのデザインやシルエットのことである。

② ファッションにおけるカラーコーディネートでは、色彩の組み合わせだけを考えればよい。

③ 洋服の組み合わせを中心に、靴、バッグ、アクセサリーなどを含むトータルコーディネートのことをスタイリングという。

④ デザインが美しければ、スタイリングやマテリアルはあまり必要ない。

B ① ファッションにおける色彩では、色彩の持つイメージが必ず優先される。

② クールな印象の素材を使用しても、暖色系の色であれば暖かいイメージを与えることができる。

③ 素材による陰影があっても、照明をうまく使うことで色は均一に見せることができる。

④ スタイリングを遠くから見ると、同化や混色が起こるということを考慮する必要がある。

次の A ～ G の空欄にあてはまる、もっとも適切なものを、それぞれの①②③④からひとつ選びなさい。

インテリアのカラーコーディネーションにおいて、大面積を占める壁、天井などには暖色系の A の色などが多用されている。床は同じく暖色系で B の色を用いることが多い。またドアや家具などの移動がしにくいものの色彩は、床・壁・天井とのコーディネーションが重要となる。クッションなどの面積の小さなものには C を使うと全体を引き締めることができる。配色調和の方向としては「統一の調和」と「変化の調和」がある。それぞれを表現するには、色相と D を考える必要がある。「統一の調和」は E 色相、「変化の調和」は F 色相によって表現できるが、 D を使って表現することも可能である。 G の配色は、色相による統一感と明度や彩度の差による変化もあるイメージを演出できる。

A ① 低明度・低彩度　　　　② 高明度・高彩度
　　③ 高明度・低彩度　　　　④ 低明度・高彩度

B ① 明度高め　② 彩度高め　　③ 無彩色　　④ 明度低め

C ① 高彩度色　② 高明度色　　③ 低明度色　④ 中性色

D ① 明度　　　　② トーン　　　③ ヒュー　　④ サチュレーション

E ① 対照系　　② 24　　　　③ 同系　　　④ 同一

F ① 中差　　　② グラデーション　③ 類似系　　④ 対照系

G ① セパレーション　　　　　② 対照系色相・対照系トーン
　　③ 同系色相・対照系トーン　④ 多色

解答と解説

問題（1）　**A**－③　**B**－④

ファッションの色彩についての問題です。§1の内容であるファッション全般のカラーコーディネートについて理解しておきましょう。

A　①マテリアルとは、素材の色、柄、材質、加工のことです。②色の組み合わせだけでなく、コーディネート全体で色を大きく捉えて判断する必要があります。④ファッションにおいては、マテリアル、デザイン、スタイリングの3つの要素を総合的に捉える必要があります。

B　①ファッションにおいては、色彩イメージよりも、素材やデザインのイメージが優先される場合もあります。②暖色系の色を使用しても、素材の印象により暖色のイメージが薄れることもあります。③必ずしも、照明の加減で色を均一に見せることができるとは限りません。

問題（2）　**A**－③　**B**－④　**C**－①　**D**－②
　　　　　　E－③　**F**－④　**G**－③

インテリアのカラーコーディネーションについての問題です。§2ではとくに、「統一の調和」と「変化の調和」について正しく理解しておきましょう。

A　大面積を占める壁、天井には、暖色系の高明度・低彩度色やオフホワイトがよく用いられます。

B　床には、暖色系で壁や天井の色に比べて明度の低い色が広く一般的に用いられます。

C　クッションなど面積の小さなもの（小さなエレメント）は、高彩度色にしてアクセントカラーにするのがおすすめです。

D　配色調和は色相とトーンで考えていきますが、トーンについては、明度と彩度を調節していくことで、さまざまなイメージを演出していくことができます。

E.F　「統一の調和」は同系色相、「変化の調和」は対照系色相で表現できます。

G　設問中の「色相による統一感」から同系色相、「明度や彩度の差による変化」から対照系トーンであることがわかります。

> ファッションやインテリアでは、基本の配色ルールをもとに、色の見え方や素材など総合的に判断する必要があります

色彩検定®3級 予想模擬試験

● 使い方

問題は次ページからはじまります。本番と同じように時間を計り、本試験に臨むのと同じ意識で問題を解いていきましょう。

問題ⒶⒷの解答欄は175ページにあります（共通）。解答の際は本書から切り離すなどしてお使いください。

なお、解答欄はダウンロードも可能です。

以下のURLよりご活用ください。

URL：https://www.kadokawa.co.jp/product/322201000828/

※本サービスは予告なく変更または終了することがあります。あらかじめご了承ください

● 試験時間

各回60分

● 解答＆解説

問題Ⓐ：177〜183ページ
問題Ⓑ：184〜191ページ

これまでの学習の定着度をチェックするのが問題Ⓐです。間違えた問題はテキストに戻って内容を再チェックし、全問正解になるまで繰り返し解きましょう。その上で試験直前期に問題Ⓑにトライしてください。間違えた内容はテキストで振り返り、本番までに知識を確実なものにしていきます。

問題（1）

次の A ～ J の記述について、最も適切なものを、それぞれの①②③④からひとつ選びなさい。

光は電磁波の一種で、ある方法で見ることができる。その光を A といい、長さの単位である B を使って数字で表し、その可視範囲は C である。その可視範囲を D すると、鮮やかな光の帯であるスペクトルができ、その色の順番は長波長側から E となる。長波長の外側には F があるが、人の眼で見ることはできない。物体に光が当たると、ある一部の波長に反射か透過という現象が起こる。そのほかの波長は G され、眼で見ることはできない。図1のように光を通さない物体の特性をグラフ化したものを H 曲線といい、おおよそその物体の色がわかる。眼に入ってきた光は網膜に像を結ぶが、網膜の中にある視細胞である I 細胞は色を識別し、 J 細胞は明暗を識別して神経信号に変換する。

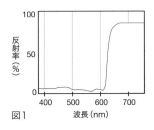

図1

A ① 太陽光　　　② 可視光　　　③ 反射光　　　④ 光線

B ① mm　　　② km　　　③ lx　　　④ nm

C ① 380～780nm　② 500～600nm　③ 40～100nm　④ 400～700nm

D ① 撮影　　　② 分断　　　③ 透視　　　④ 分光

E ① 青紫→藍→青→緑→黄→橙→赤　　② 藍→青紫→青→黄→緑→橙→赤
　③ 赤→橙→黄→緑→青→藍→青紫　　④ 黄→緑→青→藍→青紫→赤→橙

F ① マイクロ波　② X線　　　③ 赤外線　　　④ 紫外線

G ① 散乱　　　② 回折　　　③ 干渉　　　④ 吸収

H ① 分光反射率　② 白色光反射　③ 波長反射率　④ 分光分布

I ① 強膜　　　② 錐体　　　③ アマクリン　④ 水平

J ① 杆体　　　② 神経節　　　③ 双極　　　④ 黄斑

問題（2）

次の❹〜❻の記述について、最も適切なものを、それぞれの①②③④からひとつ選びなさい。

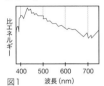 図1 波長(nm)
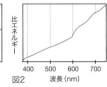 図2 波長(nm)
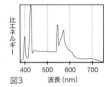 図3 波長(nm)
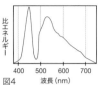 図4 波長(nm)

Ⓐ 図1〜図4のグラフの照明光について

① 図1は少ないエネルギーでかなりの明るさが得られる。
② 図2は蛍光ランプの昼光色である。
③ 図3の下で物体を見ると自然な色に見える。
④ 図4は白色LEDである。

Ⓑ 図1と図3のグラフの照明光を比較すると、

① 図1は全体的に少し青みがかって見える。
② 図1は人工光、図3は自然光である。
③ 図1は可視範囲の全波長成分が、ほぼ均等である。
④ 図3は全体的に黄みから赤みがかって見える。

Ⓒ 図2と図4のグラフの照明光を比較すると、

① 図2、図4ともに人工光である。
② 図2は鮮やかに見えるためスーパーマーケットの照明に使用されている。
③ 図4は短波長の成分が多いので青白く見える。
④ 図2は蛍光灯の電球色、図4は白色LEDである。

Ⓓ 混色について

① 減法混色の種類として回転混色がある。
② 加法混色にはもとになるRGBという色があり、これを色料の三原色という。
③ 一般的なカラー印刷では減法混色と併置加法混色が併用されている。
④ 併置加法混色の原理は、織物の染色に使われている。

Ⓔ 加法混色の2色光を重ねたときイエローになる色の組み合わせ

Ⓕ 減法混色によって黒に近い色に見える色の組み合わせ

145

問題（３）

次の⒜～❻の記述について、もっとも適切なものを、それぞれの①②③④からひとつ選びなさい。

⒜ 下の色《図A》と色相が同じ色

《図A》

❸ 明度差が最も大きい色の組み合わせ

⒞ 彩度差が最も大きい色の組み合わせ

⒟ 下の色《図D》に最も明度が近い色

《図D》

⒠ 下のうち中間色どうしの組み合わせ

❻ 下の色は、

① 明清色である。
② 中間色である。
③ 中性色である。
④ 暗清色である。

146

問題（4）

次の A ～ J の空欄にあてはまる最も適切なものを、それぞれの①②③④から
ひとつ選びなさい。

　PCCSは色彩調和を主な目的とした表色系で、配色を考えるのに適している。色相
のことを A といい、 B 色相でつくられている。心理四原色である C をも
とにして、自然に色相が変化するように色を配置していくと色相環ができあがる。
色相には1から24の番号がつけられており、10は D 、24は E となる。さらに
もうひとつの属性として、明度と彩度をまとめたトーンという概念がある。トーン
は同じようなイメージや印象を持ち、有彩色では F トーン、無彩色では5種類に
分類されている。その中で高明度・低彩度の色である G トーンは、 H という
イメージがあり、色相が違っていてもそのイメージは同じである。トーン記号で色
を表す場合、 I と色相番号を連記して表す。たとえば図1のような濃い黄色は
J と表示する。

A ① サチュレーション　② ハレーション　　③ ヒュー　　　　④ ライトネス

B ① 10　　　　　　　② 15　　　　　　　③ 24　　　　　　④ 32

C ① 赤・黄・緑・紫　　　　　　　　②赤・黄・緑・青
　③ 橙・黄緑・青・青紫　　　　　　④黄・緑・青・紫

D ① 黄緑　　　　　　② 黄色　　　　　　③ 緑　　　　　　④ 青みの緑

E ① 紫みの赤　　　　② 青紫　　　　　　③ 赤みの紫　　　④ 赤紫

F ① 10　　　　　　　② 11　　　　　　　③ 12　　　　　　④ 24

G ① v　　　　　　　② p　　　　　　　③ g　　　　　　④ lt

H ① 明るい・健康的な　　　　　　　② おとなしい・渋い
　③ やわらかい・穏やかな　　　　　④ 軽い・あっさりした

I ① 明度・彩度　　　② トーン記号　　　③ トーンの略記号　④ RGB

J ① 8：Y　　　　　② dk18
　③ 5：Y-6.0-8s　　④ dp8

図1

問題（5）

　PCCSのトーンに関する、❶〜❻の記述について、最も適切なものを、それぞれの①②③④からひとつ選びなさい。

❶ ライトトーンの色

❷ グレイッシュトーンの色

❸ 下の色のうち、トーン区分図でブライトトーンから明度・彩度ともに最も離れた
　領域のトーンの色

❹ トーン区分図で明度の領域が対照的な色の組み合わせ

❺ 下の色《図E》とトーンが同じ色

《図E》

❻ 「濃い」「深い」「伝統的な」というイメージのトーンの色

問題（6）

次の🅐〜🅕の記述について、最も適切なものを、それぞれの①②③④からひとつ選びなさい。

🅐 下の色の効果として正しいもの

① 地味な印象である。
② 明るい、派手な色である。
③ 膨張色である。
④ 中性色である。

🅑 下の同じ大きさの円は、左より右のほうが、

① さわやかで澄んだ印象である。
② 近くにあるように見える。
③ 鎮静感がある。
④ 色の象徴性が強い。

🅒 一般的に「暖かい」「楽しい」などのイメージを持つ色

① 　② 　③ 　④

🅓 最も重い印象のある色

① 　② 　③ 　④

🅔 下の色を大きく見せるのに、最も適した方法

① トーンはそのままで色相を2：Rにする。
② ペールトーンにする。
③ グレイッシュトーンにする。
④ 同明度の無彩色にする。

🅕 コーポレートカラーを使ったイメージ戦略として、

① 赤は派手な色のイメージから顧客に興奮感を与える。
② 他社との違いを示すためだけのものなので色は関係ない。
③ 青は活動的な印象を与える。
④ 緑は環境に配慮した企業姿勢をアピールできる。

問題（7）

次の A ～ J の空欄にあてはまる最も適切なものを、それぞれの①②③④から
ひとつ選びなさい。

2色以上の色を同時に見たときに、お互いに色の影響を受ける現象を A という。
図1のように同じ色でも明度が高い色に囲まれるとより B 、明度が低い色に囲
まれるとより C 見える現象を D という。また図2のように彩度の低い色に囲
まれることで対象の色がより鮮やかに見えたり、彩度の高い色ではくすんで見える
現象を E という。これが補色どうしならば F となり、彩度の高い色の組み合
わせではその境界がギラギラして G という現象が起こる。また図3のようにあ
る色の上に別の色を重ねると重ねた色に近づいて見える現象を H といい、赤い
ネットに入ったミカンや青緑のネットに入ったオクラなどにも活用されている。そ
のほかにも面積が大きくなるほど、 I 見える現象である J という視覚効果
がある。

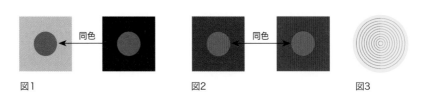

図1　　　　　　　　　　　図2　　　　　　　　　　　図3

A ① 継時対比　　　② 色の明暗　　　③ 同時対比　　　④ 色陰現象

B ① 明るく　　　　② 鮮やかに　　　③ 小さく　　　　④ 暗く

C ① 明るく　　　　② 鮮やかに　　　③ 小さく　　　　④ 暗く

D ① 色相対比　　　② 明度対比　　　③ 彩度対比　　　④ 補色対比

E ① 色相対比　　　② 明度対比　　　③ 彩度対比　　　④ 補色対比

F ① 色相対比　　　② 明度対比　　　③ 彩度対比　　　④ 補色対比

G ① 縁辺対比　　　② 混色　　　　　③ ハレーション　④ 色陰現象

H ① 色相の同化　　② 補色残像　　　③ 色の錯視　　　④ 色の変色

I ① 暗く鮮やかに　② 無彩色に近く　③ 明るく鮮やかに　④ 補色に近く

J ① 縁辺対比　　　② 色陰現象　　　③ 補色残像　　　④ 面積効果

問題（8）

次の A ～ J の空欄にあてはまる最も適切なものを、それぞれの①②③④から
ひとつ選びなさい。

配色の基本的な考え方として A があり、意識して考えるとイメージをつくりや
すい。色相を手がかりに配色を考えるとき、 B がどれくらいなのかで A を表
すことができる。まとまりのある配色は B を小さくし C をつけるとよい。こ
の配色を図1の色を使ってつくるなら D の色を選ぶとよい。色相が持つ E イ
メージを強調することができる。動きのある配色にしたいときには B を大きく
し、 F を持たせることでメリハリのある配色ができる。またトーンを手がかりに
配色を考えるとき、選んだトーンに G を持たせると、共通するイ
メージがそのまま反映されたまとまりのある配色ができる。この配
色を図1の色を使ってつくるなら、 H の色を選ぶとトーンそのま
まの I イメージが反映される。また図1に J を組み合わせる
と対照トーン配色になる。

図1

A ① 統一と変化　② 色相と彩度　③ 心理四原色　④ 図と地

B ① 対比　② 明度差　③ 色相差　④ ＲＧＢ

C ① 高低　② 共通性　③ バランス　④ 濃淡

D

E ① 強い　② 穏やかな　③ 冷たい　④ 暖かい

F ① 共通性　② 象徴性　③ 対照性　④ 連続性

G ① 共通性　② 象徴性　③ 対照性　④ 連続性

H

I ① 重い　② 澄んだ　③ かわいい　④ 派手な

J ① 高明度色　② 低明度色　③ 低彩度色　④ 高彩度色

問題（9）

次の**Ⓐ**～**Ⓕ**の記述について、最も適切なものを、それぞれの①②③④からひとつ選びなさい。

Ⓐ 対照色相配色

Ⓑ 同一トーン配色

Ⓒ 同一色相の対照トーン配色は、

　　① コントラストがしっかりと感じられる変化の大きい配色。
　　② 最もまとまりが感じられる配色。
　　③ まとまりがありながら変化もある配色。
　　④ 変化とまとまりのバランスのとれた配色。

Ⓓ《図D》の上に乗せるとアクセントとなる色

《図D》

Ⓔ 明度のグラデーション

Ⓕ《図F》の間に入れると引き締める効果があるセパレーションとなる色

《図F》

問題（10）

次の🅐～🅕の記述について、最も適切なものを、それぞれの①②③④からひとつ選びなさい。

🅐 ナチュラルなイメージで配色するときに使う色

① 自然の中にある色を使用する。
② 色相や彩度の対比が感じられる色を組み合わせる。
③ 低・中彩度の明清色の寒色を組み合わせる。
④ グレイッシュトーンの色に低・中明度の無彩色を使用する。

🅑 ナチュラルなイメージの配色

① 　②

③ 　④

🅒 ① 1：pR～8：Yの中での配色は暖かく感じられる。
② 低明度の色を組み合わせた配色は軽く感じられる。
③ 暖色系の低・中彩度色を組み合わせると暖かく感じられる。
④ 高明度色を組み合わせた配色は軽く硬いイメージになる。

🅓 下の2色と組み合わせるとやわらかいイメージになる配色

　① 　② 　③ 　④

🅔 下の2色と組み合わせるとクリアなイメージになる配色

　① 　② 　③ 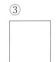　④

🅕 下の2色と組み合わせるとロマンチックなイメージになる配色

　① 　② 　③ 　④

問題（11）

次の🅐～🅕の記述について、最も適切なものを、それぞれの①②③④からひとつ選びなさい。

🅐 ファッションカラーコーディネートにおいて
① マテリアルとはトータルコーディネートのことである。
② ブルーのモヘアのニットは色のイメージが優先する。
③ 素材によって陰影が出て見えることがある。
④ 色彩だけの組み合わせを考えればきれいにまとまる。

🅑 基本的なファッションカラーコーディネートは、
① ベースカラーは配色の基本となる色である。
② アクセントカラーは1色だけを使う。
③ ベースカラーとアソートカラーの面積の割合は同じである。
④ アクセントカラーは無彩色と金、銀を使用する。

🅒 トップとボトムの関係について
① トップとボトムは別々に考えるとよい。
② 面積の配分を変えるとアクセントカラーが明確になる。
③ トップの襟元を無彩色で配色するとおしゃれである。
④ 境目であるウエストにベルトを使うと引き締まる。

🅓 色相中心のカラーコーディネートでは、
① 対照色相のvトーンでの組み合わせは穏やかな印象になる。
② 多色配色はトーンをそろえるとまとまった感じになる。
③ 同一色相では素材感の違いはあまり効果がない。
④ 類似色相は変化の大きい配色である。

🅔 トーン中心のカラーコーディネートでは、
① 類似トーンでは明度・彩度の差でカジュアルな印象になる。
② 対照トーンはまとまりの強い配色である。
③ 同一トーンはトーンの印象がストレートに伝わる。
④ トップを低明度、ボトムを高明度にすると安定感が出る。

🅕 色相とトーンの組み合わせのカラーコーディネートでは、
① 同一色相・対照トーンはまとまりと変化が出る。
② 色相かトーンかどちらかでまとめたほうがよい。
③ 対照色相はトーンで変化をつけるとまとまらない。
④ 同一トーンでも対照色相ならば派手な印象になる。

問題（12）

次の❶、❷に示したイラストのコーディネートに関する記述のうち、最も適切なものを、それぞれの①②③④からひとつ選びなさい。

❶

① 対照色相配色である。
② 多色配色である。
③ 類似トーン配色である。
④ 補色色相配色である。

❷

① 対照色相配色である。
② 同一色相の対照トーン配色である。
③ 対照色相の同一トーン配色である。
④ 補色色相配色である。

問題（13）

次の**A**、**B**に示したイラストのコーディネートに関する記述のうち、最も適切なものを、それぞれの①②③④からひとつ選びなさい。

A

① トップがアクセントカラーである。
② 対照トーン配色である。
③ 類似色相配色である。
④ トップの裾がセパレーションである。

B

① 同一色相配色である。
② 多色配色である。
③ 類似色相配色である。
④ 対照トーン配色である。

問題（14）

次の**Ⓐ**〜**Ⓕ**の記述について、最も適切なものを、それぞれの①②③④からひとつ選びなさい。

Ⓐ インテリアデザインを行うには、
① 環境・建築・人的要因が必要である。
② 空間系のエレメントにはソファが含まれる。
③ 形態・色・設備はデザインの3要素である。
④ イメージする色を一番はじめに決定する。

Ⓑ 下のイラストの配色は、

① 同系色相・同系トーンである。
② 対照系色相・対照系トーンである。
③ 対照系色相・同系トーンである。
④ 同系色相・対照系トーンである。

Ⓒ 床に多く使われる色

① 　② 　③ 　④

Ⓓ インテリアのカラーコーディネーションでは、
① 最終段階において形態、素材などを考慮して決定する。
② 小さいエレメントは低彩度色でアクセントカラーにする。
③ 同系色相・同系トーンは変化を感じさせる配色である。
④ 方向性として「統一の調和」と「配色の調和」がある。

Ⓔ インテリアの色の心理的効果として
① 暖色感を出すためには壁面に彩度の高い赤を使用する。
② 部屋が狭い場合は天井に収縮色を使用するとよい。
③ 部屋の奥行きは色を使用しても変化しない。
④ 明度を天井、壁、床の順に低くしていくと安定感が出る。

Ⓕ インテリアの色の視覚効果として
① ドアの色は壁や床の色に影響されることはない。
② タイルやレンガの色が同化して目地の色に近づく。
③ 色の見え方は変化するが色の選択には影響はない。
④ 壁紙を決めるときには5cm角のサンプルで充分である。

問題（15）

次の**Ⓐ**～**Ⓕ**の色について最も適切なJISの物体色の慣用色名を、それぞれ①②③④の
中からひとつ選びなさい。

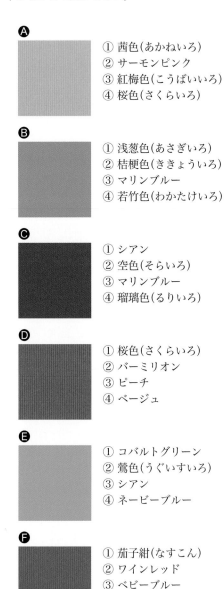

Ⓐ

① 茜色(あかねいろ)
② サーモンピンク
③ 紅梅色(こうばいいろ)
④ 桜色(さくらいろ)

Ⓑ

① 浅葱色(あさぎいろ)
② 桔梗色(ききょういろ)
③ マリンブルー
④ 若竹色(わかたけいろ)

Ⓒ

① シアン
② 空色(そらいろ)
③ マリンブルー
④ 瑠璃色(るりいろ)

Ⓓ

① 桜色(さくらいろ)
② バーミリオン
③ ピーチ
④ ベージュ

Ⓔ

① コバルトグリーン
② 鶯色(うぐいすいろ)
③ シアン
④ ネービーブルー

Ⓕ

① 茄子紺(なすこん)
② ワインレッド
③ ベビーブルー
④ モーブ

模擬試験問題 Ⓑ

問題（1）

次の A ～ J の記述について、最も適切なものを、それぞれの①②③④からひとつ選びなさい。

　人間が色を見るためには A の三つの要素が必要である。その中の光源は電磁波の一種で、波の山の高さである B と、波の山から山までの長さである波長で表すことができる。人間の眼に感じられる可視光は、さまざまな波長の光で構成された C で、その中でも太陽光は波長がバランスよく集まった無色透明の D になり、プリズムに通すと異なる色の E に分光され光の帯である F を見ることができる。光の色の性質は、それぞれの波長の強さをグラフ化した G で確認できる。物体に当たった光は一定の波長の色だけが H か透過し、そのほかの色は吸収される。角膜を通った光は I で屈折し、網膜に像を結ぶ。網膜には J 種類の視細胞が存在し、色や明暗を識別する働きを持つ。

A ① 光源・物体・触覚　　　　　　② 光源・物体・視覚
　 ③ 光源・物体・照明　　　　　　④ 光源・プリズム・視覚

B ① 干渉　　　　② 振幅　　　　③ 波長　　　　④ 可視範囲

C ① 複合光　　　② 合成光　　　③ 人工光　　　④ 太陽光

D ① 透明光　　　② 白色光　　　③ 透過光　　　④ 清色光

E ① 単独光　　　② 孤立光　　　③ 単色光　　　④ 色相光

F ① グラデーション　② セパレーション　③ レインボーライン　④ スペクトル

G ① 分光分布　　② 分光反射率　③ 単光分布　　④ 波長分布

H ① 散乱　　　　② 回折　　　　③ 反射　　　　④ 屈折

I ① 虹彩　　　　② 強膜　　　　③ 水晶体　　　④ 毛様体

J ① 3　　　　　② 2　　　　　③ 5　　　　　④ 12

問題（２）

次の❹〜❻の記述について、最も適切なものを、それぞれの①②③④からひとつ選びなさい。

❹ 図1から図4の分光分布の照明光について
　① 図1は赤みの成分がほかの成分より少ないため青みがかって見える。
　② 図2は短波長の光と、その光が受けた物質が発する長波長から中波長の光を含む。
　③ 図3では中波長の成分が多いため緑がかって見える。
　④ 図4ではRGBの波長の成分が多いため色が自然に見える。

❻ 図1と図3のグラフの照明光を比較すると
　① 図1は自然な色に見えるため、スーパーマーケットの照明に使われる。
　② 図3は暖かい色みに見えるので、オフィスで多用されている。
　③ 図3は少ないエネルギーで明るく効率的である。
　④ 図1は自然光で、図3は人工光である。

❸ 図2と図4のグラフの照明光を比較すると
　① 図2も図4も黄みから赤みがかって見える。
　② 図2も図4も蛍光ランプのグラフである。
　③ 図2は白色LEDである。
　④ 図4は図2に比べると、全体的に黄みがかって見える。

❶ 混色について
　① 混色は大きく併置加法混色と減法混色の2つに分かれる。
　② 加法混色によって無彩色がつくれる2つの色を補色という。
　③ カラーテレビの発色原理は、RGBの小さな色点で再現する継時加法混色である。
　④ 減法混色では光がフィルターを透過するときに、特定の光が屈折して元の色より暗い色になる。

❺ 減法混色の三原色の中の2色

❻ 加法混色でマゼンタになる色の組み合わせ

問題（3）

次の❹〜❺の記述について、最も適切なものを、それぞれの①②③④からひとつ選びなさい。

❹ 下の色《図A》と色相が同じ色

《図A》

❺ 下の色の中で、最も彩度が高い色

❻ 下の色の組み合わせの中で色相環で補色関係の色の組み合わせ

❼ 下の色《図D》よりも明度が低い色

《図D》

❽ 下の色の組み合わせの中で、純色と低彩度色の組み合わせ

❾ 下の色《図F》は、

《図F》

① 色相が赤紫で暗清色である。
② 色相が赤紫で中間色である。
③ 色相が赤で暗清色である。
④ 色相が赤で中間色である。

問題（4）

次の A ～ J の空欄にあてはまる、最も適切なものを、それぞれの①②③④から
ひとつ選びなさい。

PCCSのトーンの区分図は A によって、「明るい」「暗い」といった同じイメージ
の色を表すことができる。有彩色は B トーン、無彩色は5種類に分類される。図
1のトーンの区分図において、無彩色は C 、暗清色のトーンは D 、中間色の
トーンは E 、明清色の中で最も明度の高いトーンは F トーンである。最も彩
度が高いトーンを純色といい「ア」の位置に配置され、その名称は G トーンとい
う。トーンを使って色を表示する場合には、 H と色相番号を連記する。たとえば
「d 12」という記号は、 I 領域の J であることがわかる。

図1

A ① 明度・彩度　　② 彩度・色相　　③ 明度・色相　　④ スペクトル

B ① 5　　　　　　② 10　　　　　　③ 12　　　　　　④ 17

C ① ⑦①①⑨　　② ①⑦⑦⑦　　③ ⑨⑨⑦⑦⑨　　④ ⑦

D ① ⑨⑦⑦　　　② ⑦⑦⑦⑦　　③ ①①⑦　　　　④ ⑨⑨⑦

E ① ⑦⑦⑦　　　② ⑦⑦⑦⑦　　③ ⑨⑨⑨　　　　④ ⑦⑦⑦⑦

F ① ブライト　　② ディープ　　③ ホワイト　　④ ペール

G ① ストロング　② ビビッド　　③ グレイッシュ　④ ソフト

H ① トーンの略記号　② 色の三属性　③ トーン記号　④ CMY

I ① 高明度・低彩度　② 低明度・高彩度　③ 中明度・中彩度　④ 中明度・低彩度

J ① 黄緑　　　　　② 緑　　　　　　③ 青みの緑　　　④ 青緑

問題（5）

PCCSのトーンに関する、🅐〜🅕の記述について、最も適切なものを、それぞれの①②③④からひとつ選びなさい。

🅐 ソフトトーンの色

🅑 明清色のトーンの色

🅒 下の色のうち、トーン区分図でペールトーンから明度・彩度ともに最も離れた領域のトーンの色

🅓 トーン区分図で彩度の領域が対照的な色の組み合わせ

🅔 下の色《図E》とトーンが同じ色

《図E》

🅕 「澄んだ」「浅い」「楽しい」というイメージのトーンの色

問題（6）

次の**Ⓐ**〜**Ⓕ**の記述について、最も適切なものを、それぞれの①②③④からひとつ選び
なさい。

Ⓐ 下の色の効果として正しいもの

① 太陽、血、リンゴなどのイメージがある。
② ペールトーンにすると収縮色になる。
③ 暖色である。
④ コーポレートカラーとして第1位の人気の色である。

Ⓑ 興奮色どうしの色の組み合わせ

① ② ③ ④

Ⓒ 一般的に「やわらかい」「甘い」などのイメージを持つ色

① ② ③ ④

Ⓓ 最も地味な色

① ② ③ ④

Ⓔ 下の色を軽く見せるのに、最も適した方法

① ビビッドトーンにする。
② 暖色にする。
③ 同明度の無彩色にする。
④ 高明度・低彩度にする。

Ⓕ 色の象徴性について最も適切なもの

① 彩度と色相とが影響している。
② 信号には色の寒暖感のかかわりが強い。
③ 国旗には象徴性よりもその国で好まれる色が使われている。
④ トイレの表示などは色の象徴性の一例である。

次の A ～ J の空欄にあてはまる、最も適切なものを、それぞれの①②③④から
ひとつ選びなさい。

中明度のグレイを図として、高明度のグレイの背景の上に置くとより暗く、低明度
のグレイの背景の上に置くとより明るく見える。この現象を A という。明るいグ
レイにそれよりもう少し暗いグレイを隣接させたとき、その境界となる部分には図
1のように A のような現象が起こる。これを B といい、暗いグレイに接する
部分はより C 、明るいグレイに接する部分はより D 見える。これは図形の境
界の部分で起こるもので、色相、明度、彩度の各対比でも見られる。図2のように色
みのないところに色みが見える現象を E という。図3は E の一種で制作者
の名前にちなみ F と呼ばれる。右回りにまわすと色相環の G 、左回りにまわ
すと H の順番に色が見える。同じ色でもさまざまな要因で印象が変化すること
があり、一般的に面積が大きくなるほどより I に見える。これを J という。

図1　　　　　　　　　　　　　　　図2　　　　　　図3

A ① 色陰現象　　　② 明度対比　　　③ 明度の同化　　　④ 混色

B ① 縁辺対比　　　② 補色残像　　　③ ハレーション　　　④ グラデーション

C ① 鮮やかに　　　② 暗く　　　③ 地味に　　　④ 明るく

D ① 鮮やかに　　　② 暗く　　　③ 地味に　　　④ 明るく

E ① 干渉　　　② 明度対比　　　③ 主観色　　　④ 嗜好色

F ① ベンハムトップ　② PCCS　　　③ ニュートンこま　④ マテリアル

G ① 時計まわり　　　② 中心軸と平行　　　③ 反時計まわり　　　④ 心理四原色

H ① 時計まわり　　　② 中心軸と平行　　　③ 反時計まわり　　　④ 心理四原色

I ① 高明度・低彩度　② 低明度・低彩度　③ 低明度・高彩度　④ 高明度・高彩度

J ① 色の対比　　　② 補色残像　　　③ 色の同化　　　④ 色の面積効果

問題（8）

次の A ～ J の記述について、最も適切なものを、それぞれの①②③④からひとつ選びなさい。

配色を考えるときのルールとして、色相とトーンを手がかりにするとイメージしやすくなる。色相を手がかりにする場合、PCCSの A においてどれだけの色相差があるのかで配色のイメージを変えることができる。たとえば図1の色と B を組み合わせると、色相に共通性のある C 配色、 D の色と組み合わせると対照性のある E 配色となる。もうひとつの手がかりであるトーンを使った配色の中でも、 F 配色である図2は最も G が感じられる配色で、ターゲットを絞ったカラー戦略としてもよく活用されている。図2の配色は H イメージの I 配色であるが、案内板としては文字が読みにくいため、図3のように J で引き締めた。

図1　　　　　　　　図2　　　　　　　　　　図3

A ① トーンの区分図　② 明度スケール　③ 色相環　　④ ヒュー

B ①　　　　　②　　　　　③　　　　　④

C ① 同一色相　② 対照トーン　③ 中差色相　④ 補色色相

D ①　②　③　④

E ① 類似トーン　② 中差色相　③ 対照色相　④ 対照トーン

F ① 同一トーン　② 隣接色相　③ 対照色相　④ 対照トーン

G ①変化　　　② 彩度　　　③ 対照性　　　④ トーンの持つイメージ

H ① 派手な　　② 落ち着いた　③ 陽気な　　④ 円熟した

I ① 同一色相の対照トーン　　　　② 補色色相の類似トーン
　③ 類似色相の同一トーン　　　　④ 対照色相の対照トーン

J ① 軽重感　　② 面積効果　　③ アソートカラー　④ コントラスト

問題（9）

次の❹～❺の記述について、最も適切なものを、それぞれの①②③④からひとつ選びなさい。

❹ 補色色相配色

❺ 明度の対照トーン配色

❻ 対照色相の類似トーン配色は、
　① 変化とまとまりのバランスがとれる。
　② まとまりが強く感じられる配色である。
　③ 低彩度と高彩度の組み合わせではトーンのコントラストが強い。
　④ 変化の大きいコントラスト感のある配色である。

❼ 《図D》の上に乗せるとアクセントとなる色

《図D》

❽ 色相のグラデーション

❾ 《図F》の2色の間に入れるとセパレーションとなる色

《図F》

問題（１０）

次の❶～❻の記述について、最も適切なものを、それぞれの①②③④からひとつ選びなさい。

❶ エレガントなイメージで配色するときに使う色
　① 高彩度の暖色に、黒などの組み合わせでコントラストを強くする。
　② 無彩色に中・高彩度の青系の色を組み合わせる。
　③ 明清色の紫系の色に、中明度・低彩度の紫系の色を組み合わせる。
　④ グレイッシュトーンの色に低・中明度の無彩色を使用する。

❷ エレガントなイメージの配色

❸ 配色イメージでは、
　① 低・中彩度の明清色の暖色を組み合わせるとロマンチックなイメージになる。
　② 低・中彩度の明清色の寒色を組み合わせるとロマンチックなイメージになる。
　③ グレイッシュトーンの青系に低・中明度の無彩色を合わせるとモダンになる。
　④ かわいらしさを強く感じさせる配色はカジュアルなイメージになる。

❹ 下の2色と組み合わせると重いイメージになる配色

❺ 下の2色と組み合わせるとカジュアルなイメージになる配色

❻ 下の2色と組み合わせるとモダンなイメージになる配色

問題（11）

次の❷〜❻の記述について、最も適切なものを、それぞれの①②③④からひとつ選び
なさい。

❷ ① ジャケットなどの服を中心に小物やメイクを含むトータルコーディネートを
デザインという。
② ファッションのカラーコーディネートは配色が重要である。
③ スタイリングを離れた場所から見ると対比現象が起こる。
④ 色彩のイメージよりも素材のイメージが優先することがある。

❸ ① ファッションのベースカラーはジャケットである。
② ファッションのセパレーションはベルトを多用する。
③ アクセントカラーは2番目に面積が広い。
④ ファッションでは色の面積比率は重要ではない。

❸ ① 多色配色はプリントなどの素材のパターンとして使用する。
② 類似色相は、コーディネートに大きな変化が生まれる。
③ グラデーション配色は、同一色相配色とはいわない。
④ 対照色相や補色色相では、面積のバランスは必要ない。

❹ ① 同一トーンのコーディネートは色相差で大きな変化が出る。
② 対照トーンでは彩度差があるので軽重感のある配色ができる。
③ 類似トーン配色は使いやすく、ファッションではよく見られる。
④ ファッションではトーンよりも色相のイメージを優先する。

❺ ① 同一色相であればトーンが対照でも変化は感じられない。
② 対照色相はトーンで変化をつけるとより使いやすくなる。
③ 高彩度色の同一トーンはハレーションが起こることはない。
④ 対照色相では彩度や明度を調整しても色相差は目立つ。

❻ ① ファッションの色彩では各アイテムで好きな色を使用する。
② ファッションではスタイリング、染色、デザインの3要素が大切である。
③ スパンコールは光の反射で元の色が飛ぶことがある。
④ ファッションでは、素材の違いで色の見え方が変わることはない。

次の**Ⓐ**、**Ⓑ**に示したイラストのコーディネートに関する記述のうち、最も適切なものを、それぞれの①②③④からひとつ選びなさい。

Ⓐ

① モノトーン配色である。
② 補色色相配色である。
③ 対照トーン配色である。
④ 類似色相配色である。

Ⓑ

① 多色配色である。
② 対照色相配色である。
③ 対照トーン配色である。
④ 同一トーン配色である。

問題（13）

次の**Ⓐ**、**Ⓑ**に示したイラストのコーディネートに関する記述のうち、最も適切なものを、それぞれの①②③④からひとつ選びなさい。

Ⓐ

① 対照色相の対照トーン配色である。
② 同一色相配色である。
③ アクセントカラーを使用している。
④ ベースカラーはオレンジである。

Ⓑ

① ジャケットがアクセントカラーである。
② 多色配色である。
③ パンツがベースカラーになっている。
④ 対照色相の対照トーンである。

問題（14）

次の❶〜❻の記述について、最も適切なものを、それぞれの①②③④からひとつ選びなさい。

❶ インテリアエレメントの計画において
① 動かしにくいエレメントにはドアや窓が含まれる。
② 家具系のエレメントにはキッチンが含まれる。
③ 形態・素材・色はデザインの3要素である。
④ 室内の計画なので、建築要因は関係ない。

❷ 下のイラストの配色は

① 同系色相・対照系トーンである。
② 同系色相・同系トーンである。
③ 対照系色相・同系トーンである。
④ 対照系色相・対照系トーンである。

❸ 壁・天井に多く使われる色

① 　② 　③ 　④

❹ インテリアのカラーコーディネーションでは、
① 形態や素材・テクスチャーは個人の好みで決めてよい。
② 床を高明度にすると安定感が出る。
③ 対照系色相・対照系トーンは変化が強調される配色である。
④ 光の当たり具合では、色の変化は感じられない。

❺ インテリアの色の心理的効果として
① 色を使用することでは暑さ寒さを和らげることはできない。
② 床、壁、天井の順に明度を高くしていくと安定感が出る。
③ 部屋の奥に進出色を使うと奥行きを感じる。
④ インテリアでは色の心理効果は活用されていない。

❻ インテリアの色の視覚効果として
① 面積効果を考えて、サンプルよりもやや低明度・低彩度の色を選ぶことが望ましい。
② 真っ赤なクッションをじっと見た後に白い壁を見ると、青い影が見える。
③ タイルやレンガの色は対比により目地の色に近づく。
④ 壁際の収納家具の色は壁の色の影響は受けない。

問題（15）

次の**A**〜**F**の色について、最も適切なJISの物体色の慣用色名を、それぞれ①②③④の中からひとつ選びなさい。

A 朱色（しゅいろ）

① 　② 　③ 　④

B 松葉色（まつばいろ）

① 　② 　③ 　④

C 牡丹色（ぼたんいろ）

① 　② 　③ 　④

D カーマイン

① 　② 　③ 　④

E オリーブグリーン

① 　② 　③ 　④

F コバルトブルー

① 　② 　③ 　④

Memo

解答用紙 （模擬 Ⓐ Ⓑ）

（記入上の注意）

1 記入に際しては必ずBまたはHBの鉛筆（シャープペンシルの場合はなるべく芯の太いもの）を使用すること。
2 正解は1問につき1つしかないので、2つ以上マークしないこと。
3 線は決められた長さにきちんとおさまるように引くこと。
4 訂正する場合は消しゴムで完全に消してからマークし直すこと。

良い例	悪い例
Ｉ	Ⓞ ✕ ✓

解答欄

問題 14

NO.	[1]	[2]	[3]	[4]
A	[1]	[2]	[3]	[4]
B	[1]	[2]	[3]	[4]
C	[1]	[2]	[3]	[4]
D	[1]	[2]	[3]	[4]
E	[1]	[2]	[3]	[4]
F	[1]	[2]	[3]	[4]

問題 15

NO.	[1]	[2]	[3]	[4]
A	[1]	[2]	[3]	[4]
B	[1]	[2]	[3]	[4]
C	[1]	[2]	[3]	[4]
D	[1]	[2]	[3]	[4]
E	[1]	[2]	[3]	[4]
F	[1]	[2]	[3]	[4]

解答欄

問題 11

NO.	[1]	[2]	[3]	[4]
A	[1]	[2]	[3]	[4]
B	[1]	[2]	[3]	[4]
C	[1]	[2]	[3]	[4]
D	[1]	[2]	[3]	[4]
E	[1]	[2]	[3]	[4]
F	[1]	[2]	[3]	[4]

問題 12

NO.	[1]	[2]	[3]	[4]
A	[1]	[2]	[3]	[4]
B	[1]	[2]	[3]	[4]

問題 13

NO.	[1]	[2]	[3]	[4]
A	[1]	[2]	[3]	[4]
B	[1]	[2]	[3]	[4]

解答欄

問題 8

NO.	[1]	[2]	[3]	[4]
D	[1]	[2]	[3]	[4]
E	[1]	[2]	[3]	[4]
F	[1]	[2]	[3]	[4]
G	[1]	[2]	[3]	[4]
H	[1]	[2]	[3]	[4]
I	[1]	[2]	[3]	[4]
J	[1]	[2]	[3]	[4]

問題 9

NO.	[1]	[2]	[3]	[4]
A	[1]	[2]	[3]	[4]
B	[1]	[2]	[3]	[4]
C	[1]	[2]	[3]	[4]
D	[1]	[2]	[3]	[4]
E	[1]	[2]	[3]	[4]
F	[1]	[2]	[3]	[4]

問題 10

NO.	[1]	[2]	[3]	[4]
A	[1]	[2]	[3]	[4]
B	[1]	[2]	[3]	[4]
C	[1]	[2]	[3]	[4]
D	[1]	[2]	[3]	[4]
E	[1]	[2]	[3]	[4]
F	[1]	[2]	[3]	[4]

解答欄

問題 6

NO.	[1]	[2]	[3]	[4]
A	[1]	[2]	[3]	[4]
B	[1]	[2]	[3]	[4]
C	[1]	[2]	[3]	[4]
D	[1]	[2]	[3]	[4]
E	[1]	[2]	[3]	[4]
F	[1]	[2]	[3]	[4]

問題 7

NO.	[1]	[2]	[3]	[4]
A	[1]	[2]	[3]	[4]
B	[1]	[2]	[3]	[4]
C	[1]	[2]	[3]	[4]
D	[1]	[2]	[3]	[4]
E	[1]	[2]	[3]	[4]
F	[1]	[2]	[3]	[4]
G	[1]	[2]	[3]	[4]
H	[1]	[2]	[3]	[4]
I	[1]	[2]	[3]	[4]
J	[1]	[2]	[3]	[4]

問題 8

NO.	[1]	[2]	[3]	[4]
A	[1]	[2]	[3]	[4]
B	[1]	[2]	[3]	[4]
C	[1]	[2]	[3]	[4]

解答欄

問題 3

NO.	[1]	[2]	[3]	[4]
D	[1]	[2]	[3]	[4]
E	[1]	[2]	[3]	[4]
F	[1]	[2]	[3]	[4]

問題 4

NO.	[1]	[2]	[3]	[4]
A	[1]	[2]	[3]	[4]
B	[1]	[2]	[3]	[4]
C	[1]	[2]	[3]	[4]
D	[1]	[2]	[3]	[4]
E	[1]	[2]	[3]	[4]
F	[1]	[2]	[3]	[4]
G	[1]	[2]	[3]	[4]
H	[1]	[2]	[3]	[4]
I	[1]	[2]	[3]	[4]
J	[1]	[2]	[3]	[4]

問題 5

NO.	[1]	[2]	[3]	[4]
A	[1]	[2]	[3]	[4]
B	[1]	[2]	[3]	[4]
C	[1]	[2]	[3]	[4]
D	[1]	[2]	[3]	[4]
E	[1]	[2]	[3]	[4]
F	[1]	[2]	[3]	[4]

解答欄

問題 1

NO.	[1]	[2]	[3]	[4]
A	[1]	[2]	[3]	[4]
B	[1]	[2]	[3]	[4]
C	[1]	[2]	[3]	[4]
D	[1]	[2]	[3]	[4]
E	[1]	[2]	[3]	[4]
F	[1]	[2]	[3]	[4]
G	[1]	[2]	[3]	[4]
H	[1]	[2]	[3]	[4]
I	[1]	[2]	[3]	[4]
J	[1]	[2]	[3]	[4]

問題 2

NO.	[1]	[2]	[3]	[4]
A	[1]	[2]	[3]	[4]
B	[1]	[2]	[3]	[4]
C	[1]	[2]	[3]	[4]
D	[1]	[2]	[3]	[4]
E	[1]	[2]	[3]	[4]
F	[1]	[2]	[3]	[4]

問題 3

NO.	[1]	[2]	[3]	[4]
A	[1]	[2]	[3]	[4]
B	[1]	[2]	[3]	[4]
C	[1]	[2]	[3]	[4]

得点　／200

※模擬合格ライン140点以上
※問題数や配点は実際の試験と異なります

・解答用紙ダウンロード
URL:https://www.kadokawa.co.jp/
product/322201000828/

模擬試験 Ⓐ 解答

問題（1）（各2点）

A—② B—④ C—① D—④ E—③ F—③ G—④ H—① I—② J—①

問題（2）（各2点）

Ⓐ—④ Ⓑ—③ Ⓒ—① Ⓓ—③ Ⓔ—③ Ⓕ—①

問題（3）（各2点）

Ⓐ—④ Ⓑ—③ Ⓒ—④ Ⓓ—② Ⓔ—① Ⓕ—②

問題（4）（各2点）

A—③ B—③ C—② D—① E—④ F—③ G—② H—④ I—③ J—④

問題（5）（各2点）

Ⓐ—③ Ⓑ—④ Ⓒ—① Ⓓ—② Ⓔ—③ Ⓕ—①

問題（6）（各2点）

Ⓐ—④ Ⓑ—② Ⓒ—① Ⓓ—① Ⓔ—② Ⓕ—④

問題（7）（各2点）

A—③ B—④ C—① D—② E—③ F—④ G—③ H—① I—③ J—④

問題（8）（各2点）

A—① B—③ C—④ D—④ E—② F—③ G—① H—② I—④ J—③

問題（9）（各2点）

Ⓐ—① Ⓑ—④ Ⓒ—③ Ⓓ—④ Ⓔ—③ Ⓕ—②

問題（10）（各2点）

Ⓐ—① Ⓑ—① Ⓒ—① Ⓓ—④ Ⓔ—③ Ⓕ—④

問題（11）（各2点）

Ⓐ—③ Ⓑ—① Ⓒ—④ Ⓓ—② Ⓔ—③ Ⓕ—①

問題（12）（各3点）

Ⓐ—③ Ⓑ—②

問題（13）（各3点）

Ⓐ—④ Ⓑ—②

問題（14）（各2点）

Ⓐ—① Ⓑ—④ Ⓒ—③ Ⓓ—① Ⓔ—④ Ⓕ—②

問題（15）（各2点）

Ⓐ—③ Ⓑ—① Ⓒ—④ Ⓓ—② Ⓔ—① Ⓕ—④

模擬試験 Ⓐ 解説

問題（1）（各2点）

A―② B―④ C―① D―④ E―③ F―③ G―④ H―① I―② J―①

第3章の色と光に関する問題です。色を見るための3つの条件である<u>光源</u>・<u>物体</u>・<u>視覚(眼)</u>の、それぞれの用語やしくみをしっかりと理解しておきましょう。

A・B：眼に見える光は<u>可視光</u>で、<u>nm</u>（ナノメートル）という長さの単位で表します。

C：可視範囲は<u>約380〜780nm</u>。大きく3つに分けて、短波長は約380〜500nm、中波長は約500〜600nm、長波長は約600〜780nmです。

D：可視範囲の光をプリズムに通すと単色光に<u>分光</u>されます。

E：スペクトルの色の順番は<u>赤</u>→<u>橙</u>→<u>黄</u>→<u>緑</u>→<u>青</u>→<u>藍</u>→<u>青紫</u>です。「せき・とう・おう・りょく・せい・らん・し」と覚えましょう。

F：長波長の外にあるのが<u>赤外線</u>、短波長の外にあるのが<u>紫外線</u>で、いずれも眼には見えません。

G：光が物体に当たると<u>反射</u>・<u>透過</u>・<u>吸収</u>という現象が起こります。

H：物体に当たった光が、どの波長をどれくらい反射しているのかをグラフ化したものを<u>分光反射率曲線</u>といいます。

I・J：網膜に存在する視細胞は、<u>錐体</u>が色、<u>杆体</u>が明暗を識別します。

問題（2）（各2点）

Ⓐ―④ Ⓑ―③ Ⓒ―① Ⓓ―③ Ⓔ―③ Ⓕ―①

第3章の§2の照明光、§7の混色についての問題です。照明光はそれぞれの分光分布と見え方の特徴について、混色はそのしくみと応用例について確実に理解しておきましょう。

Ⓐ：図1は<u>昼光(太陽光)</u>、図2は<u>白熱電球</u>、図3は<u>蛍光ランプ(昼光色)</u>、図4は<u>LED(白色)</u>です。各分光分布の特徴を覚えておきましょう。

Ⓑ：①図1は色が自然に見えます。②図1は<u>自然光</u>、図3は<u>人工光</u>です。④全体的に少し<u>青</u>みがかって見えます。

Ⓒ：②は<u>LED</u>、③は<u>蛍光ランプ</u>の説明です。④図2は<u>白熱電球</u>、図4は<u>白色LED</u>です。

Ⓓ：①回転混色(継時加法混色)は<u>加法混色</u>の1種です。②色料ではなく、<u>色光の三原色</u>です。④織物では糸は染料を使うので<u>減法混色</u>、織った場合は<u>併置加法混色</u>となります。

Ⓔ：R(赤)＋G(緑)は<u>Y(イエロー)</u>となります。

Ⓕ：減法混色で黒に近い色となるのは、<u>CMYがすべて混色</u>したときです。この場合、①は<u>マゼンタ(M)</u>と<u>G(C+Y)</u>で正解です。②は<u>C＋M→B</u>、③は<u>R＋B→M</u>、④は<u>Y＋C→G</u>となります。

問題（3）（各2点）

Ⓐ―④ Ⓑ―③ Ⓒ―④ Ⓓ―② Ⓔ―① Ⓕ―②

色を伝えたり記録したりするための基本となるのが<u>色の三属性</u>です。ここでは色相・明度・彩度だけではなく、それらの属性を使うことでどう分類できるのかを確認しましょう。

🅐：《図A》と同じ色相、青と感じる色を選びましょう。選択色は①dk20、②p14⁺、③sf2、④ltg18ですので、④が正解です。試験では、正確な色相番号がわからなくても、右図のようにだいたいの位置をマークすることで問題を解くことができます。

🅑：①同一トーン、②類似トーン、④は彩度の対照トーンですので、③のWとBkが、もっとも<u>明度差</u>があり、正解です。

🅒：彩度差が大きい（＝鮮やかな色）と色みがハッキリしない（白や黒の量が多い）色の組み合わせです。②と④はともに左側の色は鮮やかですが、右側の色は、②では少し色みを感じさせる一方、④は無彩色の黒のため、彩度差が最も大きい組み合わせは④になります。

🅓：《図D》は<u>中明度</u>のグレイ（Gy-4.5）です。①<u>低明度</u>、③<u>高明度</u>、④<u>高明度</u>です。有彩色と明度を比べる場合は、「白黒コピーをとったらどうなるか？」をイメージしましょう。

🅔：中間色は中明度の濁色です。トーンの区分図（分類図）で考えると、<u>sf</u>、<u>d</u>、<u>ltg</u>、gトーンの4種類です。中間色どうしは①のみです。

🅕：中明度の濁色はトーンの区分図では<u>中間色</u>（30ページ）です。③の中性色とは、色相環の緑や紫など、温度を感じさせないグループのことです（78ページ）。「中性色」と「中間色」は間違いやすいので違いを確認しておきましょう。

問題（4）（各2点）

A—③ B—③ C—② D—① E—④ F—③ G—② H—④ I—③ J—④

第2章のPCCSの色相およびトーンの問題です。PCCSの色相の成り立ち、トーンの構成についてしっかりと理解しましょう。

A・B：色相は<u>Hue（ヒュー）</u>といい、vトーンを純色とした<u>24</u>色で構成。

C：<u>心理四原色</u>は赤、黄、緑、青で、ほかの色みを感じない色のことです。

D・E：色相番号については覚えておきましょう。10は<u>黄緑</u>、24は<u>赤紫</u>です。

F：有彩色では<u>12</u>トーン、無彩色は<u>5</u>種類で構成されています。

G：トーン区分図（分類図）で高明度・低彩度のトーンは、<u>p</u>トーンです。

H：pトーンのイメージは、<u>うすい</u>・<u>軽い</u>・<u>弱い</u>などがあります。

I：トーンの<u>略記号</u>として、それぞれのトーンの英語の頭文字を使用します。

J：トーン記号は、小文字のトーンの略記号に色相記号を連記します。図1の濃い黄色は<u>dp8</u>となります。

問題（5）（各2点）

🅐—③ 🅑—④ 🅒—① 🅓—② 🅔—③ 🅕—①

新配色カード199aで実際に色を見て、トーンの判断ができるようにすることが大切です。トーン区分図（分類図）の位置関係も理解しておきましょう。

🅐：ライトトーンは明清色の中でも<u>中彩度</u>の色です。①②は中間色、④は暗清色です。

🅑：グレイッシュトーンは<u>中間色</u>です。①②は暗清色、③は明清色。

🅒：ブライトトーンは<u>高明度</u>・<u>高彩度色</u>です。そのため、解答では低明度・低彩度色を選択します。

🅓：明度は明るさです。明るい色と暗い色の組み合わせの②が、明度が<u>対照的</u>な組み合わせとなり正解です。

Ⓔ：《図E》は中間色なので、濁った印象の色を選びましょう。

Ⓕ：トーンをイメージする言葉をしっかりと把握しましょう（36ページ、195ページ）。問題文はディープトーンをイメージする言葉で、ほかに「深い」「伝統的な」などもあります。

問題（6）（各2点）

Ⓐ—④　**Ⓑ**—②　**Ⓒ**—①　**Ⓓ**—①　**Ⓔ**—②　**Ⓕ**—④

第4章の色彩心理についての問題です。色の三属性との関係や色の連想、象徴性について正しく理解しましょう。

Ⓐ：掲示色の紫は、純色で派手な色ですが、明度が高い色ではありません。膨張色でもないので、④中性色が正解です。

Ⓑ：進出色・後退色の問題です。青よりも赤のほうが近くに見えます。

Ⓒ：「暖かい」「楽しい」は橙色のイメージです。

Ⓓ：色の軽重感の問題です。低明度であるほど重く感じられます。

Ⓔ：膨張・収縮感では明度が高い色ほど大きく感じられます。ここでは明度の高いペールトーンを選択しましょう。

Ⓕ：コーポレートカラーでは赤、青、緑の3色が代表的です。色は無関係ではありません。各色のイメージについて覚えておきましょう。①赤は活動的な業務姿勢、③青は誠実さや信頼性、④緑は環境に配慮した優しさ、という企業姿勢をそれぞれアピールできます。

問題（7）（各2点）

A—③　B—④　C—①　D—②　E—③　F—④　G—③　H—①　I—③　J—④

第5章の色の視覚効果についての問題です。現象の名前だけではなく、その見え方についてもしっかりと理解しておきましょう。

A：空間的に近い色の間では同時対比が起こります。

B・C・D：明度対比では、図となる色が同じでも背景（地）の色が明るいと図は暗く、暗いと図は明るく感じられます。

E：彩度対比とは、背景（地）の色の彩度が高いと図の色はくすんで見え、彩度が低いと図の色は鮮やかに見える現象です。

F・G：背景（地）とその上にある図が補色関係の場合、図は実際の彩度より高く見えます。高彩度色どうしであればハレーションが起こります。

H：色相の同化では、もとの色が細線の影響で変化します。ミカンやオクラを色つきのネットに入れると、よりおいしそうな色に見えるというのは、この視覚効果によるものです。

I・J：色の面積効果では、面積が大きくなればなるほど明るく鮮やかになり、壁紙などを選ぶときには注意が必要です。

問題（8）（各2点）

A—①　B—③　C—④　D—④　E—②　F—③　G—①　H—②　I—④　J—③

色相とトーンを使った配色やその技法について、新配色カード199aで色を確認しながら配色の確認をしましょう。

A：配色では統一と変化をイメージして考えます。

B：色相環を使用して、色相差で統一と変化を表します。

C：同一色相配色の典型的な例は濃淡配色です。

D：図1はv12の緑なので、明度差、彩度差がともに大きいpトーンを選びます。

E：②緑の持つ穏やかなイメージが強調されます。①強いは赤、③冷たいは青、④暖かいは橙のイメージです。

F：対照性で変化をつけます。

G：共通性でまとまり感をつくります。

H：図1はvトーンなので同一トーンを選びます。ここでは②の黄色です。

I：vトーンには「派手な」というイメージがあります。①「重い」はdkgトーン、②「澄んだ」はltトーン、③「かわいい」はpトーンのイメージです。

J：対照トーン配色は、高彩度＋低彩度、明清色＋暗清色の組み合わせです。図1は高彩度色なので、③低彩度色を組み合わせます。

問題（9）（各2点）

Ⓐ—① 　Ⓑ—④ 　Ⓒ—③ 　Ⓓ—④ 　Ⓔ—③ 　Ⓕ—②

色相とトーンによる配色と基本的な配色技法についての問題です。

Ⓐ：①が赤紫と黄緑の色相差8〜10の対照色相配色、③は青紫と黄の補色色相配色なので、①が正解です。

Ⓑ：①は左側の色が暗く、②と③は右側に比べて左側が色みのわかりにくい色になっています。④は高彩度同士の純色で、同じトーンの色相環内に並んでいても違和感のない、同一トーンの組み合わせです。

Ⓒ：①は色相もトーンもまったく異なる配色（対照／補色色相の対照トーン配色）、②は色相もトーンも共通の配色（同一／類似色相の同一／類似トーン配色）、③は共通の色相を使いトーンで変化を出した配色（同一／類似色相の対照トーン配色）、④は色相で変化を出しトーンでまとめた配色（対照／補色色相の同一／類似トーン配色）です。そのため③が正解です。

Ⓓ：明度差も彩度差もある色を選択します。ここでは④の濃い赤です。

Ⓔ：トーン区分図（分類図）で縦の関係（明度差）を選びます。

Ⓕ：弱すぎる色を引き締める②の低明度の低彩度色を選択します。

問題（10）（各2点）

Ⓐ—① 　Ⓑ—① 　Ⓒ—① 　Ⓓ—④ 　Ⓔ—③ 　Ⓕ—④

配色イメージでは、イメージを表すためにどんな傾向の色を選べばよいのかを、色の三属性やトーンに結びつけて考えていきましょう。

Ⓐ：②はカジュアル、③はクリア、④はシックの説明です。

Ⓑ：②はエレガント、③はモダン、④はダイナミックの配色です。

Ⓒ：色の三属性に結びつけた配色イメージの問題です。②低明度ではなく高明度の色を組み合わせた配色は軽く感じられます。③低彩度色は寒暖感が弱くなります。④高明度色を組み合わせると、硬くではなく、やわらかいイメージになります。

ⅅ：やわらかく感じられる配色は、高明度の色の組み合わせです。

ⅇ：クリアは、低・中彩度の明清色の寒色を組み合わせます。白系の色を加えると、さらにさわやかなイメージとなります。

ⅎ：ロマンチックは、低・中彩度の明清色の暖色系の色を組み合わせます。とくにピンクと白を組み合わせると、よりかわいらしくなります。

問題（１１）（各２点）

Ⓐ－③　**Ⓑ**－①　**Ⓒ**－④　**Ⓓ**－②　**Ⓔ**－③　**Ⓕ**－①

ファッションカラーコーディネートにおける注意点や基本のポイントなどについて理解しておきましょう。

Ⓐ：①マテリアルとは素材の色・柄などのことです。②ブルーのモヘアのニットは、素材のイメージが優先します。④色彩だけの組み合わせではなく、トータルで考えることが大切です。

Ⓑ：②アクセントカラーは、1色とは限りません。③アソートカラーは2番目に大きい面積です。④アクセントカラーには、ほかの色より目立つ色、対照的な色を使用します。

Ⓒ：①トップとボトムは別々ではなく、バランスが必要です。②トップとボトムの面積の配分を変えると、支配色が明確になります。③デザインによるため、一概にはいえません。

Ⓓ：①色相中心のカラーコーディネートでは、高彩度ほどコントラストが強くなります。③素材感の違いは効果的です。④少しの変化が生まれます。

Ⓔ：①類似トーンでは、モダンに見せることができます。②対照トーンでは、コントラストが強くなります。④トーン中心のカラーコーディネートでは、トップを高明度、ボトムを低明度にすると安定感が出ます。

Ⓕ：②色相とトーンの組み合わせのカラーコーディネートでは、色相かトーンのどちらかでまとめるというわけではありません。③対照色相はトーンで変化をつけると、まとまりやすくなります。④トーンのイメージが強くなります。

問題（１２）（各３点）

Ⓐ－③　**Ⓑ**－②

ファッションコーディネートで使用されている色の色相やトーンについて、判断できるようにしておきましょう。

Ⓐ：dkトーンの上着とdpトーンのパンツの組み合わせです。紫系の類似トーン配色となります。

Ⓑ：黄色の同一色相です。トーンの変化を大きくすることで、まとまりの中にメリハリが感じられます。

問題（１３）（各３点）

Ⓐ－④　**Ⓑ**－②

ファッションにおける配色の特徴をしっかりと把握しておきましょう。

Ⓐ：トップの裾の白が<u>セパレーション</u>効果を与えています。ベルトを使用することもあります。

Ⓑ：<u>多色配色</u>は、プリントなど素材のパターンとして使われます。

問題（１４）（各2点）

Ⓐ—①　**Ⓑ**—④　**Ⓒ**—③　**Ⓓ**—①　**Ⓔ**—④　**Ⓕ**—②

第7章のインテリアのカラーコーディネーションについての問題です。エレメントの特徴、配色形式、心理効果などについて理解を深めましょう。

Ⓐ：②ソファは<u>家具系</u>です。③デザインの3要素は、<u>形態・素材・色</u>です。④色は<u>最後</u>に決められます。

Ⓑ：イラストの配色は、<u>同系色相・対照系トーン</u>です。

Ⓒ：床は壁や天井に比べて明度を<u>低く</u>することが一般的です。ここでは③の茶色になります。

Ⓓ：②小さいエレメントは、<u>高彩度色</u>でアクセントカラーにします。③同系色相・同系トーンは、<u>統一</u>を感じさせる配色です。④配色ではなく、<u>変化の調和</u>が正しいです。

Ⓔ：①寒色や暖色は、<u>部分的</u>に使用すると効果的です。②天井や壁、床の明度を<u>高く</u>すると空間が広く感じられます。③進出色や後退色を使用することで、奥行きは変化します。

Ⓕ：①<u>対比効果</u>があり面積の大きい色に影響されます。③インテリアの色の視覚効果として、<u>色の選択</u>には注意が必要です。④面積が大きいと明るく鮮やかに見えるので、サンプルは<u>大きい</u>もので確認します。

問題（１５）（各2点）

Ⓐ—③　**Ⓑ**—①　**Ⓒ**—④　**Ⓓ**—②　**Ⓔ**—①　**Ⓕ**—④

慣用色名では、各色名がどのような色なのかを由来も含めて把握しておく必要があります。和色名、外来色名ともに色相別に整理して覚えておきましょう。第1章の表を使用し、色の確認を行ってください。

Ⓐ：<u>紅梅色</u>はやわらかい赤。平安時代には、冬から春にかけての色として愛好されました。

Ⓑ：<u>浅葱色</u>は鮮やかな緑みの青。葱の若芽のような色。葱の色より青寄りで明るい藍染めの色です。

Ⓒ：<u>瑠璃色</u>はこい紫みの青。古代インドや中国で珍重された青い宝石の瑠璃の色です。

Ⓓ：バーミリオンは鮮やかな黄みの赤。硫化水銀を原料とする人造朱の銀朱の色です。

Ⓔ：<u>コバルトグリーン</u>は明るい緑。コバルトによる色の実験による発見から間もなく出現した色です。

Ⓕ：モーブは、強い青みの紫で、人類はじめての化学染料であり、フランス語でアオイの花の色を指します。

問題を解き終えたら採点し、間違えた問題や自信を持って答えられなかった問題などは、解説を確認したり、テキストを読み返したりしましょう

模擬試験 Ⓑ 解答

問題（1）（各2点）
A—② B—② C—① D—② E—③ F—④ G—① H—③ I—③ J—②

問題（2）（各2点）
Ⓐ—② Ⓑ—④ Ⓒ—③ Ⓓ—② Ⓔ—① Ⓕ—④

問題（3）（各2点）
Ⓐ—③ Ⓑ—① Ⓒ—④ Ⓓ—③ Ⓔ—② Ⓕ—③

問題（4）（各2点）
A—① B—③ C—③ D—④ E—② F—④ G—② H—① I—③ J—②

問題（5）（各2点）
Ⓐ—② Ⓑ—① Ⓒ—③ Ⓓ—③ Ⓔ—④ Ⓕ—②

問題（6）（各2点）
Ⓐ—③ Ⓑ—④ Ⓒ—① Ⓓ—① Ⓔ—④ Ⓕ—④

問題（7）（各2点）
A—② B—① C—④ D—② E—③ F—① G—① H—③ I—④ J—④

問題（8）（各2点）
A—③ B—① C—① D—② E—③ F—① G—④ H—② I—③ J—④

問題（9）（各2点）
Ⓐ—③ Ⓑ—② Ⓒ—① Ⓓ—① Ⓔ—④ Ⓕ—③

問題（10）（各2点）
Ⓐ—③ Ⓑ—① Ⓒ—① Ⓓ—① Ⓔ—③ Ⓕ—③

問題（11）（各2点）
Ⓐ—④ Ⓑ—② Ⓒ—① Ⓓ—③ Ⓔ—② Ⓕ—③

問題（12）（各3点）
Ⓐ—② Ⓑ—④

問題（13）（各3点）
Ⓐ—③ Ⓑ—④

問題（14）（各2点）
Ⓐ—③ Ⓑ—④ Ⓒ—① Ⓓ—③ Ⓔ—② Ⓕ—①

問題（15）（各2点）
Ⓐ—② Ⓑ—① Ⓒ—④ Ⓓ—③ Ⓔ—① Ⓕ—④

模擬試験 Ⓑ 解説

問題（１）（各2点）

A—② B—② C—① D—② E—③ F—④ G—① H—③ I—③ J—②

第3章の色と光に関する問題です。色を見るための3つの条件である光源・物体・視覚(眼)の、それぞれの用語やしくみをしっかりと理解しておきましょう。

A：色は、光源・物体・視覚の三要素で色を認識します。

B：振幅は波の山の高さ、波長は波の山から山までの長さのことです。

C：複数の波長の光が集まったものを複合光と呼びます。

D：複数の波長の光が、ほぼ均等にバランスよく含まれている昼間の太陽光などを、無色透明の白色光と呼びます。

E：分光されたそれぞれの色の光のことを、単色光といいます。

F：分光された光の帯をスペクトルと呼びます。その色の順番も覚えておきましょう。長波長側から赤→橙→黄→緑→青→藍→青紫です。

G：分光分布とは、どれくらいの強さの光が含まれているのかを、波長ごとに表したものです。

H：物体に当たった光は、反射・透過・吸収のいずれかの現象が起こります。不透明なものは反射、透明なものは透過します。

I：角膜で屈折した光は、水晶体を通るときに再度屈折し、網膜に像を結びます。

J：網膜には2種類の視細胞があり、錐体は色、杆体は明暗を識別します。

問題（２）（各2点）

Ⓐ—② Ⓑ—④ Ⓒ—③ Ⓓ—② Ⓔ—① Ⓕ—④

第3章の§2の照明光、§7の混色についての問題です。図1〜4は、照明光の分光分布を示しています。図1は昼光(太陽光)、図2はLED（白色）、図3は白熱電球、図4は蛍光ランプ(昼光色)のものになります。それぞれの照明光の分光分布については、51ページのカラーでのグラフで確認しながら、それぞれの見え方の特徴についてしっかり押さえておいてください。混色については、そのしくみと応用例について確実に理解しておきましょう。

Ⓐ：図1〜図4のグラフの内容とその記述から、②が正しいです(各グラフの色については、51ページを参照)。

Ⓑ：①図1は太陽光のものなので、店舗では使用できません。②白熱電球(図3)の暖かい色みはレストランなどで使用されます。③の説明は、図2のLEDのものになります。

Ⓒ：図2はLED(白色)、図4は蛍光ランプ(昼光色)です。なので、①の「赤みがかって見える」は間違いです。②は図2が蛍光ランプではないので間違いです。④については、図4の蛍光ランプは昼光色ですから、LED・白色よりも青みがかって見えます。

Ⓓ：①混色は、加法混色と減法混色の2つに分かれます。③カラーテレビは、継時加法混色ではなく、併置加法混色です。④減法混色での透過では、屈折ではなく吸収によって元の色より暗い色になります。

Ⓔ：減法混色の三原色は、C（シアン）、M（マゼンタ）、Y（イエロー）なので、その中の2色を探します。ここでは①のM（マゼンタ）とC（シアン）の組み合わせが該当します。②はR（赤）とB（青）の組み合わせで、加法混色の2色です。③はYとG（緑）、④はMとRの組み合わせです。

Ⓕ：加法混色でマゼンタになるのは、B（青）＋R（赤）となります。ここでは④の紺と赤の組み合わせが正解です。

問題（3）（各2点）

Ⓐ–③ **Ⓑ**–① **Ⓒ**–④ **Ⓓ**–③ **Ⓔ**–② **Ⓕ**–③

色を伝えたり記録したりするための基本となるのが色の三属性です。ここでは色相・明度・彩度だけではなく、それらの属性を使うことでどのように分類することができるのかを確認していきましょう。

Ⓐ：《図A》の色相は青紫で色相環の20番あたりです。《図A》と比べると①は少し赤みを感じます（紫）。②は青みを感じます（青）。④も赤みを感じます（赤紫）。同じ色相は③です。色相環をイメージしながらほかの色と比べて色みの違いを確認しましょう。

Ⓑ：高彩度のトーンはv、b、dpトーンです。この中では色みを一番強く感じる、①dpトーンの緑が正解です。

Ⓒ：色相環の位置関係を把握しておきましょう。色相差が12の色は④の黄（8）と青紫（20）です。①や③にある無彩色は色相環上にはないので誤りです。

Ⓓ：トーンの区分図（分類図）におけるトーンの位置関係を考えましょう。《図D》の色のvトーン（v6）よりも明度が低いトーンは、暗清色であるdp、dk、dkgです。

Ⓔ：純色はvトーンです。一方、低彩度はpトーン、ltgトーン、gトーン、dkgトーンです。ここでは②がv2とg24の組み合わせになります。

Ⓕ：暗清色は「純色＋黒」の低明度色、中間色は「純色＋黒＋白」で白が含まれている分、中明度の濁色です。《図F》③赤の暗清色が正しいです。赤紫と赤など、色相環で隣どうしの色はふだんからいろいろなトーンで見分けられるようにしておきましょう。

問題（4）（各2点）

A−① B−③ C−③ D−④ E−② F−④ G−② H−① I−③ J−②

PCCSの色相、およびトーンの問題です。PCCSの色相の成り立ち、トーンの構成についてしっかりと理解しましょう。

A：トーンは色の三属性の中でも、明度と彩度を複合させた概念です。

B：トーンでは有彩色は12トーン、無彩色は5種類あります。

C：無彩色は、図1の一番左の5色・⑨⑨⑨⑨⑨となります。

D：明清色は、④bトーン、④ltトーン、④pトーンです。

E：中間色は、④sfトーン、④dトーン、④ltgトーン、④gトーンです。

F：明清色の中で最も明度の高いトーンは、pトーンです。

G：⑨の位置にある純色は、vトーンです。

H：トーンを使って色を表示する場合は、トーンの略記号の小文字表記の頭文字を使用します。

I・J：dトーンは⑨の位置（中明度・中彩度）で、12という数字から緑ということがわかります。

問題（5）（各2点）

Ⓐ—② **Ⓑ**—① **Ⓒ**—③ **Ⓓ**—③ **Ⓔ**—④ **Ⓕ**—②

新配色カード199aで実際に色を見て、トーンの判断ができるようにすることが大切です。
トーン区分図（分類図）の位置関係も把握しておきましょう。

Ⓐ：ソフト (sf) トーンは中間色の中でも<u>中彩度</u>の色で<u>やわらかい</u>イメージの色です。①は低彩度の中間色、③は明清色、④は暗清色です。

Ⓑ：明清色のトーンは<u>ブライト (b) トーン</u>、<u>ライト (lt) トーン</u>、<u>ペール (p) トーン</u>です。②は暗清色、③は中間色、④は純色です。明るい色（明度の高い色）を選びましょう。

Ⓒ：ペール (p) トーンは<u>高明度</u>・<u>低彩度</u>色なので、低明度・高彩度色を選択します。ここでは③の高彩度で低明度のdpトーンの色が正解です。

Ⓓ：高彩度領域と低彩度領域の組み合わせである、③の<u>v（トーン）</u>と<u>g（トーン）</u>が対照的な組み合わせです。

Ⓔ：《図E》はライトグレイッシュ (ltg) トーンで、<u>低彩度</u>の<u>中間色</u>なので、濁った印象の色を選びます。ここでは④ltg18です。

Ⓕ：トーンをイメージする言葉をしっかりと把握しておきましょう。問題文の「澄んだ」「浅い」「楽しい」は、②の高明度で中彩度のltトーンが正解です。

問題（6）（各2点）

Ⓐ—③ **Ⓑ**—④ **Ⓒ**—① **Ⓓ**—① **Ⓔ**—④ **Ⓕ**—④

第4章の色彩心理についての問題です。色の三属性との関係や色の連想、象徴性について正しく理解しましょう。

Ⓐ：①太陽、血、リンゴのイメージは赤です。②pトーンにすると<u>膨張色</u>になります。④代表的なコーポレートカラーは<u>赤</u>、<u>緑</u>、<u>青</u>の3色です。

Ⓑ：興奮感を与える<u>暖色系</u>の<u>高彩度</u>の色の組み合わせは、④です。

Ⓒ：「やわらかい」「甘い」イメージの色は、<u>ピンク</u>です。ここでは①を選びましょう。

Ⓓ：地味な色とは、彩度が<u>低く</u>、若干明度も低い色です。彩度が低くてもpトーンのように明度が高いと、地味とはいえません。ここでは①が正解です。

Ⓔ：明度が高い色は軽く感じられます。そのため、掲示色を<u>高明度</u>・<u>低彩度</u>にすると軽くなります。

Ⓕ：色の象徴性とは、トイレの表示や信号機のように、その連想が<u>一般化</u>したものをいいます。したがって④が正しいです。

問題（7）（各2点）

A—② B—① C—④ D—② E—③ F—① G—① H—③ I—④ J—④

第5章の色の視覚効果についての問題です。現象の名前だけではなく、その見え方についてもしっかりと理解しておきましょう。

A：<u>明度対比</u>では、明度の違う色を組み合わせると、それらの明度差が実際よりも<u>大きく</u>感じられます。

B・C・D：<u>縁辺対比</u>では色と色が接する部分に変化が起こります。明るい面に接する境界は<u>暗く</u>、暗い面に接する境界は<u>明るく</u>なります。

E：物理的に色みのない対象に色の流れが感じられる現象を主観色といいます。

F・G・H：あるパターンをコマのようにまわすと色みが感じられ、これは、制作者の名前からベンハムトップと呼ばれています。右回りにまわすと色相環の時計まわりの順に、左回りにまわすと色相環の反時計まわりの順に色が見えます。

I・J：色の面積効果では、面積が大きくなればなるほど明るく鮮やかになります。面積の大きくなるものを選ぶときには注意が必要です。

問題（8）（各2点）

A—③　B—①　C—①　D—②　E—③　F—①　G—④　H—②　I—③　J—④

色相とトーンを使った配色やその技法について、新配色カード199aで色を確認しながら配色の確認をしましょう。

A：色相を手がかりにした配色では、色相環を使用して色相差で考えます。

B・C：図1の赤と共通性のある色は、①のピンクです。これらはどちらも同じ赤で、トーンを変えた同一色相配色です。

D・E：この中で図1の赤と対照性がある色は、色相差8の②v10です。これらを組み合わせると対照色相配色となります。

F：背景と文字は、同一トーン配色です。

G：同一トーン配色は、トーンの持つイメージがそのまま反映されます。

H：ltgトーンは、「落ち着いた」「渋い」などのイメージがあります。

I：図2の配色は、ltg22とltg24なので、類似色相の同一トーン配色です。

J：明度差をつけることで、コントラストが感じられます。

問題（9）（各2点）

Ⓐ—③　Ⓑ—②　Ⓒ—①　Ⓓ—①　Ⓔ—④　Ⓕ—③

色相とトーンによる配色と基本的な配色技法についての問題です。

Ⓐ：色相差11、12の補色どうしの配色は派手で力強い印象になります。ここでは③の青緑(14)と赤(2)の配色が正解です。

Ⓑ：明度が対照的な配色は、明度の変化が大きくなります。ここでは②のdkgトーンとpトーンの組み合わせです。

Ⓒ：①は対照／補色色相の同一／類似トーン。②は同一／類似色相の同一／類似トーン。③は彩度の対照トーン配色。④は対照／補色色相の対照トーン配色。そのため①が正解です。

Ⓓ：《図D》の黒に対して、高彩度色や明度差がある色を選択します。ここでは①高彩度の黄です。

Ⓔ：色相環上で隣り合う色を選びます。ここでは④のv2→v4→v6→v8です。①は明度・彩度ともに並びがバラバラです。②はトーンのグラデーションで、③は彩度のグラデーションです。

Ⓕ：強すぎる色をやわらげる低彩度色や無彩色を選択します。ここでは、③の白です。

問題（１０）（各２点）

Ⓐ—③　Ⓑ—①　Ⓒ—①　Ⓓ—①　Ⓔ—③　Ⓕ—③

配色イメージでは、イメージを表すためにどんな傾向の色を選べばよいのかを、色の三属性やトーンに結びつけて考えていきましょう。

Ⓐ：それぞれ①は<u>ダイナミック</u>、②は<u>モダン</u>、④は<u>シック</u>の説明です。

Ⓑ：それぞれ②は<u>ロマンチック</u>、③は<u>ダイナミック</u>、④は<u>シック</u>の配色です。

Ⓒ：②は<u>クリア</u>、③は<u>シック</u>、④は<u>ロマンチック</u>の説明です。

Ⓓ：掲示色に対して、<u>低明度</u>の色を組み合わせると、重いイメージになります。ここでは①の<u>dk8</u>を組み合わせます。

Ⓔ：カジュアルさは、橙〜黄の<u>明清色</u>に、色相に対照性のある<u>明清色</u>や<u>純色</u>を組み合わせます。ここでは掲示色に対して、③の<u>b12</u>を組み合わせます。

Ⓕ：モダンは、<u>無彩色</u>に中・高彩度の<u>青系の色</u>を組み合わせて、コントラストをつけます。ここでは掲示色に対して③の<u>v18</u>を組み合わせます。

問題（１１）（各２点）

Ⓐ—④　Ⓑ—②　Ⓒ—①　Ⓓ—③　Ⓔ—②　Ⓕ—③

ファッションにおける色彩についての問題です。その注意点、コーディネートの基本、配色について理解を深めましょう。

Ⓐ：①ジャケットなどの服を中心とした小物やメイクを含むトータルコーディネートを、<u>スタイリング</u>といいます。②カラーコーディネートは配色ではなく、<u>トータルのイメージ</u>が重要です。③スタイリングを離れた場所から見ると<u>同化現象</u>が起きることがあります。

Ⓑ：①ファッションのベースカラーは、最も面積が<u>大きい色</u>です。③アクセントカラーは、<u>小さい面積で目立つ色</u>を使用します。④ファッションでは、面積比率を<u>考慮する</u>ことが大切です。

Ⓒ：②類似色相の特徴は、少しの<u>変化とまとまり</u>です。③トーンのグラデーションは、<u>同一色相配色</u>でつくります。④<u>対照色相配色</u>や<u>補色色相配色</u>では、面積のバランスを考慮します。

Ⓓ：①同一トーンのコーディネートは、トーンの印象が<u>強い</u>です。②対照トーンでは彩度差ではなく、<u>明度差</u>でバランスを調整します。④ファッションでは、<u>トーンのイメージ</u>を優先します。

Ⓔ：①<u>同一色相配色</u>であればトーンが対照だと、まとまりとメリハリが出ます。③高彩度色の同一トーンでは、ハレーションが起こることがあるため、この文章は間違いです。④<u>対照色相配色</u>では彩度や明度の調整で、<u>色相差</u>は目立たなくなります。

Ⓕ：①ファッションの色彩では、<u>トータルバランス</u>が大事です。②ファッションで大切な３要素は、■スタイリング、■マテリアル、■デザインです。④素材の違いで色の見え方が変わることもあります。

問題（１２）（各3点）

Ⓐ—②　Ⓑ—④

ファッションのカラーコーディネートの問題です。ファッション特有の捉え方をふまえて、配色について理解しておきましょう。

Ⓐ：補色色相配色です。どちらも高彩度のトーンを使ったコントラストの強い配色です。明るく派手で強い印象となります。①のモノトーン配色は無彩色を使った配色のことです。

Ⓑ：トーンの持つイメージがそのまま伝わる配色です。デザインとは違うイメージを演出できます。

問題（１３）（各3点）

Ⓐ—③　Ⓑ—④

ファッションにおける配色の特徴をしっかりと把握しておきましょう。

Ⓐ：オレンジと黄色の類似色相の対照トーン配色です。ベースカラーは黄色、アソートカラーはグレイです。ファッションでは、アクセントカラーが1色だけではないこともあります。アクセントカラーには、高彩度色を小さな面積に使用します。

Ⓑ：対照色相は、トーンで変化をつけてバランスをとると、使用しやすくなります。掲示のイラストの配色では、上着を面積の広いベースカラーとして使用しています。

問題（１４）（各2点）

Ⓐ—③　Ⓑ—④　Ⓒ—①　Ⓓ—③　Ⓔ—②　Ⓕ—①

第7章のインテリアのカラーコーディネーションについての問題です。エレメントの特徴、配色形式、心理効果、視覚効果などについて理解を深めましょう。

Ⓐ：①ドアや窓は、動かせないエレメントです。②キッチンは、設備・家電系のエレメントです。④窓、開口部の配置は、建築要因です。

Ⓑ：色相、明度、彩度それぞれ差があるので、変化が強調されています。

Ⓒ：壁や天井には、暖色系の高明度・低彩度色などを使用するのが一般的です。ここでは①のoffN9になります。

Ⓓ：①インテリアのカラーコーディネーションでは、形態や素材・テクスチャーも含めたトータルで考えます。②床は、低明度にすると安定感が出ます。④光の当たり方などでも色は変化します。

Ⓔ：①色の寒暖感は部分的に使用します。③奥行きを出すには後退色を使用します。④色の心理効果はとくに重要です。

Ⓕ：インテリアでもさまざまな色の心理効果が活用されています。②補色残像により緑色の影が見えます。③対比は「離れる」、同化は「近づく」です。④壁などの面積の大きい色は、その近くにある家具の色に影響を与えます。

問題（15）（各2点）

Ⓐ―② **Ⓑ**―① **Ⓒ**―④ **Ⓓ**―③ **Ⓔ**―① **Ⓕ**―④

慣用色名では、各色名がどのような色なのかを、由来も含めて把握しておく必要があります。和色名、外来色名ともに色相別に整理して覚えておきましょう。第1章の表を使用し、色の確認を行ってください。

Ⓐ：<u>朱色</u>は、鮮やかな黄みの赤です。硫化水銀を原料とする銀朱の色。東洋では朱肉の色です。

Ⓑ：<u>松葉色</u>は、くすんだ黄緑です。松の葉のような色で、日本では長寿の象徴です。

Ⓒ：<u>牡丹色</u>は、鮮やかな赤紫です。紫がかった紅色の花のような色で、化学染料が出現する以前の伝統的な色名です。

Ⓓ：<u>カーマイン</u>は、鮮やかな赤です。中南米のサボテンに寄生するコチニールカイガラムシ（介殻虫）から採取した色です。

Ⓔ：<u>オリーブグリーン</u>は、暗い灰みの黄緑です。オリーブのつく色名の中では、17世紀にはじめて英語の色名となりました。

Ⓕ：<u>コバルトブルー</u>は、鮮やかな青。コバルトアルミン酸塩が主成分の海の色で、印象派の画家が多用しました。

2回目の模擬試験、おつかれさまでした！
正解した問題も含めて、本番の試験前に再度
チェックしておきましょう

PCCS色相環

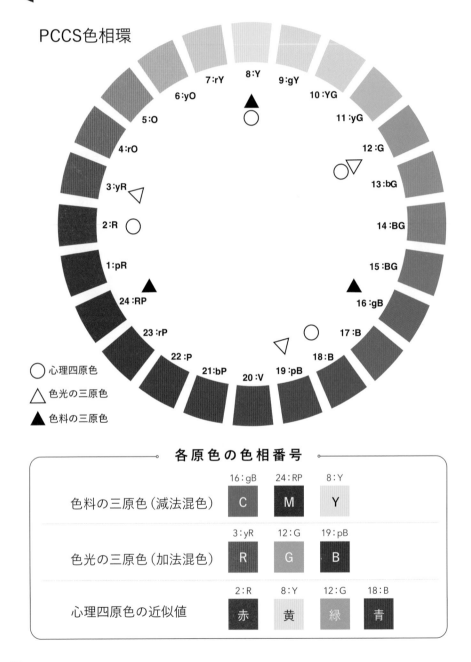

各原色の色相番号

色料の三原色（減法混色）	16:gB **C**	24:RP **M**	8:Y **Y**
色光の三原色（加法混色）	3:yR **R**	12:G **G**	19:pB **B**
心理四原色の近似値	2:R 赤	8:Y 黄	12:G 緑 / 18:B 青

> トレーニング①②とも、日本色研事業（株）発行の「新配色カード199a」を使用して行います

準 備

❶ 配色カードv1～v24をすべて同じ大きさに切り取る（下図参照）

❷ 机の上に、❶で切り取ったv1～v24を、色が見えるようにしてバラバラに置く

5つ目		8つ目

v1 ← トーン記号

5つ目、または8つ目の目盛のところを切る。5つ目で切った場合は、切り取ったカードの裏にそのトーン記号を書いておく

トレーニング

❶ 机に置いた配色カードのうち、自分の目で見てもっとも赤色らしく見えるカードを、時計の9時の位置に置く

❷ 次に、もっとも黄色らしく見えるカードを、12時の位置に置く

❸ 次に、もっとも緑色らしく見えるカードを、2時の位置に置く

❹ 赤色、黄色、緑色を置いたら、残りの21枚を、PCCS色相環の円になるように置いていく。このとき、左ページのPCCS色相環は見ない

❺ 円が完成したら、それぞれのカードを裏返して、トーン記号を確認。左ページのPCCS色相環の順に並んでいるかを答え合わせする

■色相の表示（PCCS表色系）

色相記号	色相名［英語］	色相名［日本語］
1:pR	purplish red パープリッシュ・レッド	紫みの赤
2:R	red レッド	赤
3:yR	yellowish red イエローイッシュ・レッド	黄みの赤
4:rO	reddish orange レディッシュ・オレンジ	赤みのだいだい
5:O	orange オレンジ	だいだい
6:yO	yellowish orange イエローイッシュ・オレンジ	黄みのだいだい
7:rY	reddish yellow レディッシュ・イエロー	赤みの黄
8:Y	yellow イエロー	黄
9:gY	greenish yellow グリーニッシュ・イエロー	緑みの黄
10:YG	yellow green イエロー・グリーン	黄緑
11:yG	yellowish green イエローイッシュ・グリーン	黄みの緑
12:G	green グリーン	緑

色相記号	色相名［英語］	色相名［日本語］
13:bG	bluish green ブルーイッシュ・グリーン	青みの緑
14:BG	blue green ブルー・グリーン	青緑
15:BG	blue green ブルー・グリーン	青緑
16:gB	greenish blue グリーニッシュ・ブルー	緑みの青
17:B	blue ブルー	青
18:B	blue ブルー	青
19:pB	purplish blue パープリッシュ・ブルー	紫みの青
20:V	violet バイオレット	青紫
21:bP	bluish purple ブルーイッシュ・パープル	青みの紫
22:P	purple パープル	紫
23:rP	reddish purple レディッシュ・パープル	赤みの紫
24:RP	red purple レッド・パープル	赤紫

PCCSトーン分類図

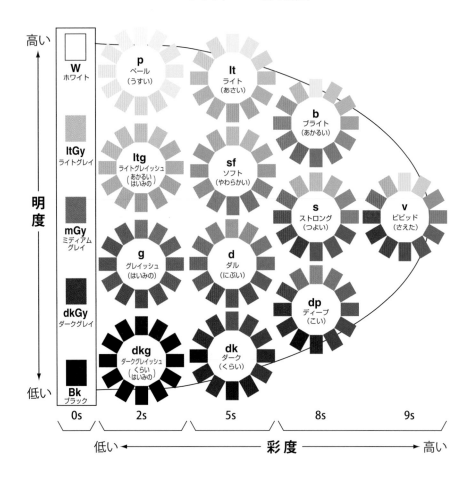

W ホワイト			
ltGy ライトグレイ			
mGy ミディアムグレイ			
dkGy ダークグレイ			
Bk ブラック			

明度 高い ← → 低い

p ペール（うすい）
lt ライト（あさい）
b ブライト（あかるい）
ltg ライトグレイッシュ（あかるい はいみの）
sf ソフト（やわらかい）
s ストロング（つよい）
v ビビッド（さえた）
g グレイッシュ（はいみの）
d ダル（にぶい）
dp ディープ（こい）
dkg ダークグレイッシュ（くらい はいみの）
dk ダーク（くらい）

0s　2s　5s　8s　9s

彩度　低い ← → 高い

新配色カード199aでは、ペール（p）トーンと
ライト（lt）トーンには色相番号の後に「+」がついています。
これは代表色よりも彩度が高い色であることを表しています

準備

❶ トレーニング①で使用したカード（vトーン）の偶数番号から好きな色を選ぶ

❷ 新配色カード199aで、vトーンの次にあるdpトーンから、無彩色の手前のdkgトーンの各トーンまでの、自分の選んだ色相番号のカードを練習①同様に切る

【例】v2（赤）を選んだ場合は、v以外の10トーンからdp2、dk2、p2⁺、lt2⁺…と同じ色相番号のカードを準備する

※新配色カード199aにはストロングトーンはないので、このトレーニングでは不使用

トレーニング

❶ 準備した11トーンの同じ色相のカードを机の上にバラバラに置く

❷ vトーンを右端にして、トーン分類図の並び順になるように、明度、彩度、トーンを意識しながらカードを並べていく

❸ 完成したらカードを裏返してトーン記号を確認し、トーン分類図の通りに並んでいるかを答え合わせする

❹ 慣れてきたら、ほかの色相で準備①〜②とトレーニング①〜③を行う

※新配色カード199aに合わせて、vトーンは24色、それ以外のトーンは12の代表色を使用

■トーンの代表的なイメージ

略記号	トーン名	トーンのイメージ
v	vivid（ビビッド）	あざやかな、派手な、いきいきした、目立つ
p	pale（ペール）	軽い、あっさりした、弱い、優しい、淡い、かわいい
lt	light（ライト）	澄んだ、さわやかな、子どもっぽい、楽しい
b	bright（ブライト）	健康的な、陽気な、華やかな
ltg	light grayish（ライトグレイッシュ）	落ち着いた、渋い、おとなしい
sf	soft（ソフト）	穏やかな、ぼんやりした
g	grayish（グレイッシュ）	濁った、地味な
d	dull（ダル）	くすんだ
s	strong（ストロング）	くどい、動的な、情熱的な
dkg	dark grayish（ダークグレイッシュ）	陰気な、重い、固い
dk	dark（ダーク）	大人っぽい、丈夫な、円熟した
dp	deep（ディープ）	深い、充実した、伝統的な、和風の
W	White（ホワイト）	清潔な、冷たい、新鮮な
ltGy	light Gray（ライトグレイ）	
mGy	medium Gray（ミディアムグレイ）	スモーキーな、しゃれた、寂しい
dkGy	dark Gray（ダークグレイ）	
Bk	Black（ブラック）	高級な、フォーマルな、シックな、締まった

パーソナルカラーを学ぼう！

●パーソナルカラーとは？

　第7章§1のワンポイント(131ページ)でご紹介した「パーソナルカラー」。

　色彩検定®3級や2級の資格を取得した後にパーソナルカラーを学ぶ人がじつは少なくありません。というのも、色彩の基礎を「人への色彩調和」に発展させた考え方がパーソナルカラーだからです。

　そこで本書では、3級合格に向けて色彩の基礎を学んだみなさんに、パーソナルカラーの基本的な考え方と、今すぐできる簡単な診断方法をご紹介します。

●パーソナルカラーの4つのグループ

　パーソナルカラーの分類法は数多くありますが、ここでは広く使われている4分類（グループ）の考え方をご紹介します。

　この分類では、まず色を大きく2つに分けます。ひとつが黄みを帯びて暖かく感じる色（イエローベース）、もうひとつが青みを帯びて冷たく感じる色（ブルーベース）です。

イエローベース	ブルーベース
黄みを帯びて暖かく感じる色	青みを帯びて冷たく感じる色

　そして、この2分類をベースにして、さらに色を4つ（4シーズン）に分類します。具体的には、イエローベースは、明るく澄んだ春（Spring）と、こく落ち着いた秋（Autumn）の2つに、ブルーベースは、うすくやわらかな夏（Summer）と、こくあざやかな冬（Winter）の2つにそれぞれ分類します。

　それぞれにどの色が属するのかを示したのが、次ページの図です。春夏秋冬と四季の風景の色のグループをイメージするとわかりやすいでしょう。

春 SPRING

明るく澄んだ色のグループ

春のキラキラとした自然界の色のイメージ。花壇を彩る色とりどりの花々。新緑の若葉色や明るい空の色。キラキラと輝きのあるブライトカラー。ビタミンカラー

| **外見** | 元気に生き生きと若々しい印象 |
| **イメージ** | プリティ、キュート |

イエローベース

夏 SUMMER

うすくやわらかな色のグループ

初夏から梅雨のイメージ。蒸し暑い夏に涼しく感じる紫陽花のグラデーション。初夏に咲くバラや藤の花、ラベンダー、ライラックの色。やわらかなパステルカラー

| **外見** | 上品で優しい印象 |
| **イメージ** | エレガント、フェミニン |

ブルーベース

秋 AUTUMN

こく落ち着いた色のグループ

深みのある実りの秋のイメージ。紅葉のグラデーション。大地の色(アースカラー)、自然の色(ナチュラルカラー)、かぼちゃ(パンプキン)、にんじん(キャロット)、熱したトマトなどの緑黄色野菜の色

| **外見** | 落ち着いた大人っぽい印象 |
| **イメージ** | クラシック、ナチュラル |

冬 WINTER

こくあざやかな色のグループ

真冬の銀世界の真っ白な雪。ポインセチアの赤。クリスマスや夜空の下に輝くイルミネーション。夜空に輝くネオンサイン。華やかなビビッドカラーやモノトーンカラー

| **外見** | 個性的で華やかな印象 |
| **イメージ** | クール、ドラマチック |

パーソナルカラーを学ぼう！

●色の三属性とパーソナルカラーの関係性

パーソナルカラーの理論には、第2章で学んだ色の三属性（色相・明度・彩度）やトーン、第5章で学んだ色の同化が大きく影響しています。

まず三属性&トーンとパーソナルカラーの関係を見ていきましょう。パーソナルカラーでは、色相は「イエローベース」と「ブルーベース」の2つに、明度は明るく感じる「中明度〜高明度」と暗く感じる「中明度〜低明度」に、彩度は強く感じる「中彩度〜高彩度」と弱く感じる「中彩度〜低彩度」に分けます。

それをまとめたのが、下の表です。パーソナルカラーの分類である4シーズンの特徴をよく表しているトーンについても、下の表で確認しておきましょう。

春	夏	秋	冬
色相 イエローベース	**色相** ブルーベース	**色相** イエローベース	**色相** ブルーベース
明度 中〜高明度	**明度** 中〜高明度	**明度** 中〜低明度	**明度** 中〜低明度
彩度 中〜高彩度	**彩度** 中〜低彩度	**彩度** 中〜低彩度	**彩度** 中〜高彩度
トーン lt b v	**トーン** lt b sf	**トーン** dk dp d	**トーン** dk dp v

●色の同化とパーソナルカラーの関係性

次に、色の同化とパーソナルカラーの関係です。それは、以下の表のようになります。

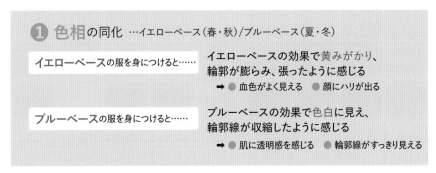

❶ 色相の同化 …イエローベース（春・秋）/ブルーベース（夏・冬）

イエローベースの服を身につけると……	イエローベースの効果で黄みがかり、輪郭が膨らみ、張ったように感じる ➡ ● 血色がよく見える ● 顔にハリが出る
ブルーベースの服を身につけると……	ブルーベースの効果で色白に見え、輪郭線が収縮したように感じる ➡ ● 肌に透明感を感じる ● 輪郭線がすっきり見える

② **明度**の同化 …中〜高明度（春・夏）/中〜低明度（秋・冬）

| 明るい色を身につけると…… | 高明度の効果で明るく大きく見える
➡ ● 顔色が明るく見える ● 顔がふっくらして見える |

| 暗い色を身につけると…… | 低明度の効果で暗く小さく見える
➡ ● 輪郭線や目鼻立ちがくっきり見える ● 小顔に見える |

③ **彩度**の同化 …中〜高彩度（春・冬）/中〜低彩度（夏・秋）

| あざやかな色を身につけると…… | 高彩度の効果で強く見える
➡ ● 華やかに見える ● 顔がはっきりと見える |

| 弱い色を身につけると…… | 低彩度の効果で弱く見える
➡ ● シックで落ち着いて見える ● 上品に見える |

●照明とパーソナルカラーの関係性

　第3章で学んだ「色と光の関係」を思い出してみましょう。51ページでは照明それぞれの色の見え方を学習しました。色を見るとき、配色を考えるとき、その見え方には照明が大きく影響します。

　正しく色を見るためには、十分な明るさが必要です。自然光であれば、10時〜15時ごろの太陽光です。直射日光は避けて、北の窓から差すようなやわらかい光（「北窓昼光」「北空昼光」と呼ばれています）がよいでしょう。

　一方、人工光であれば、LEDや蛍光ランプ（昼光色、白色）です。光源は、色の見え方への影響を考えて黄みがかっていないナチュラル色の照明光が望ましいでしょう。

　次ページ以降に、簡単な「パーソナルカラー診断」を用意しました。ぜひ、体験してみてください。

パーソナルカラー・色見本

●色見本を使ってパーソナルカラーを診断してみよう！

　最後に実際にパーソナルカラー診断を体験してみましょう。

　やり方はとてもシンプルです。201〜202ページの色見本（春・夏・秋・冬）を顔の下に当てて診断していきます。まずは以下のものを準備してください。

> ●A4サイズ以上の鏡　　●201〜202ページの色見本

　準備が整ったら、色見本1枚ずつを顔の下に当てていき、顔のイメージがどう変化するかを確認してみましょう。できればほかの人に見てもらい、4枚のうちどれが一番よい印象だったかについて率直な意見を聞いてみてください。理想は、5名以上に見てもらい、客観的なデータを取ることです。

　さて、実際にチェックしてみていかがだったでしょうか？

　4シーズンのうち、どの色がもっともよい印象でしたか？

　興味のある方は、ぜひプロの方に実際に診断してもらってくださいね。きっと新しい自分発見につながりますよ！

> パーソナルカラーは色彩の基礎を「人への色彩調和」に
> 発展させた考え方です。パーソナルカラーの理論には、
> 色の三属性やトーン、色の同化が大きく影響しています。
> 色の知識をより深く身につける意味でも、
> ぜひ試してみてください！

春 コーラルピンク

夏 パステルピンク

秋 サーモンピンク

冬 ショッキングピンク

自己診断シート

(1)～(4)の各質問を読み、A～Dの中から該当する項目にチェックを入れましょう。

質問	A	B	C	D
(1) 好きなトーンの 分類は？ ※P.194のトーン分類図や 新配色カード199aを参考に	明るく華やかな ブライト (b) トーン やライト (lt) トーン ☐	パステルカラーの ライト (lt) トーンや やわらかいソフト (sf) トーン ☐	深みのある落ち着いた ディープ (dp) トーンや ダル (d) トーン ☐	コントラストのある あざやかなビビッド (v) トーンや モノトーン (W&Bk) ☐
(2) あなたの 髪の色は？	ライトブラウン (明るめの茶色) ☐	ソフトブラック ☐	ダークブラウン (暗めの茶色) ☐	ブラック ☐
(3) あなたの肌に なじむと感じる アクセサリーは？	光沢あり (ゴールド) ☐	光沢なし (シルバー) ☐	光沢なし (ゴールド) ☐	光沢あり (シルバー・プラチナ) ☐
(4) 人からいわれる あなたの 第一印象は？	かわいい 明るい 若々しい ☐	優しい ソフト 上品 ☐	大人っぽい 穏やか 落ち着いている ☐	クール 個性的 存在感がある ☐
チェック計				

> チェック数の多いものが、あなたのカラータイプです

カラータイプ	A 春タイプ	B 夏タイプ	C 秋タイプ	D 冬タイプ

※上記内容は統計上のカラータイプの結果です

> 色見本を使ってのパーソナルカラー診断の体験は、いかがでしたか？
> 同じピンクでも、明度や彩度の違い、黄み寄りか青み寄りかの色相の違いで与える印象は変わることを体感されたのではないでしょうか。
> 色彩検定®3級の内容は、ふだんのみなさんの生活にも活かせる内容が多く含まれています。はじめは専門用語が多くて大変だと思いますが、このテキスト&問題集でみなさんの「合格」のお手伝いができればうれしいです。
> 「色彩学」は「色彩楽」。
> これからも楽しみながら、色を活用していただけることを願っています。

INDEX

INDEX

二宮 恵理子（にのみや えりこ）

一般社団法人国際カラープロフェッショナル協会 代表理事。カラースクール「Imagination Colors®」にて色のプロフェッショナルを養成し、企業・官公庁・ホテルにてセミナーや研修、講演会などを行っている。講演・授業実績は15,000回、50,000人以上で、大学18校・専門学校10校、およびスクールでの教え子は30,000人を超え、海外でも色のプロの養成に情熱を注いでいる。これまでの色彩検定®3級合格率は9割超。2000年から行っている30,000人以上のパーソナルカラー診断実績を活かし、人の魅力を最大限に発揮する色（パーソナルカラー）やファッションスタイル（骨格診断/顔型パーツ診断®）、心を癒す色（カラーセラピー）、暮らしに役立つ色（ライフカラー）を提唱している。著書に『好きな色は似合う色〜The truth of personal color』（propus）があり、テレビ朝日や読売テレビなどに色の専門家として出演してきたほか、FMラジオでレギュラー番組を担当するなど、多岐にわたって活躍中。

合格率9割超!　二宮恵理子の
色彩検定3級®テキスト&問題集

2023年3月16日　初版発行
2024年6月20日　再版発行

著　者　　二宮 恵理子
執筆協力　川澄 京子　遠峰 清美　大野 美帆
発行者　　山下 直久
発　行　　株式会社KADOKAWA
　　　　　〒102-8177
　　　　　東京都千代田区富士見2-13-3
　　　　　電話 0570-002-301（ナビダイヤル）

印刷所　　株式会社加藤文明社印刷所

● お問い合わせ
https://www.kadokawa.co.jp/（「お問い合わせ」へお進みください）
※内容によっては、お答えできない場合があります。
※サポートは日本国内のみとさせていただきます。
※Japanese text only

定価はカバーに表示してあります。